JAPANESE DESIGN

DESIGN

Art, Aesthetics & Culture

日本的設計
藝術、美學與文化

日本史年表

繩文時代・約西元前10500 — 300年

彌生時代・西元前300 — 西元300年

古墳時代・西元300 — 552年

飛鳥時代・西元552 — 645年

白鳳時代・西元645 — 710年

奈良時代・西元710 — 794年

平安時代・西元794 — 1185年

鐮倉時代・西元1185 — 1333年

南北朝時代・西元1333 — 1392年

室町時代・西元1392 — 1568年

安土桃山時代・西元1568 — 1603年

江戶時代・西元1603 — 1868年

明治時代・西元1868 — 1912年

大正時代・西元1912 — 1926年

昭和時代・西元1926 — 1989年

平成時代・西元1989 —至今

目 次

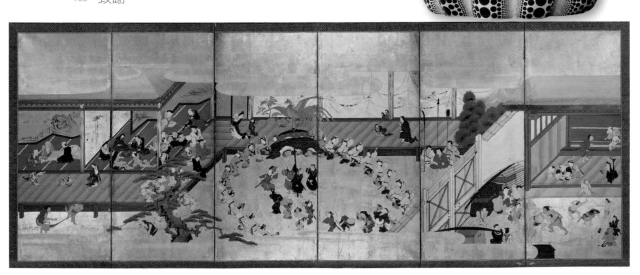

前言
日本設計的持久魅力

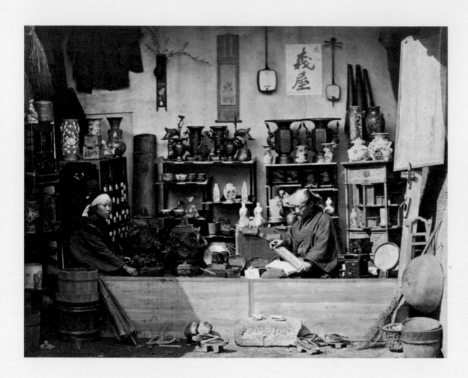

義大利人費利斯・比托（Felice Beato，1832—1909）〈日本古玩店〉（Japanese curio shop），攝於 1868 年。手工上色蛋白照片，20×26cm。紐約公共圖書館（New York Public Library）館藏。比托曾於 1863 年至 1884 年間留居日本橫濱，他所拍攝的日本人物肖像、建築以及自然景觀作品，如今被視為體現當時日本風土人情的代表性作品。早期活躍於日本的攝影師，很多人都會把自己的作品集結成冊出售給赴日旅行的外國人，比托則是其中在商業上最為成功的一位。

日本的一切皆精緻、優美、令人讚歎……珍奇瑰麗之物不可勝數，遍佈雙足所至、目光所及之處，觀之如繁花入眼，心自嘆服稱奇。倘定睛矚目，則如臨險境……店主不著意推薦，而所售器物自有風華難掩。但凡物廉總引人貪欲，乃至傾其所有，而這遍地風雅，更是令人傾心，難以自拔。

　　──拉夫卡迪奧・赫恩，《不為人知的日本面容》[1]

　　記者拉夫卡迪奧・赫恩（Lafcadio Hearn，1850—1904，即小泉八雲）在上述文章中，記述了他於 1890 年抵達日本首日的見聞和感想。這些所見所感道出了日本藝術以及手工藝的魅力所在，如此魅力從那時就吸引著西方人，並一直延續至今。

　　19 世紀，愛慕日本風土民情的西方人不勝枚舉，而赫恩正是其中之一。他們意識到，日本諸多的藝術、手工藝品、建築與庭園，從精細的飾物到雄偉的建築，縱使歷經百年、製作媒介迥異，仍然散發出獨特的氣質和迷人的魅力。恰如赫恩所言，它們對於西方大眾來說魅力難擋。如今，我們開始了解到這種吸引力源於一套獨特的設計理念，這種理念以精益求精為出發點，秉承日本民族的文化特質，從而形成了一

種根植於日本職人心中的職業素養。

　　本書意在補充介紹大量蘊含於日本設計中的文化因素與美學概念，針對不太熟悉此領域的讀者或者學術社群，選取了與前人稍顯不同的視角進行闡述。有關日本設計的歷史概貌，許多日本以及海外人士已多有著墨，書中將不再贅述。此外，本書的著眼點也不在於強調某種特定的藝術媒介、論述日本藝術風格的歷史沿革，或者對藝術家們進行系統性的介紹。本書以章節為單位，從以下三個相互關聯的層面進行探討：日本設計美學的構成要素，包括其形態特徵；設計理念背後的文化溯源；以及那些將日本設計推向世界舞臺的日本國內外人士，是他們讓世界認識到日本設計對全球設計文化所產生的深遠影響。

　　本書第一章闡明了當今最具代表性、使用最為廣泛的日本美學及設計詞彙，其中大多數的詞彙直到 1960 年代才成為西方文獻中的通用術語。同時，本章也從視覺角度呈現日本設計中的十個關鍵要素，並通過列舉現代設計案例，說明日本數百年來的傳統設計理念仍持續影響著其現代設計風格。第二章則分析日本設計中的文化因素，揭示日本社會結構在促成其文化價值觀的形成中起到的作用，並且說明這種價值觀直接影響了日本設計美學的風貌，以及日本社會環境如何影響藝術家、工藝家與設計師塑造自己的創作風格。最後一章將重點放在日本設計自 19 世紀至今的發展歷程，在這一過程中，日本設計開始在世界嶄露頭角，並得以廣泛傳播，受到大眾矚目。同時亦強調日本設計對於世界現代藝術理論的發展與形成的重要性。該章還論及 28 位來自不同領域的人士對日本設計的評述，他們的視角多樣，各有側重。包括藝術家、美術教育家、科學家、醫師、工業設計師、建築師、藝術史學家、藝術評論家以及哲學家等，這些日本國內外人士於 19 世紀至 20 世紀上半葉，率先將日本的藝術、手工藝、庭園以及建築設計介紹給西方世界。

　　多年以來，我一直思索著如何將日本藝術和設計介紹給不熟悉日語及日本歷史文化的大學生、博物館訪客和赴日遊客，而這本書正是這些想法的集大成。關於日本設計，我的研究始於納爾遜—阿特金斯藝術博物館（Nelson-Atkins Museum of Art）的日本藝術品。這些藝術品最初由蘭登‧華爾納（Langdon Warner，1881—1955）於 1930 年代早期集結整理，參與此項工作的還有後來擔任館內亞洲部策展人的勞倫斯‧希克曼（Laurence Sickman，1907-1988）和武麗生（Marc Wilson）。蘭登‧華爾納是早期推廣日本設計的人物之一，在本書的第 144 頁有相關介紹。我在研究所時期開始著手研究上述藝術品，並於 1980 年代中期至 1990 年代間為博物館導覽員及一般大眾做相關內容的講解。1998 年至 2001 年間，在完成對這些藝術品的正式調查後，我重新安排了該館常設日本展廳的佈置陳列。本書前兩章中的部分內容此前也曾經過大幅修訂，收錄於一本有關亞洲藝術的教科書中，用於大學的亞洲研究課程，由 Asia Network Consortium 出版。在此，我要感謝已故的喬安‧奧馬拉（Joan O'Mara），她曾邀我參與一個出版計畫，我為該專案撰寫的文章是促成我書寫本書的契機 [2]。希望這本書能夠激發各位讀者進一步探究這一領域的熱情。

　　　　派翠西亞‧J‧格拉罕（Patricia J. Graham）

第一章
日本設計的美學

　　從二次大戰的重創中復甦的日本，自 1950 年代起進入了高速重建的時期。到了 60 年代初，日本設計相關產業在國際上的成功很大程度上保障並帶動了本國經濟的提升。[1] 當時，日本長期以來的優良設計和精深的美學理念吸引著西方的學者、記者以及策展人，他們不約而同地在各類書籍、潮流雜誌及精彩展覽中選用日本美學詞彙去描述相關主題，這種潮流一直延續至今。人們開始爭相使用這些詞彙的原因有很多，比方說因為戰後許多外國人士都比起大多數前人而言更深入地了解日本文化，對日語的掌握程度也更高；他們與日本設計界的領導人物有了更加密切的接觸；還有些人會與日本評論設計的學者一同進行學術性的研究。

　　日本國際文化會館（International House of Japan）所象徵的使命，便是最能體現這種戰後新興的國際文化合作精神的典型例子。這是一家總部位於東京的非營利組織，被人們暱稱為「I-House」，在洛克菲勒基金會以及其他團體和個人的資助下於 1952 年成立，旨在「促進日本國民與他國人民之間的文化交流與學術合作」。[2]

　　本章將介紹在闡述日本設計的原則時最為重要、應用最為普遍的術語。一開始我們會先談到桂離宮在戰後初期所帶來的深遠影響；而後的幾個小節則是有關各美學詞彙的歷史由來及其用法的演化，並藉此導入幾個總體概念，來幫助讀者理解日本設計中繁複而多變的原則，最後透過視覺導讀欣賞蘊含這些詞彙所指理念的當代藝術作品。

圖 1-1 蝴蝶凳，柳宗理（1915—2011），1956 年。由日本傢俱廠商天童木工生產。膠合板、紅木及黃銅，37.9 × 42.9 × 31.8cm。聖路易斯藝術博物館（Saint Louis Art Museum）所藏，由丹尼斯‧加里恩（Denis Gallion）和丹尼爾‧莫利斯（Daniel Morris）捐贈，82:1994。該經典設計是戰後初期東西方設計理念相互融合的典範之作。凳子的構造及材質（曲木膠合板）呈現出「西化」的一面，但與此同時其優雅、流暢的線條又將日本設計中靈動的特質體現得恰到好處。柳宗理為日本民藝運動的領導人柳宗悅（見 p.139）之子。與他的父親相同，柳宗理主張美在於實用，存在於日常的器物之中。

圖 1-3（右頁下） 國際文化會館（位於日本東京），前川國男（1905—1986）、坂倉準三（1901—1969）以及吉村順三（1908—1997）設計。該館最初於 1955 年建成，1976 年依照前川國男的設計加以擴建；2005 年由三菱地所設計公司進行了大規模的整修與翻新。照片由國際文化會館提供。一旁庭園的建成時間早於該館，竣工於 1929 年，由京都著名的造園師第七代小川治兵衛（1860—1933）打造，人們也稱他為「植治」。這座庭園本是為了襯托曾經建於會館原址之上，由武家望族京極氏所建造的日式宅第。雖然會館本身使用了現代的建材，但源自傳統日式建築的設計理念使其能與庭園風景相互調和。育有植栽的屋頂是會館的特色之一，巧妙地讓建築與庭園融為一體。

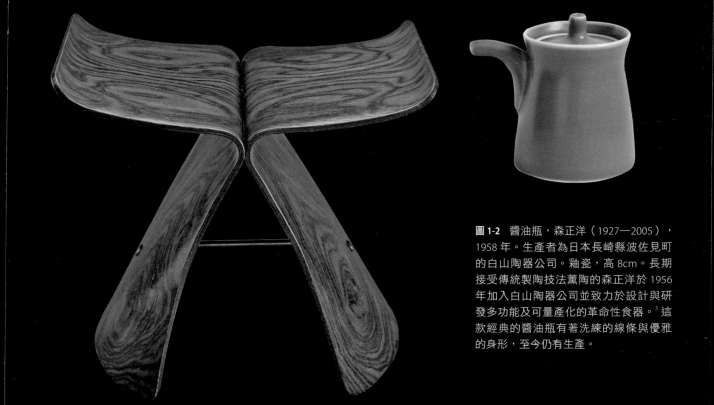

圖 1-2　醬油瓶，森正洋（1927－2005），1958 年。生產者為日本長崎縣波佐見町的白山陶器公司。釉瓷，高 8cm。長期接受傳統製陶技法薰陶的森正洋於 1956 年加入白山陶器公司並致力於設計與研發多功能及可量產化的革命性食器。[3] 這款經典的醬油瓶有著洗練的線條與優雅的身形，至今仍有生產。

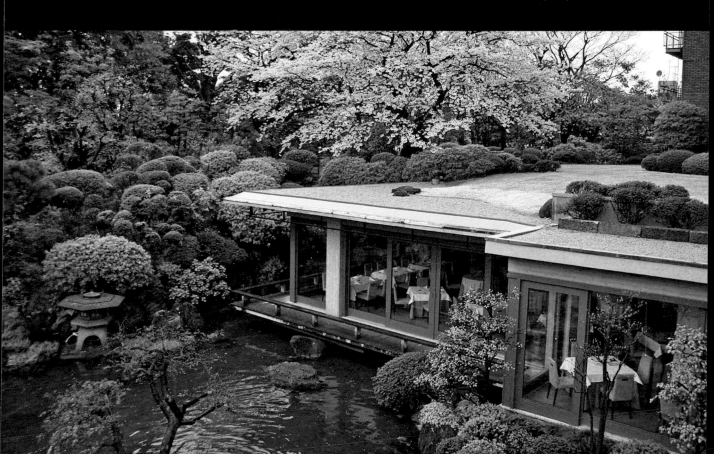

桂離宮 KATSURA RIKYŪ

建築設計中精緻的樸實

　　位於京都的皇室庭園桂離宮為人們探究日本設計的理念提供了一條絕佳的途徑。大部分的人都認同桂離宮體現了日本建築文化的精髓，即務求「精緻而簡素」的美。其建築與周圍庭園相得益彰，渲染出一種寧靜而優雅的氛圍，展現了日本人對於自然之美的細膩體察，以及他們如何將這種美巧妙地融於生活。從桂離宮經過精心設計的構造可以看出日本職人對於細節的用心與敏銳，但這種細緻並非憑空而來，而是取材於自然。桂離宮整體歷經了 50 餘年的建設，是由八條宮家的兩位親王，即智仁親王（1579—1629）及其子智忠親王（1620—1662）所興修而成，兩人都作為天皇的子孫並曾任職皇室的參謀。智忠親王與當時的武家顯貴前田家族的聯姻，令他得以在父親去世後繼續修築這座園林。桂離宮內有一系列交錯相連的主體建築

群，稱為「書院」；這種建築形式起源於 17 世紀早期的私宅或寺院內的書房與講堂，後來逐漸演變為建於大型宅第內的正式廳堂（圖 1-6、3-16）。除此之外，園內也散見採用了簡樸「數寄屋」（字面意義為「風雅之地」）風格的茶室。其形式狹小而隱密，是供人們沉思以及舉行茶道（茶之湯）的道場（圖 1-5）。所有的建築都被巧妙地構築於這座精心雕琢的日式庭園中；這種建物與庭園相互融合的建築風格發端於 14 世紀晚期的武士以及貴族階層（金閣寺可謂該形式的先驅，圖 3-31），而桂離宮正是其中的巔峰之作。雖然它並非此類建築的絕筆（另一範例為「六義園」，圖 3-14），但多虧了其主人與皇室的密切關聯，桂離宮毫無疑問地成為同類建築形態中最精美、保存也最為完善的建築作品。

　　從 1930 年代起，遵循現代主義設計原則的日本本土與海外建築師們開始將目光投向傳統的日式住宅設計。建築師布魯諾・陶特（Bruno Taut，1880—1938，見 p.130）就曾在當時的出版物以及演講中讚揚桂離宮是日本傳統住宅建築設計中的傑

圖 1-4 桂離宮正門。桂離宮建築群大約於 1663 年完工。攝影：大衛‧M‧鄧菲爾德（David M.Dunfield），2007 年 12 月。質樸的草竹圍籬連著一道有茅葺屋頂的樸素大門，或許這裡曾是整體建築的主要出入口。

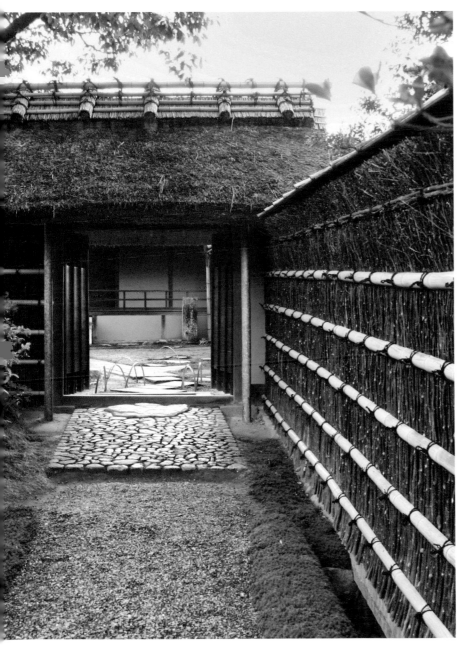

作；這些設計師尤其推崇桂離宮富有彈性與緊湊的空間感、精巧的細節與結構上對自然素材的取用、建築主體的設計，以及建築群在樣式與結構之間、與周圍庭園之間的整體性。

儘管如此，人們對桂離宮的推崇一直要到戰後才開始發酵，主要的契機出自一本出版於 1960 年，具有深遠影響力的英文出版物所收錄的照片。該書由建築師華特‧葛羅佩斯（Walter Gropius，1883—1969）及丹下健三（1913—2005）共同撰寫 [4]，並刊載了出生在美國的日本攝影師石元泰博（1921—2012）在 1953 年拍下的一系列優美且如今仍具指標性的桂離宮黑白照片。這些從抽象幾何的角度來詮釋桂離宮的照片可說與作者們的現代主義理念不謀而合，丹下健三更是成功地將這種建築美學植入了自己的設計。[5] 石元泰博在 1953 年偕同身為建築師且長期擔任紐約現代藝術博物館（簡稱 MoMA）建築與設計部門策展人的亞瑟‧德雷克斯勒（Arthur Drexler，1926—1987）首次造訪桂離宮；當時德雷克斯勒為了籌備將於 1955 年在

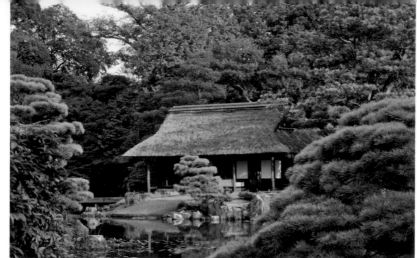

圖1-5 桂離宮內「松琴亭」的外觀及內部樣貌。©amasann/photolibrary.jp（左上）；©Sam Dcruz/Shutterstock.com（左下）。松琴亭為茶室建築風格的典型。

圖1-6（右頁下） 桂離宮內古書院前的「月見台」。©Shalion/photolibrary.jp。從建築物的走廊延伸而出的月見台將古書院與周圍的庭園巧妙地互相連結。

MoMA舉辦的「日本經典建築展」而赴日進行考察。曾參與了「國際文化會館」的設計並同樣陪同石元泰博和德雷克斯勒參觀桂離宮的建築師吉村順三也為了這場展覽受邀設計一座日式傳統住宅置於MoMA的中庭展出（該建築名為「松風莊」（Shofuso），現位於費城的費爾芒特公園內），由約翰·D·洛克菲勒三世（John D. Rockefeller III）資助興建。

而後桂離宮持續吸引著日本年輕設計師們的目光，其中作為戰後這股熱潮的領軍人物之一且師從丹下健三的磯崎新（1931—）更是出版了兩本以桂離宮為主題的著作。第一本著作的日文版出版於1983年，英譯本則出版於1987年；書中收錄了石元泰博所拍攝的彩色照片，展現出桂離宮在另一種光影下截然不同的魅力。[6]

在相對近期的著作裡，磯崎新重新闡述了先前對於桂離宮的論點，並集結再版了陶特、葛羅佩斯與丹下等人的主要論述。[7]他認為「無法單獨用某種形式或風格去概括桂離宮內的建築及庭園，它是一個混合體。因此，任何有關這方面的討論最終都歸結於如何去闡述這種多重風格交融的意義所在。」[8]而談到如何欣賞桂離宮，磯崎新如此總結道：「它呈現的並非現代主義者們所謂的顯而易見且井然有序的空間，而是一種在交錯、曖昧、陰翳層疊的格局中所蘊藏的雅趣。這種趣味超越抑或覆蓋了所有辯論，桂離宮深具魅力的秘密正源於此。」[9]

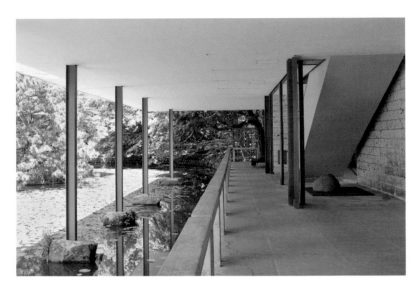

圖 1-7　位於鎌倉的神奈川縣立近代美術館廊下近景。於 1951 年建成。設計者為坂倉準三，他曾在 1930 年代為勒・柯比意（Le Corbusier）工作。雖然整座建築都由石頭、混凝土及鋼筋打造，其開闊的廊簷和纖細並以石頭為基礎的立柱都體現出設計者對於桂離宮式建築風格的推崇。該美術館也是日本在二戰後首座意義重大的公共建築。

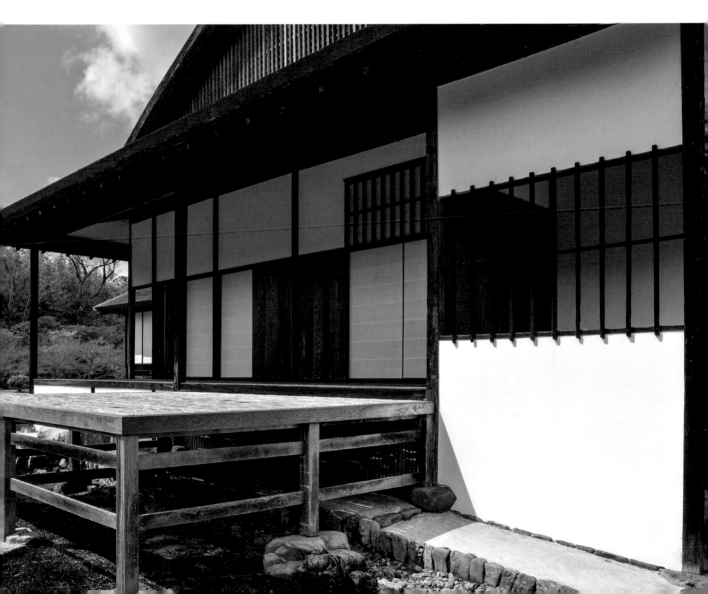

「澀」之美 SHIBUI
微妙的雅致

圖1-8　《美麗家居》1960年9月號第66頁上的一則廣告，主要在宣傳舒曼徹公司（Schumacher）推出了具有「Shibui」風格的裝飾布材，可相互搭配的塗料則由馬丁·塞諾公司（Martin Senour）生產。伊莉莎白·戈登鼓勵一些優秀的居家用品廠商以及塗料廠商生產採用此類風格的產品。

日文中的「澀」（渋い）是名詞「渋さ」或「渋み」的形容詞態，字面上可解讀為「東西的澀味」，其語源可以追溯到室町時代。到了17世紀，這個詞被用來形容一種獨特的美感——簡素而考究、精巧卻不矯飾，與「浮誇」或「華美」正相對。其寓意典雅精緻、洗練靜寂，有著天然的殘缺以及謙遜之美。它與「茶之湯」（茶道）所體現的「侘寂」（Wabi-Sabi）美學息息相關，也經常與形容茶室（數寄屋）美學的「數寄」一詞交替使用。

伊莉莎白·戈登（Elizabeth Gordon，1906—2000）於1941年至1964年間擔任《美麗家居》（House Beautiful）雜誌的主編，當她策劃用兩期雜誌（1960年8月及9月號）的篇幅來詮釋日本設計之美以及其與當代美式生活美學之間的關聯性時，桂離宮成了她心目中的首選。實際上，她選擇了用桂離宮的照片作為這兩期雜誌的封面，並在8月號以書院建築為封面的照片說明文字中如此評價：「（桂離宮）是日本建築、庭園以及室內設計之美的

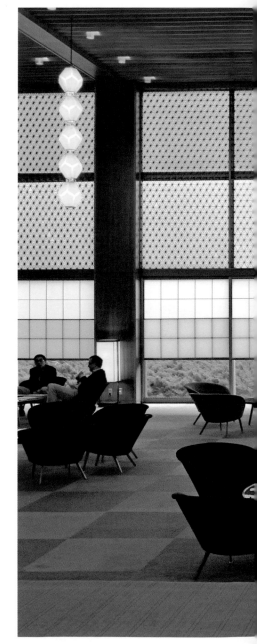

圖 **1-9**　東京大倉飯店（Hotel Okura Tokyo）大廳。谷口吉郎（1904—1979），於 1962 年建成。這處寧靜典雅的大廳仍一如建成當初的設計，以白色幛子紙搭配一整面作工精細的格紋，加上淺色的木質天花板和牆面，所有一切都呈現出 1960 年代日本建築設計對於「澀之美」的詮釋，而這種傾向也源自人們對於桂離宮建築美感的追求。

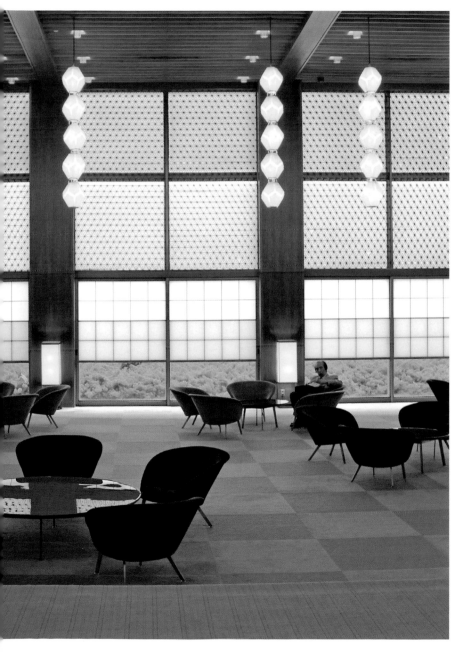

結晶，它帶給我們的驚鴻一瞥乃是詮釋日本及其傳統美學觀念的絕好範例，亦即『美蘊藏於日常生活的點滴之中』。」[10]

　　戈登選用了「渋い」（Shibui）這個詞作為這兩期雜誌的核心主題，並將之定義為「美與生活的簡單結合」，以「渋い——至上之美」（*Shibui—The Word for the Highest Level of Beauty*）為 8 月號的標題，9 月號的標題則是「美式家居的渋い之路」（*How to Be Shibui with American Things*）。藉由這兩期雜誌發行獲得的成功，戈登於 1961 年至 1964 年間在美國 11 個展覽館舉辦了以「渋い」為主題的巡迴展。

　　值得我們探討的是，作為把「渋い」以及其他日本美學詞彙引入西方的關鍵人物，戈登為何選擇在她的雜誌裡介紹澀之美以及日本美學？起初戈登對日式設計的興趣源於她在一些曾於戰後美國占領日本初期滯留日本的美國人家裡所見到的日式居家擺設，而同一時間日本商品也逐漸在美國市場普及。作為時尚人士取向的著名雜誌的編輯，她希望這本

角屋（Sumiya）。位於京都島原，這裡在歷史上曾為知名的娛樂場所（花街）。角屋是從江戶時代保留下來現存最完好的「揚屋」，為富裕的男性客人與級別最高的藝伎（太夫）設宴娛樂之所。角屋始建於 1641 年，在 1787 年進行了大規模的擴建。伊莉莎白・戈登在以「澀之美」為主題的《美麗家居》1960 年 8 月號中針對角屋的內部裝飾和建築細節做了重點式的圖文介紹，並在文中這樣描述角屋：「京都一處著名的宅第……如今對外開放……是書院式建築很好的範例。」[18] 雖然其美學理念源自桂離宮，但角屋在功能性上更趨豐富多元；它實際上將桂離宮內各自獨立的「數寄屋」與「書院」這兩種建築元素結合成一體。

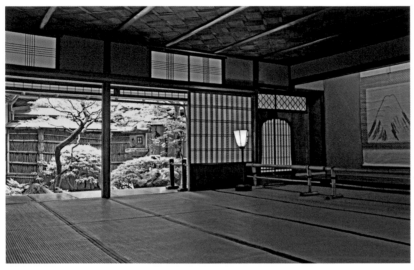

圖 1-10（左） 角屋一樓宴會廳「網代之間」內景。角屋位於江戶時代京都島原官方允許開設的花街。房間名字的由來是因為其內部的天花板以木片交錯織成網狀。（譯注：網代，指用竹子、蘆葦或檜木的細長薄板加以編織而成，可用於天花板、柵欄或斗笠等。）

雜誌不僅止於反映時尚潮流，而是要切實地引領人們將之融於生活。戈登一貫宣導以一種更為舒適的建築形態來取代刻板單調的現代主義建築；1946 年，她發起了一個名為「典範之屋」（Pace Setter House）的計畫，以此來展示她認為人性化且宜居的現代住家。[11] 她的理念深受建築大師法蘭克・洛伊・萊特（Frank Lloyd Wright，1867—1959， 見 p.130）以及他提出的「有機建築」概念的影響。實際上，與戈登一同策劃出版兩期日本特刊的編輯團隊中，有兩名核心成員柯提斯・貝辛格（Curtis Besinger，1914—1999）以及約翰・德科維・希

爾（John DeKoven Hill，1920—1996）也都是萊特建築理念的忠實追隨者。

戈登對於澀之美的提倡也呼應了經濟學家約翰・肯尼斯・高伯瑞（John Kenneth Galbraith，1908—2006）在其名著《富裕的社會》（The Affluent Society）一書中針對戰後美國富足社會的批評。[12] 在該書出版幾個月後，戈登在 1958 年 11 月號的《美麗家居》發表了評論，表示「品味、識別力和高度的合宜性」正是「美式家居」帶給她的印象。[13] 誠如羅伯特・哈伯斯（Robert Hobbs）所指出的：「在接下來的幾年中，她的雜誌展開了一項具有教育性質

的行動，即教導讀者群『如何區分華而不實與至臻之美』。」[14] 這也正是戈登之所以推崇澀之美的理念基礎。

關於「渋い」一詞戈登有著格外深入的理解，這源自於她在 1960 年出版日本特刊之前對於日本文化有長達 5 年的紮實研究。過程中她曾於 1959 年至 1960 年間 4 度前往日本實地考察，留日時間長達 16 個月。[15] 期間，戈登開始熟悉並會在雜誌中引用一些權威人士關於「渋い」的評述，例如小泉八雲（1850—1904，見 p.133）以及 1959 年 12 月與她在東京會面的柳宗悅（1889—1961，見 p.139），且戈登還針對他有關

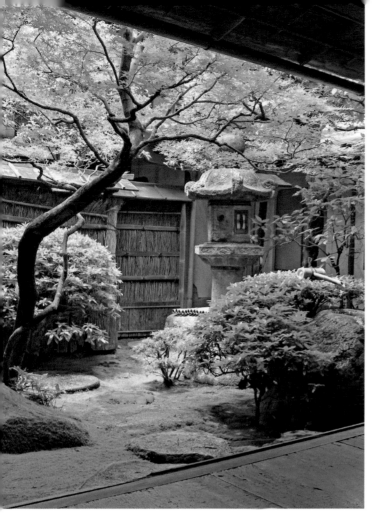

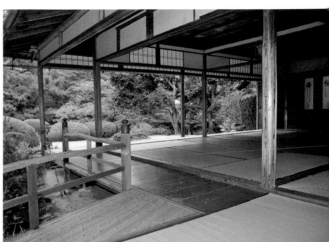

「渋い」的解說做過詳盡釋義。[16] 此外,她亦與許多知名的日本設計界人士保持來往,其中包括國際文化會館設計者之一的建築師吉村順三。

雖然戈登是以澀之美為上述《美麗家居》特刊的主題,但她也同時介紹了許多其他與日本美學相關的概念,像是與「渋い」相近、有共同美學基礎的詞彙(如「佗寂」);或是戈登認為層次較低的美學形式,比方說「派手」(Hade,花俏艷麗)、「粹」(Iki,俏皮精緻)、「地味」(Jimi,樸素低調)等。[17]

圖 1-11(左上) 與角屋「網代之間」相鄰的庭園。

圖 1-14 櫻樹皮茶葉罐。產地:日本秋田縣角館。欅木板外貼打蠟櫻樹皮,高11.5cm。這種產自日本北部的傳統工藝品是由天然木材製成,散發著美麗光澤,其展現的靜謐之美深受伊莉莎白・戈登的喜愛。她在《美麗家居》以「澀之美」為主題的特刊中也介紹了許多這類作品。

圖 1-12(右中) 詩仙堂內的主屋及庭園。詩仙堂是文人石川丈山的山莊遺址,於1641年建成。在《美麗家居》中形容這裡在夏日可以面向庭園完全敞開,這種數寄屋兼書院風格的設計讓室內得以化為一處廣闊的開放空間。[19]

圖 1-13(右上) 角屋宴會廳「松之間」內的「欄間」。針對這種從天花板延伸而出的木製格窗,伊莉莎白・戈登認為這類常見的室內設計元素令空氣與光線得以在房間之間流動與擴散。另外值得注意的還有立柱與橫樑接合處運用來掩飾釘頭的雲形金屬飾物也十分優雅。

侘寂 WABI-SABI
質樸與枯寂之美

「侘」（Wabi）與「寂」（Sabi）這兩個詞與「茶之湯」（茶道）美學的深厚淵源，可以追溯到村田珠光（1421?—1502）的時代。村田珠光講求使用質樸而實用的日本國產茶具（而非來自中國經過細工雕琢的精美器物），並稱之為「侘び數寄」，這種概念到了 17 世紀於是發展出「侘び茶」一詞。村田珠光的茶道美學由茶道家武野紹鷗（1502—1555）與千利休（1522—1591）繼承並發揚光大，成為當今日本茶之湯思想的源流。[20] 如今，用於「侘び茶」作法的茶器雖然外觀簡樸，卻是最為貴重與理想的茶道用品。

茶道中「侘」所代表的意思通常被認為是源自禪宗思想裡的「脫俗」、「簡素」、「清淨」與「謙卑」。儘管所有早期的茶道大師都是虔誠的禪宗信仰者，

但早在禪宗傳入日本之前，「侘」與「寂」就已具備獨特的美學含義。「寂」一詞出現在成書於 8 世紀日本最早的和歌總集《萬葉集》當中，用來表達一種對於精緻美麗的事物隨著歲月變遷而黯然逝去的感傷之情。到了 11 世紀，則出現了另外一個形容這種情緒的詞——「物の哀れ」（物哀）。14 世紀鎌倉時代的詩人兼佛教徒隱士的吉田兼好（1283?—1350?），他著名的隨筆集《徒然草》便充滿了這般「物哀」之情，早期的茶人都對其內容相當熟知並時常加以引用。

蘊含著難以詮釋的深意，「侘寂」連同「渋い」和「數寄」在當今備受推崇，被譽為「日本美的

精髓」。[21]「侘」帶有蒼涼孤寂之意，體現了對於自然的欠缺所生之質樸美學的嚮往，並崇尚心靈層面的清簡與謙卑；「寂」原指生銹、孤寂或者沉鬱，是一種會喚起對生命脆弱無常之感嘆的美學意識。

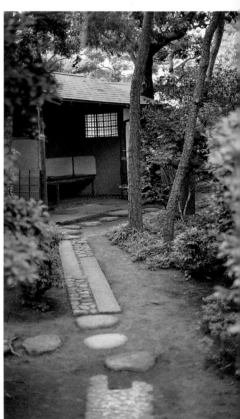

圖 1-15（對頁右） 遠山紀念館（Toyama Memorial Museum）境內茶庭中的「待合」（等待室），建於 20 世紀初期。該館位於日本埼玉縣比企郡川島町。賓客在前往茶室路上會經過一個鋪有小徑的庭園（露地），用來作為轉換心情的場所，讓他們準備好從俗世進入茶室的神聖領域。這類茶庭主要的建築特色在於一間簡樸的小屋（「待合」），通常是將長凳以三面牆圍起，正面則為開放式構造。客人可以在這裡等待進入茶室或於茶道儀式的間隔中稍作休息。

圖 1-16（對頁左） 京都城南宮內的石製水缽。賓客在前往茶室路上，會先在茶庭中的手水缽洗手漱口。通常手水缽多半嵌於地面，稱為「蹲踞」，但也有如照片中由天然巨石形成的例子。

圖 1-17（右） 福岡市樂水園內的茶室。於 1995 年建成。茶庭中的小徑會引領賓客抵達茶室，進去的時候必須穿過一道需要彎腰屈膝才能通過的小門，稱為「躙口」。

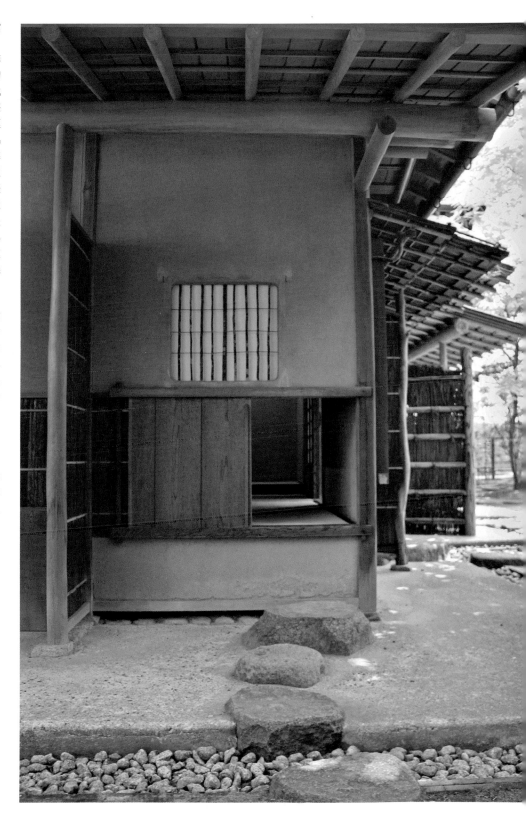

圖 **1-18**（右上及右下）　四疊半的茶室內景，位於日本京都的「Kitchen House」。秦泉寺由子，2008 年。這間小小的茶室秉承了「侘」與「寂」的風格，透過色調柔和的土牆、原木風格的木製天花板與橫樑，以及床之間一側保有自然曲線的樹幹呈現出一種素淨的美感。略顯褪色的皮製坐墊（座布團）與從貼有幛子紙的拉門透射進來的柔和光線又為房間添增幾分現代氣息。

（譯注：「疊」為計算榻榻米的單位，一疊約寬 0.9 公尺、長 1.8 公尺。四疊半的面積約為 7.29 平方公尺）

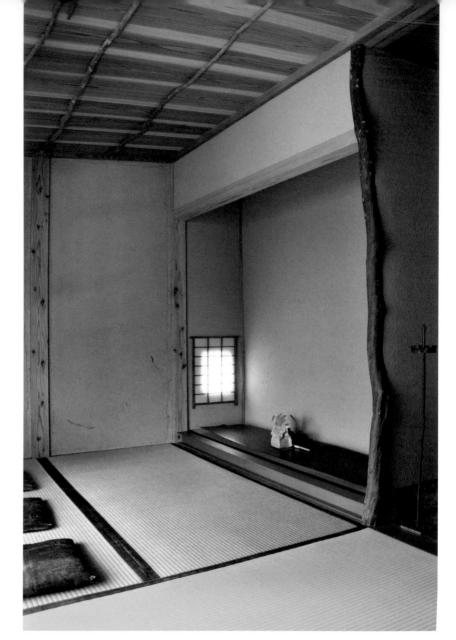

圖 **1-19**（本頁下）　「奧高麗」（朝鮮）唐津燒茶碗，16 世紀晚期—17 世紀初期。粗釉陶，7.6cm×14cm。納爾遜—阿特金斯藝術博物館所藏，32-62/6。攝影：約書亞·費迪南德（Joshua Ferdinand）。柳宗悅如此形容蘊藏於茶碗中的「侘寂」之美：「殘缺之美、刻意迴避完美之美……一種發自潛在的美感」。[29] 具備「侘寂」美學特質的茶碗通常外觀質樸且著重於凸顯器物本身的質地，為此多半會採用能展現自然或礦物質感的低調大地釉色。唐津茶碗這種樸素的美正為許多茶人們所崇尚；圖中碗身正面自然而不做作的釉跡，更顯拙樸可貴。（其他茶碗圖片請見圖 2-30 和 2-37）

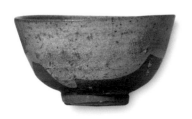

圖 1-20（右）　福岡聖福寺圍牆細部。聖福寺是日本第一座禪宗寺廟，開山於 1195 年。牆體以混合了泥土與用來增加強度的老舊碎磚瓦和石塊砌成。這種牆體常見於日本禪宗寺廟和傳統建築，尤其在福岡地區最早可以追溯到 16 世紀末日本於朝鮮戰爭後作為復興的一環而出現。牆上飽經風霜的破碎磚瓦體現了「寂」的美學。

圖 1-21（最右）　京都嵐山「大河內山莊」裡佈滿青苔的石燈籠。大河內山莊是日本演員大河內傳次郎（1898—1962）的私人別墅，在其周圍的庭園裡這座石燈籠一直矗立於此，為整片山莊渲染一股「侘寂」的氛圍。

　　西方人對於「侘寂」美學的迷戀始於岡倉天心的著述（見 p.136），其中又以 1906 年出版的《茶之書》（The Book of Tea）影響最大。岡倉天心在《茶之書》中闡述了茶道的本質源自禪法的修持，然而他在書中並未提到「侘」與「寂」，而是用「禪」來形容這種美感。此書出版的幾十年後，鈴木大拙（1870—1966，見 p.137）在其著作《禪與日本文化》（Zen and Japanese Culture）中論述了同樣的觀點，並將「侘」定義為「對貧乏的崇拜」，「寂」則是「質樸無華或古舊殘缺，極簡抑或自在無為，以及富於歲月之感。」[22] 民藝運動的領導者柳宗悅也曾對「侘」與「寂」有過評述，他形容這兩個詞隱含著「不規則感」，象徵了殘缺之美，並將之與「渋い」（澀之美）的概念相連結。[23]

　　受到柳宗悅的影響，伊莉莎白·戈登在雜誌《美麗家居》「澀之美」特刊中的一篇短文也讓這兩個詞彙有了進一步的普及。她在該篇短文中將「侘寂」解釋為「渋い」的基本原則。[24] 戈登指出，庭園中「寂」的元素意在營造一種「靜謐的氛圍」，而「侘」作為設計理念則著重於「收斂、簡素與含蓄」。她還進一步表示：「『侘』所蘊含的謙遜態度以及對於世間成就之完美所懷抱的哀婉之情，都源於一種體悟──即歷經歲月的洗禮，任何美好也終將被遺忘。」[25]

　　如今，「侘寂」可能是最為世人所熟悉甚至濫用的日本美學名詞。設計與美學顧問兼專欄作家的李歐納·科仁（1948—，Leonard Koren）於 1994 年出版了《侘與寂：給藝術家、設計師、詩人以及哲學家》（Wabi-Sabi: for Artists, Designers, Poets and Philosophers）一書，他在書中對比了日本與西方在審美傾向上的差異，也使得「侘寂」（wabi-sabi）的概念廣為傳播。[26]「『侘寂』成了習於揮霍之人意欲改過自新時的話題，也成為各界設計師的試金石，包括一些奢侈品製造商在內。」[27] 近來，這些詞彙還被應用在工藝品、藝術品、商品與建築設計，甚至是人際關係當中。[28] 顯然這些詞在上述情境中的運用早已偏離了它們的本意；如今只要是簡約且富有暗示性的事物，或是利用質感樸素、古舊及自然的材料所製成的產品，為它們冠上「侘寂」之名似乎已成為一種流行趨勢。

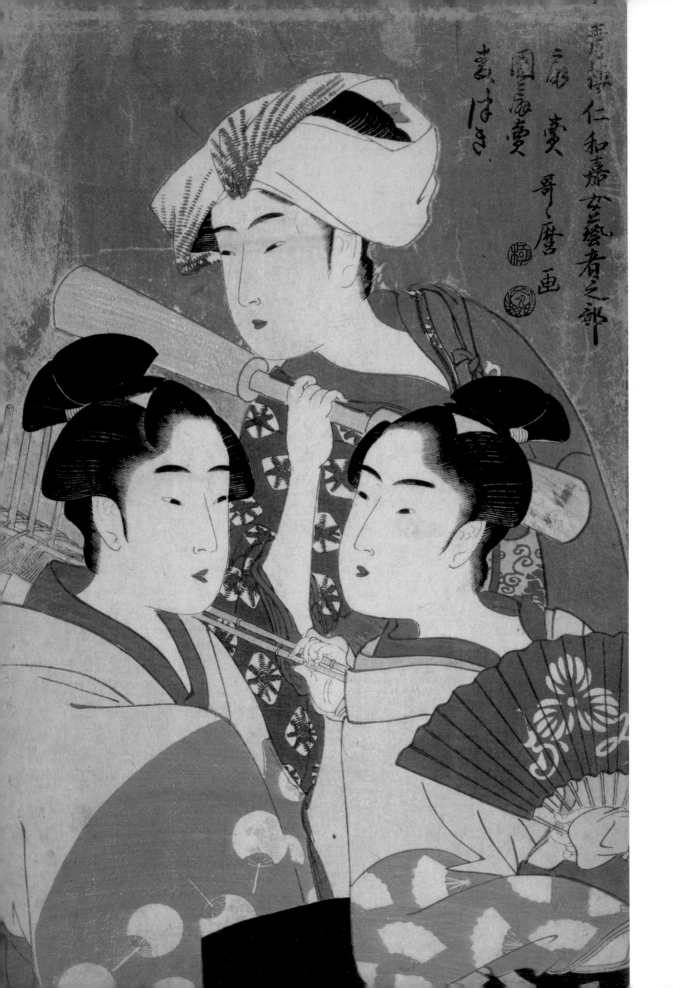

粹 IKI
獨具一格，練達風雅

「粹」的美學概念最早可見於 18 世紀後半葉的文章，用來形容生活在享樂治世的世俗男女（客人、藝伎、歌舞伎演員）特有的審美偏好。「浮世」一詞意指當時日本都市的繁華娛樂街區，以江戶（東京）、大阪和京都三地最具代表性。「粹」的精神在於以媚態彰顯風情的同時保有人與人之間的距離感，並流露出在嚴苛壓抑的幕府統治之下大膽快活的態度。這種美學在視覺上體現於雅致而講究的服飾，以及經常造訪的高雅宴會廳和茶室的風格。

「粹」是伊莉莎白・戈登在《美麗家居》雜誌「澀之美」特刊中簡單介紹過的美學詞彙之一，並如此詮釋：「瀟灑、時髦、俏皮。該日文詞彙等同於法語中的『chic』。」[30] 近來，它也會被翻譯為「都市感、有膽識的，或者潮流感」。[31]

雖然戈登把「渋い」視為最高層次的美，但並非所有的評論家都認同這一觀點。20 世紀初期，許多日本學者就主張「粹」的美學才是真正能代表日本民族精神本質的概念。這種論點最初

圖 1-22（左頁） 喜多川歌麿（1753?—1806）〈扇売 団扇売 麦つき〉，出自《青樓仁和嘉女藝者之部》。紙本、雲母粉背景彩色木版畫，37.5cm×24.8cm。美國密蘇里州坎薩斯城的納爾遜—阿特金斯藝術博物館所藏。威廉・洛克希爾・納爾遜信託基金（William Rockhill Nelson Trust）出資購得，32-143/139。攝影：梅爾・麥克連恩（Mel McLean）。這幅畫採用了名為「見立て」的表現手法（浮世繪中以幽默方式來指涉歷史典故），畫中的藝伎在節日裡以滑稽的姿態模仿各種商販來娛樂觀眾。

圖 1-23 勝川春章（1726—1792），節選自根據歌舞伎《雁金五人男》所創作的五幅畫作之一，創作於 1782 年。畫中人物為歌舞伎演員第五代市川團十郎飾演的角色極印千右衛門。紙本彩色木版畫，30.8cm×14.8cm。納爾遜—阿特金斯藝術博物館所藏。威廉・洛克希爾・納爾遜信託基金出資購得，32-143/71A。攝影：蒂芬妮・曼特森（Tiffany Matson）。九鬼周造認為這幅作品中乾淨俐落的幾何圖案，特別是演員和服上的平行線所構成的紋路即體現了「粹」的特質。[32]

來自日本哲學家九鬼周造（1888—1941）的著作，其父親九鬼隆一是日本明治政府文部省負責教育行政的高官，還曾是岡倉天心的導師。九鬼周造的母親原為藝伎，後與周造的父親離婚並與岡倉天心有過一段感情，這也使得年幼的九鬼周造與岡倉天心有許多接觸機會，從而影響了周造的哲學思想軌跡。1926 年，九鬼周造在巴黎完成了影響深遠的著作《「粹」的構造》（「いき」の構造），於 1930 年在日本出版。九鬼周造選擇「粹」作為寫作的主題以及他詮釋這一主題的手法，想必都與他客居巴黎、體驗歐洲文化的經歷息息相關；他在書中也有涉及浮世繪，這些以江戶時代娛樂世界為主題的繪畫，恰是其母親過往生活的寫照。九鬼周造尤其欣賞喜多川歌麿的浮世繪

圖 1-24（左頁）　角屋宴會廳「松之間」內相鄰於床之間的「付書院」。角屋位於江戶時代京都島原官方允許開設的花街，建於 18 世紀。九鬼周造認為「粹」在建築方面體現了不同材質與顏色巧妙相輔的「二元對立」。比方說配合使用竹與木兩種材質，並選用柔和、間接的採光與照明。[35] 房間中不同質地與顏色的牆面、窗戶及樑柱相互映襯，柔和的光線彌漫其中，使得整個房間呈現一種屬於「粹」的優雅張力。

（譯注：「床之間」指設置在和室角落一個內凹的空間，通常會在其中以掛軸或花器盆景裝飾。「付書院」為床之間內類似書桌的設計，可用於讀書寫字。）

圖 1-25　柴田是真（1807—1891）繪製的印籠，繪有一棵梅花盛開於格子窗外。竹制漆器嵌瑪瑙。華特斯藝術博物館（The Walters Art Museum）所藏，61.203。這件優雅、技藝精湛的佳作完美地展現了「粹」的精髓。

（譯注：印籠，可垂掛於腰間的長圓筒形容器，最初用來收納印章或印泥，到後來也作為藥盒或是裝飾品使用。）

作品，形容其作品「蘊含一種不俗的陰柔之美，展現了充滿現代感的異性吸引力」。[33] 當時西方的現代主義正以迅速而激烈的方式影響著日本人的日常生活與文化觀念，九鬼周造則力圖定義出一種獨具辨識度的日本美學，既能彰顯本地的傳統文化，同時保有獨特的現代品味。九鬼周造在書中的開頭便介紹了日語中其他用來描述日本品味的詞彙，並理出這些詞彙在內涵上的微妙差異。[34] 由於九鬼周造在學術上的權威性，如何透過其觀察來解讀「粹」仍是當今日本與海外的日本美學研究者討論的焦點。

雅與風流 MIYABI and FURYU
華美與時尚的典雅

相對於代表樸素與內斂之美的「渋い」、「侘寂」以及「粹」，日本的達官顯貴和文人則講求一種更華美的典雅。平安時代（794—1185）的貴族文化推動了這股審美潮流的興起，在日語中被稱為「雅」，意指極致的優雅與體察「物哀」（物の哀れ）之情的意蘊。

與「雅」密切相關的「風流」一詞的確立也是始自平安時代。「風流」本是漢語詞彙，8 世紀時被日語採納，原本意指朝臣們優雅得體的舉止。從平安時代起，「風流」演變成一個美學詞彙，用來形容那些不平凡而特殊的事物，例如歌會、庭園內別出心裁的花卉陳設、豪華的裝飾藝術、奢侈的宴席以及宮廷或宗教儀式的盛大場面。[36]

到了 16 世紀晚期，依據不同情境「風流」也被賦予了更多涵義。舉例來說，以「侘」為意境的茶道也被描述成獨具「風流」的活動。在這種情況下，「風流」則隱含了近似於「渋い」那般質樸的優雅。在加上受到後來中國明朝（1368—1644）時期漢文文學語義演變的影響，「風流」轉而

被用來形容日本那些厭惡德川幕府高壓統治的文人及藝術家的美學意識，他們非常崇尚中國的文人隱士在亂世之中退隱山林、追求淡雅生活的情懷。而這些文人隱士最為鍾愛的怡情方式便是中式煎茶會，可以輕鬆的氣氛享受

圖 1-26（上）　《妙法蓮華經》經卷的一部分。出自平安時代，12 世紀中期。書卷立軸裝裱，24.8cm×40.6cm。紙本水墨，貼有金箔線，並飾以金箔與銀箔；邊緣可見金粉、銀粉以及繪畫裝飾。西爾瓦‧巴奈（Sylvan Barnet）和威廉‧伯爾托（William Burto）收藏。這部裝飾豪華的經卷充分體現了「雅」的審美意識。

圖 1-27　描繪了蹴鞠場景的屏風，題材取自《源氏物語》，18 世紀。六折屏風，金箔彩繪，159.9cm×378.2cm。由克拉克日本美術與文化研究中心（Clark Center for Japanese Arts & Culture）贈與明尼阿波利斯美術館（Minneapolis Institute of Arts），2013.29.12。《源氏物語》為紫式部撰寫的小說，成書於西元 1000 年左右。曾擔任宮廷侍女的紫式部在這部作品中詳細描繪了當時日本貴族階級的華美生活以及男女間的情愛。在小說的這一場景中，貴族們身著多層具有平安時代特色、做工精巧的絹製長袍聚集於宮殿庭院，準備參加新年傳統的蹴鞠遊戲。畫中貴族們的服飾、櫻樹以及宮殿的走廊都反映了「風流」的特色。

品飲綠茶（日文稱為「煎茶」）的樂趣。[37]「風流」也因此被用來形容這類茶會，與代表日式茶道的「侘」形成對比。

受漢文影響而衍生出上述用法的同時，面對於那些流連於聲色場所的常客而言「風流」卻完全是另外一番情致——它帶有些許業已消逝的貴族生活遺風，但又不乏時尚意識。

圖 1-28　山本梅逸（1783—1856）〈梅花書屋圖〉，1846 年。立軸，絹本設色，133cm×51.4cm。納爾遜—阿特金斯藝術博物館所藏。伊迪斯·厄爾曼紀念基金會（Edith Ehrman Memorial Fund）出資購得，F79-13。山本梅逸在這幅作品中描繪了中國文人高士理想的「風流」生活。梅逸自己也是中式煎茶會的主要參與者之一。

圖 1-29　永樂保全（1795—1854），金襴手煎茶茶碗，5 只一組，19 世紀中期。用於中式茶會。瓷器，釉上紅彩描金，釉下藍彩，高 3.8cm。聖路易斯藝術博物館所藏，355:1991.1-5。永樂保全設計的茶碗富有中國式的「風流」，這種品味在當時中國文化的崇尚者之間十分盛行。
（譯注：「金襴手」，指在彩繪瓷器上加以金彩修飾的技法，源於中國宋代，日本則是從江戶時代中期開始製作。）

圖 1-30　菊川英山（1786—1867）〈山城　井手之玉川〉，出自《風流青樓美人六玉川之內》，創作於 1810 年左右。彩色木版畫，橫版大判，23.8cm×34.7cm。堪薩斯大學斯賓塞藝術博物館（Helen Foresman Spencer Museum of Art）所藏，1964-0040。人們有時用「風流」來形容藝伎的美，她們也是浮世繪作品中經常出現的人物。例如此畫就在標題中使用了「風流」一詞。此外，畫作也以古代宮廷歌人樂於吟詠的「玉川」（河流名）為主題，影射出平安時代的審美情趣。

華麗 KAREI
奢華的優雅

從整個中世時期到近代早期（約為 14 世紀至 19 世紀中期），日本的貴族和上層武士在正式及公共場合都必須使用奢華的物品和服飾來彰顯身份。「華麗」（字面意為「華美綺麗」）即為用來形容這類事物的美學詞彙，它所蘊含的奢華與優雅出色地體現在服飾、劇裝以及居家飾品，包括貼有金箔的折疊屏風以及用作嫁妝或官方禮物的漆器、軍隊的裝備和制服、壯麗的宮廷和神道儀式等各個方面。因其意境與盛大壯觀的儀式相互謀合，「華麗」一詞在 9 世紀時被收為日語詞彙，這時的日本格外講究宮廷禮儀的規模（見圖 2-49，圖中的屏風描繪了 17 世紀時登基大典的隆重儀式，展現出皇室注重威儀的審美意識）。「華麗」的風格如今持續在皇室和公家慶典之中都有所體現，尤以在古都京都舉辦的活動更時常重現了古老平安時代的皇室風格。

圖 **1-31**（左頁）　元吉（活躍於 16 世紀晚期—17 世紀早期）製作的漆鞍，鞍上繪有東海道沿途 53 個驛站中一部分的景致。桃山時代，1606 年。木質鞍板，外髹金漆，長 40cm。納爾遜—阿特金斯藝術博物館所藏。威廉·洛克希爾·納爾遜信託基金出資購得，32-202-13O。攝影：蒂芬妮·曼特森。這只馬鞍上細緻描繪了東海道沿途的宿場（驛站）風貌，畫面小巧但特徵突出。東海道是江戶時代連接政治中心江戶（今東京）與天皇所在都城京都的主要幹道之一。這只馬鞍是目前所知最早以此為創作題材的作品，該主題後來則透過歌川廣重的浮世繪而為人所知。（譯注：歌川廣重（1797-1858），原名安藤廣重，日本江戶時代後期的浮世繪大師。其名作《東海道五十三次》是一系列描繪了東海道沿途 53 個宿場風景的浮世繪作品。）

圖 **1-32**（上）　有田燒　九谷燒風格牡丹紋盤，17 世紀晚期—18 世紀早期。彩繪瓷器，釉上彩，直徑 32.7cm。納爾遜—阿特金斯藝術博物館所藏。由山謬·漢默（Samuel Hammer）捐贈，63-33。攝影：約書亞·費迪南德。像這樣釉色濃重鮮豔、底色襯以金黃的瓷器就如同以金箔為底的屏風一樣，展現了「華麗」之美。

圖 1-33　摺扇、竹子、梅花和松枝文樣的「小袖」，18 世紀早期。織金妝花緞，綁染鏤空印花，絲線加金銀線刺繡，橘色平紋絲綢襯裡，139.7cm×111.8cm。納爾遜－阿特金斯藝術博物館所藏。威廉·洛克希爾，納爾遜信託基金出資購得，31-142/21。攝影：蒂芬妮·曼特森。許多「華麗」風格的女性服飾在設計上會將不同元素加以揉合。比方說此圖中的小袖就是將裝飾性的摺扇分散置於有「歲寒三友」之稱的不同植物之間，這三種植物在中國儒家文化中是不屈與高尚的象徵。（譯注：「小袖」，一種和服形式。原是作為貼身內衣穿著，到了鎌倉、室町時代開始被當作外衣使用，後來逐漸發展成如今和服的原型。）

圖 1-34（**右頁**）　能劇劇服，梧桐葉藤蔓與縞（線條）文樣縫箔，18 世紀。金銀織錦地飾銀箔及銀線刺繡，157.5cm×147.3cm。納爾遜－阿特金斯藝術博物館所藏。威廉·洛克希爾·納爾遜信託基金出資購得，31-142/1。攝影：傑米森·米勒（Jamison Miller）。這件光彩絢麗的服飾更加襯托出能劇舞臺高雅的「華麗」氛圍。（譯注：「縫箔」，結合刺繡與貼箔的裝飾技法，或指使用該技法製作的服飾。）

圖 1-35　飯塚桃葉（活躍於 1760－1780 年代）的多層置物盒（料紙箱）。木胎蒔繪漆器，金銀蒔繪，間飾彩漆，21.6cm × 34.9cm ×21cm。納爾遜－阿特金斯藝術博物館所藏。大衛·T·比利斯三世基金會（David T. Beales III Fund）出資購得，F78-23。攝影：E. G. 申普夫（E. G. Schempf）。這件極盡華美的作品道出了上層武士階級對於「華麗」之風的偏愛。上頭的圖樣繁複多變，包括了家紋、仙鶴與帆船，同時還點綴有抽象的幾何圖案，也因此在製作上需要運用到多種漆工技法，並耗時數月精心製作才能完成。

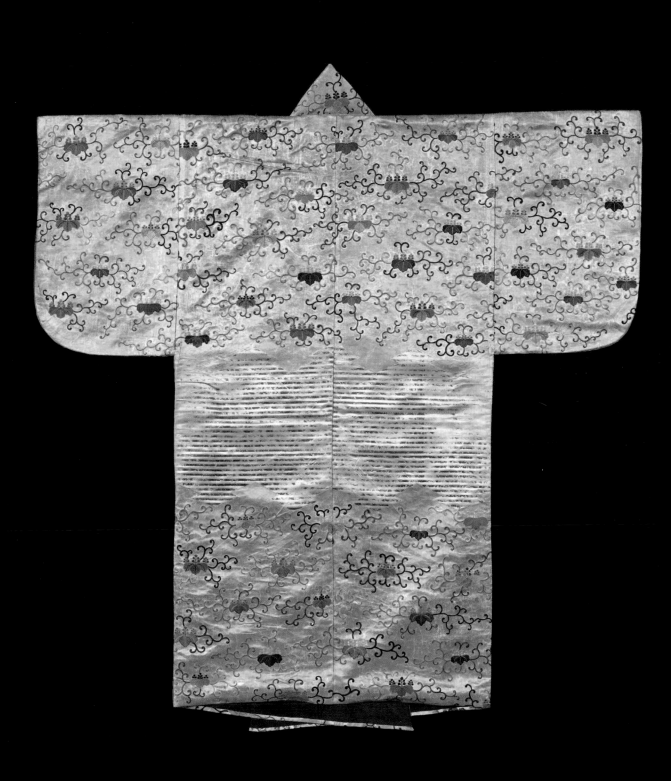

「傾」之趣與婆娑羅

KABUKU and BASARA

灑脫不羈的美感

　　17 世紀初，日本進入德川幕府統治時期，此時的市民文化有了空前的繁榮與發展。德川幕府成立之初，在政權更替中失勢的武將淪為無主的武士（浪人），同時也有平民因戰爭衝突而離鄉背井，這些人正是推動市井文化興盛的主力。作為城市新興階層，他們參觀神社的慶典活動或觀賞歌舞伎表演，以及一些其他的娛樂活動；這些活動很多都發生在新興城市中心的紅燈區，於是也就誕生了像角屋（Sumiya）一樣供人宴飲娛樂的場所。這些人放浪不羈的態度被視為一種格外放任的「風流」，日文中稱之為「傾く（Kabuku）」，字面上的意義便是「扭曲、失衡或者古怪的」。[38] 這個詞彙也暗示了「對於傳統社會觀念和藝術理念的反抗，提倡不同於主流的性愛表達方式，類似於今日所謂的同性戀（Gay）或酷兒（Queer）。」[39]

　　著名的日本藝術史學者辻惟雄（1932—）率先發現了一種現象，那就是很多藝術家及其作品的靈感似乎都源自「傾く」所蘊含的異端與戲謔之感。辻惟雄一路追溯從日本有史以來這種美學意識在各個階段的表現，指出「傾く」之美是在江戶時代迎來巔峰，被運用在他視之為「奇人」的藝術家作品裡。[40]

　　受到辻惟雄的影響，近來有另一個用於表述此種豪放不羈審美風格的古老詞彙「婆娑

圖 1-36　描繪了某公館內風雅的娛樂活動的作品。六折屏風，17 世紀後半葉。金箔紙本彩繪，106.7cm×260.35cm（單扇）。納爾遜—阿特金斯藝術博物館所藏。威廉．洛克希爾．納爾遜信託基金出資購得，32-83/14,15。攝影：蒂芬妮．曼特森。這幅想像中的公館風景描繪了富有的武士和商人們正在私人房間或經常光顧的歡娛聚會場所進行娛樂消遣的情景。這些活動有的沉靜優雅，有的則熱鬧喧囂，但都體現了「傾く」的精神。

羅」（Basara）藉由畫家天明屋尚（1966—）的「新日本畫」而復活。天明屋尚表示「婆娑羅」美學是他創作的基礎，因為它體現了當今日本社會變動劇烈的現狀。2010 年，天明屋尚在位於東京的螺旋花園藝廊（Spiral Garden Gallery）舉辦了名為「BASARA」的展覽，除了自己的作品之外也展示了那些給他帶來創作靈感的日本傳統繪畫作品。在展覽手冊中，他如此描述「Basara」：

圖 1-37　織部燒　美濃窯柿紋付食器，5 個一組。1600 年—1620 年代。釉下鐵銹紅彩，施銅綠釉粗陶，9.8cm×5.7cm×6.4cm（單個）。約翰．C．韋伯（John C. Weber，紐約）收藏品。攝影：約翰．畢格羅．泰勒（John Bigelow Taylor）。傳統茶道美學也有接收來自嶄新「傾く」概念的影響，如圖中剛開始流行的織部燒陶器就使用了鮮綠的釉色，其自然隨性的施釉方式呈現出一種怪異、俏皮且不對稱的設計感。

圖 1-38　日本甲冑（丸胴當世具足）。江戶時代中期大名阿部正福（1700—1769）所著用的鎧甲。使用年代：1730—1740。頭盔為根尾正信（18世紀早期）所作。塗漆，金銀、鯨鬚、銀鍍金和紙、絲綢、羅紗、熊皮、皮革、鐵、銅合金、鍍金銅、東瀛赤銅（銅和金兩種材質構成的合金，顏色介於銅綠至黑色之間）、木、水晶、母鹿皮、鍍金金屬、水綠礬。克勞亞洲藝術品（Crow Collection of Asian Art）所藏。這件鎧甲由當時最好的工匠為注重品味的大名阿部正福設計製作，用於正式出征時穿著。這件鎧甲象徵了武士階層奇異（「傾く」或「婆娑羅」）的著裝品味。鎧甲上可見團花圖案與家紋裝飾，頭盔（日文稱為「兜」）的金漆鍬形前立上飾有一個紅漆木雕龍頭。面具的表情十分駭人，相較之下胸前的甲片卻點綴著精緻的楓葉。前臂的籠手裡暗藏鉸鏈設計，可以存放藥品和書寫用具。

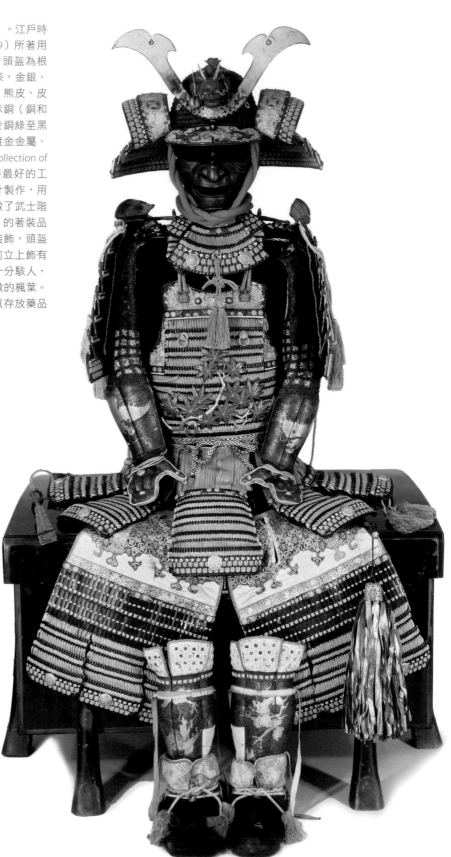

它自成一派，站在侘寂之美（Wabi-Sabi）與禪之美（Zen）的對立面……Basara 這個詞最初是指在日本南北朝時期（1336-1392）出現的一種社會潮流，華麗且標新立異的服飾以及奢華的生活風格成為人們的審美喜好。該詞源自梵語，是十二神將（佛教的護法神）之一，本意為「金剛」，正如金剛石無堅不摧的特性。這個詞於是被用來形容那些反抗權威、試圖打破固有觀念與秩序的人們。與此同時，他們也是一群懷有強烈的審美意識，注重精緻與華麗的生活方式以及力求穿著的高雅人士……（如今）BASARA 藝術透過日本的街頭文化仍保有其鮮活的生命力，從平安時代的「風流」歲月一直延續到了現代。[41]

圖 1-41（下）　〈五百羅漢圖第二十三幅　六道　地獄〉，狩野一信（1816—1863），1862—1863 年。此系列共 100 幅，藏於東京增上寺。立軸，絹本彩墨描金，172.3cm×85.3cm。這幅畫描繪了眾生身陷寒冰地獄的陰森恐怖場景，也是天明屋尚在「BASARA」主題展覽中展示過的作品之一，可以說是 19 世紀中期偏愛激烈題材的範例。

圖 1-39（上）　〈射箭之圖〉，天明屋尚（1966—），2008 年。壓克力裱於木板，90cm×70cm。三瀦畫廊（Mizuma Art Gallery）提供，©Tenmyouya Hisashi。天明屋尚在這幅作品中將「Basara」美學形象化，成為一位佈滿紋身、站姿驍勇，身旁伴有一隻色彩豔麗的鳥和一條蛇的武士。

圖 1-40（中）　〈新年紅日圖〉，伊藤若沖（1716—1800），18 世紀晚期。立軸，絹本彩墨，101cm×39.7cm。由克拉克日本美術與文化研究中心贈與明尼阿波利斯美術館，2013.29.9。這幅作品展現了伊藤若沖非比尋常的畫風，其筆觸豪放躍動，構圖可見疏密對比且畫面取捨有度。

間 MA
時間與空間的間隔

戰後，在日本的建築師以及文化評論家之間流行以「間」這個詞來概括日本式的美學。「間」從字面上可以詮釋為「時間或空間上的間隔」，在日式設計中則代表對於空曠感、模糊的界限、抽象感與非對稱平衡和不規則性的偏好與追求。

日文裡的「間」最早出現於8世紀的《萬葉集》，和歌作者用它來形容群山之間清霧繚繞的地方，抑或用來指代時間流逝的節點。到了11世紀，這個詞用來指日式房屋立柱之間的間隔，以及建築內部與屋前庭園之間具有分隔作用的走廊空間。19世紀時，歌舞伎演員在表演過程中動作的停頓被稱為「間」。一直要等到二戰以後，這個詞才被當作一個美學詞彙來使用。

二戰結束不久之後，身為日本首位榮格心理分析師的河合隼雄（1928—2007）將佛學思想融入自己的心理學研究之中。他表示理解日本人精神狀態的關鍵在於理解「中空」（hollow center），類似於佛學概念中的「空無」（emptiness）。熊倉功夫在2007年的文章中認為河合隼雄的觀點與「間」的概念十分相近，儘管他並未明確說明河合隼雄是否真的提及這個詞。[42] 在「間」發展成為當前流行美學概念的過程中發

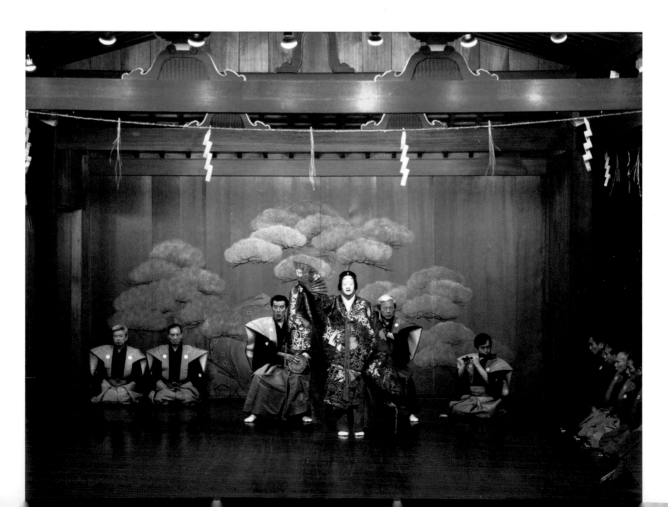

揮關鍵作用的人則是建築師磯崎新，他在 1970 年代晚期策劃了一個以「間：日本的時間與空間」（Ma: Space-Time in Japan）為主題的日本當代設計展。[43] 這個展覽將「間」置於包括「寂」與「數寄」在內的日本傳統美學脈絡之中，並確立其作為描述「日本味」（Japan-ness）的簡稱；這種「日本味」廣泛存在於當代日本先鋒表演藝術、視覺藝術、音樂、時裝、庭園以及建築設計裡。[44] 此外，該展覽還探討了「間」與日本傳統信仰神道的泛靈多神信仰、能劇的表演形式和制式化舞臺設置之間的聯繫。值得注意的是，在此之前無論是神道還是能劇，都不曾以「間」的概念加以闡釋。比方說根據傳統的美學觀念，能劇一直被視為充滿了佛教的「幽玄」（玄妙之美）精神，關於這部分在本書第二章會有

圖 1-42（上）　大阪府金剛寺摩尼院的走廊。建於 14 世紀。攝影：大衛・M・鄧菲爾德，1991 年。

圖 1-43（左頁）　石川縣立能樂堂，位於金澤市。圖片出自石川縣旅遊協會及金澤會議局 /©JNTO。能劇的特色在於表演者制式化的舞蹈動作和姿勢、獨特的音樂、臺詞的吟誦和詠唱方式，以及僅以牆面上所繪的松樹作為背景的舞臺構造。揉合了以上元素，來營造出肅穆卻充滿張力的氛圍（另見圖 2-15）。

圖 1-44（右）　從嚴島彌山眺望瀨戶內海。攝影：派翠西亞・J・格拉罕，2006 年。

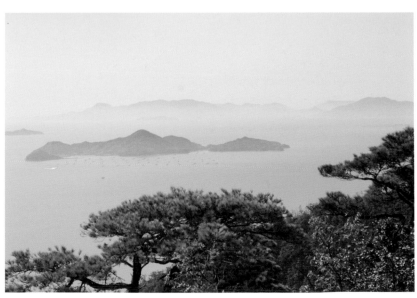

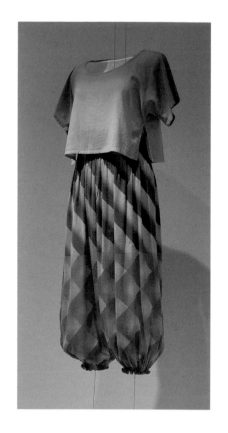

更詳細的說明。

　　之所以選擇「間」作為展覽主題，磯崎新解釋這是因為蘊含在「間」背後的觀念，幾乎是日本人所有生活層面的精神根基。他把「間」看作日本特有的一個描述時間與空間的詞，認為它契合了量子物理學家所闡述的理論，即時間與空間並非彼此獨立存在的範疇，而是相互依存的。[45] 根據日本藝術文化學者吉安‧卡羅‧卡薩（Gian Carlo Calza）最近的觀察，這種想法最先是由量子力學研究的先驅、諾貝爾獎得主的物理學家維爾納‧海森堡（Werner Heisenberg，1901—1976）所提出，

圖 1-45（左上）　三宅一生（1938—）設計的女襯衫及長褲。棉質布料，漸變色幾何圖案雷射印花，1977 年。瑪麗‧巴斯基特藝廊（Mary Basket）私人所藏（位於辛辛那提）。攝影：凱蒂‧尤拉維奇（Katy Uravitch），華盛頓大學紡織博物館（The Textile Museum）。這套服裝作品收錄於 1978 年出版的首本有關三宅一生設計理念的書籍《三宅一生：東方遇見西方》（*Issey Miyake: East Meets West*）之中[48]。三宅一生是當代傑出的創新藝術家與設計師之一，也是前文提到 1978 年以「間」為主題的指標性展覽的重要參與者。

圖 1-46（右上）　〈團子〉，金子潤（1942—），2006 年。這件作品是金子潤為美國密蘇里州堪薩斯城巴特爾館會議中心（Bartle Hall Convention Center）的水廣場設計的 7 件雕塑作品之一。釉面陶瓷，高約 230cm。金子潤因創作體積巨大、風格奇特、以「團子」（日本的一種糯米丸子點心）命名的陶瓷雕塑而廣為人知，其作品在外形及表面塑造上都極富變化。關於「間」，金子潤曾表示：「（它）貫穿了我設計生活的全部，無論是作為畫家、雕塑家、設計師還是陶藝家……其概念與有些人所謂的神道的本質有異曲同工之妙。」[49]

他好奇日本科學家對於理論物理學的重大貢獻是否根源於遠東的哲學思想。[46]卡薩的研究也呼應了磯崎新的觀點，他認為：「正是這樣一種靈活、開放、順應任何變化、富於內涵、非具象化的審美模式，助長了日本前衛藝術的穩步發展。」[47]

1933 年，肇始於西方的現代主義開始為日本人的生活方式帶來重大影響。這一年小說家谷崎潤一郎（1886—1965）在其隨筆《陰翳禮讚》中道出了他心目中日本人審美心理的本質特徵。這篇隨筆直到 1977 年才被翻譯成英文，甫一出版便受到海外熱衷於鑽研禪宗式日本美學的人士關注。不出所料地，在這篇隨筆備受讚譽的同時，「間」也成了一個流行詞彙，因為谷崎潤一郎在文中便是用「間」來表述日本美學的意蘊。他鄙棄明亮刺眼的白熾燈，

圖 1-47 書桌（文臺）。明治時代，19 世紀晚期。木胎黑漆地金蒔繪，鍍金青銅雕刻配件，14.4cm×63.8cm×36.4cm。納爾遜－阿特金斯藝術博物館所藏。由傑克·雷格夫人（Mrs. Jack Rieger）為紀念霍丹斯·P·洛莉夫人（Mrs. Hortense P. Lorie）而捐贈，F76-30/1。攝影：傑米森·米勒。有關日本漆藝的美，谷崎潤一郎曾寫道：「描金的漆器不宜放於明亮之所，使人一眼便得見其全貌；它應被置於暗處，唯令斑駁的微光灑落其上。漆器綺麗的紋樣於暗處明滅閃爍，如魔法般營造出一種難以言喻的深邃與神秘感，暗藏玄機卻又點到為止。」[50]

圖 1-48（下） 雪舟寺（京都東福寺分寺）內茶室的床之間。談到這種茶室中不可或缺的空間元素，谷崎潤一郎提出了自己的見解：「和室中必然會有用來放置掛軸和插花的空間，但它們並非單純的裝飾，而是用來進一步渲染陰翳的氛圍。」[51]

強調從幛子拉門透出的日光、搖曳的燭火或者油燈的柔和光源才能成就和室與其中器物的玄妙之美。總而言之，谷崎潤一郎講述了一種基於特定情境下的美，它誕生於幽暗且難以名狀的「間」之中。

濃淡 NŌTAN
暗中之光的原則

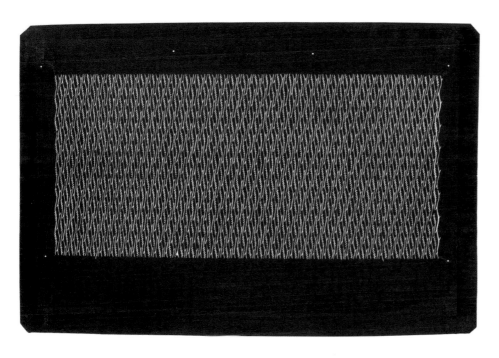

圖 1-50 印刷模版。版上可見垂直向的曲線，以及穿越於間隔之間的斜紋。桑皮紙，柿單寧，18.1cm × 38.8cm。19 世紀晚期—20 世紀早期。聖塔芭芭拉美術館（Santa Barbara Museum of Art）所藏，1994.48.9。由維吉尼亞・托賓（Virginia Tobin）捐贈。日本模版的紋樣醒目、簡潔而明麗，普遍被認為是十分出色的日本藝術形式，且尤能彰顯「濃淡」蘊含的意境（另見圖 3-8）。

「濃淡」（Nōtan），指在平面圖像上深與淺兩種色調的交互運用，是一個由西方人打造的日語美學詞彙，為當代西方藝術教育者和設計師常用的術語。日語中「濃」（dark）與「淡」（light）這兩個字從未合一作為一個美學詞彙使用；然而自 20 世紀早期，國際設計界就開始廣泛地運用這一術語，它也因此具備了討論的價值。讓這個術語得以普及的首波推動者為亞瑟・衛斯理・道（Arthur Wesley Dow，1857—1922，見 p.121）；到了 1920 年代，藝術家魯道夫・謝弗（Rudolph Schaeffer，1886—1988）在加州美術學院（California School of Fine Arts）任教期間，開始在有關設計原則的教學中導入該用語，後於舊金山成立了魯道夫設計學院，這所學院在教學理念上深受東方美學及哲學思想的影響。在 1920 年代曾師從魯道夫・謝弗的藝術家多爾・博威爾（Dorr Bothwell，1902—2000）便曾於 1968 年與他人合著了一本頗具影響力的書《濃淡：設計中的明暗原則》（*Nōtan: The Dark-Light Principle of Design*）。該書面向設計教學工作者，提供實用的教學方法來幫助學生理解「濃淡」的原則，至今仍有出版。[52] 該書在前言形容「濃淡」是「一切設計的基礎」，並指出東方哲學中「陰」與「陽」相對相生的太極正體現了其原則。[53] 書中解釋了如何通過平衡對稱與非對稱的關係、明暗區塊的佈局以及空間變形處理，令平面圖像呈現出立體的效果。在致謝部分則提到，恩尼斯特・費諾羅沙（Ernest Fenollosa，1853—1908，見 p.134）或許才是在 1890 年代首位將「濃淡」術語導入美國設計界的人，而亞瑟・衛斯理・道則是率先將其運用到西方的美術設計中。[51] 這一描述代表了許多藝術家和設計教學者的誤解，他們將其視為正宗的日語設計詞彙，然而事實上卻是由費諾羅沙原創，並率先為亞瑟・衛斯理・道所實踐。[55] 不過無論起源如何，這個詞仍在被廣泛使用。美國藝術家同時也是早期網路藝術家社群 Art Cafe 的創始人莎倫・希姆斯（Sharon Himes）最近就在她擁有廣大讀者群的網上專欄中發表了一篇文章，題為《濃淡：明暗中的設計》（*Nōtan: Design in Light and Dark*）。[56]

圖 1-49（左頁圖） 8 把摺扇雕刻圖案構成的鐔（刀鍔），製於江戶時代。東瀛赤銅、黃金以及紫銅，6.9cm × 6.5cm × 0.42cm。華特斯藝術博物館所藏，51.140。其設計特色在於「濃淡」兩種元素的巧妙運用，張開的摺扇環繞相連，鏤空之處則構成了醒目的星形圖案。

民藝 MINGEI
日本民間工藝

圖 1-51　自在鉤，19 世紀晚期—20 世紀早期。欅木，高 33.7cm，寬 30cm，直徑 7cm。照片出自東洋美遠東藝術畫廊（Toyobi Far Eastern Art）。在日本傳統民居中，會在生起炭火的圍爐上放置以「自在鉤」懸掛的鐵壺。「自在鉤」是由屋樑垂吊而下，可以自由調節的吊鉤。這種粗壯的鉤子不僅實用，倒置的「V」形設計也是有意而為，讓人聯想到日本七福神之一、守護家宅的大黑天所戴的帽子。

早期的茶人最先從日本農家使用的工具與日常器物中找到一種質樸無華且實用耐久的絕對美感，並對其推崇備至。到了中世時期，茶人們將這種美學融入茶道之中，創立了全新的茶道形式「侘び茶」──茶具選用粗糙、未施釉的粗陶製品，茶室則採用未上漆的木頭與茅草搭建。然而茶道家們在意的僅是那些他們認為與其茶道風格相契合的作品，直到柳宗悅（見 p.139）重新發掘並引導人們去關注與欣賞日本從古至今各種廉價而實用，由平民手工製作的器物。1926 年，柳宗悅提出了「民藝」（Mingei）一詞，並英譯為「folk crafts」，刻意使用「crafts」（手工藝）而非以「art」（藝術）稱之。柳宗悅認為，那些默默無聞的工匠們採用自然素材與傳統工藝製作而成的器物在具備實用性的同時，還充滿了毫不造作的神韻，體現了一種可貴的觀念或社會意識，其價值勝於那些為富人和社會精英打造的奢侈品。在柳宗悅眼中，這些由民眾製造的器物才真正體現了日本民族的審美特質。許多傳統手工藝因為柳宗悅的提倡和保護而免於失傳，他也堅信民間手工藝應與那些置於主流博物館以及被作為收藏品束之高閣的精緻藝術品以及工藝品有所區別。

儘管柳宗悅將這些民間器物稱為「民藝」，且實際上許多民間工匠也都是自學技藝，製作出來的器物外觀亦相對質樸，但這並不意味著它們是粗陋之品。「民藝」從設計到製作都是非常講究的；其多樣的外觀造型源自於傳統日本社會中工匠們不同的出身與背景。他們當中有農民、也有城市居民，各自的品味、收入以及從事生產活動所能獲取的原材料都各不相同。這些工藝品的共同特徵在於使用就地即可取得的素材（例如陶土、木材、棉花或者可用於印染的植物）；注重實用性（包括衣物、餐具、家具甚至是祭祀用的工藝品和雕塑）；製作者均為不知名的工匠（他們時常以集體協作方式來為自己所在地區的居民製作日常用品）；以及出色的手工技術（另見圖 2-57 至 2-61，3-22）。

許多傳統民藝品都包含帶來好運的寓意，例如保護使用者免於疾

圖 1-53（左） 帶有松枝文樣和吉祥圖案的被套。19世紀晚期—20世紀早期。手工紡織平紋棉布，深靛藍色地，筒描染文樣，197cm×160cm。波特蘭藝術博物館（Portland Art Museum）所藏，由泰瑞·韋爾奇（Terry Welch）捐贈，2009.25.44。布料上的火珠、帶有法力的木槌和孔雀羽毛都是吉祥的象徵，可以保佑使用這條被套的人。
（譯注：「筒描」為日本一種手工染色技法，將防染糊放入紙或布製的圓錐筒型道具，丙把糊擠在布上來描繪出圖案。）

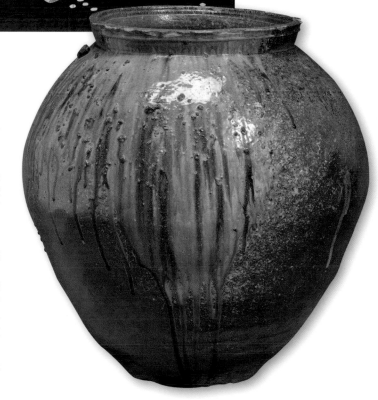

圖 1-52（上） 〈鬼之寒念佛〉，18世紀至19世紀早期。立軸，紙本彩墨，53.0cm×20.4cm。由克拉克日本美術與文化研究中心贈與明尼阿波利斯美術館，2013.29.47。這種被認為有避邪作用的趣味圖繪稱為「大津繪」，是行經東海道沿途大津宿的旅人很喜歡的紀念品。圖中的鬼身著僧衣，人們認為這個形象可以讓小孩不會在夜間哭鬧。

圖 1-54 越前燒　大型水罐，16世紀。陶器，自然釉，高72.4cm。納爾遜—阿特金斯藝術博物館所藏。由伊迪斯·厄爾曼紀念基金會出資購得，F92-32。攝影：傑米森·米勒。這只厚重的水罐是茶道家們所推崇的日本民間陶器的典範。其特點在於不勻稱的外形，運用了輪制法和泥條盤築法製作而成，身形厚重，有粗糙的顆粒感，草木灰所形成的天然灰釉自由地流布於陶器表面。這種自然釉的技法與風格也為後來的一些陶藝家所傳承。

病、傷害或者其他災禍的侵擾，
同時祈願健康、富裕或者安產等等
（見圖 2-10）。

　　在民藝運動中，柳宗悅並非孤
身一人，他在構築自身藝術理論的
過程中也與其他藝術家友人進行交
流，像是陶藝家濱田庄司（1894—
1978，見圖 2-21）與河井寬次郎
（1890—1966），其作品都為現代
社會重新詮釋了民藝之美。

　　如今在日本，「民藝」常用
來指稱各種地方上的手工藝品。儘
管有許多都是為遊客而製，但製造
上仍遵循傳統精神，由當地工匠以
手工製作。

圖 1-57（上）　〈花箭禮讚〉，棟
方志功（1903—1975），1954 年。
木版畫，立軸，150.5cm ×
169.4cm。芝加哥藝術博物館
（Art Institute of Chicago）所
藏，匿名捐贈，1959.584。
自學藝術的棟方志功是相當
活躍的版畫家，他作品中蘊
含的真誠與質樸在 1930 年代
首先受到柳宗悅與河井寬次
郎的關注。這種特質與柳宗
悅的藝術理念十分契合，即
民間工藝之美源自創作者們
的天性及忘我的投入。這幅
作品創作於棟方志功與柳宗
悅以及河井寬次郎見面後不
久，描繪了獵人們以鮮花為
箭的騎射場景，體現慈悲圓
融的佛家思想。蒼勁躍動的
線條與黑白的視覺對比是棟
方志功作品的風格所在。

圖 1-55（左頁）　位於長野縣妻籠的民藝
品店。攝影：大衛・M・鄧菲爾德，2003
年 5 月。

圖 1-56（右）　位於鎌倉的「瀧下邸」內
景，始建於 19 世紀早期，於 1976 年改
建。由建築師瀧下嘉弘（1945—）將其
遷離原址並重建於此。瀧下嘉弘一直致
力於日本古民家的維護工作，他把在原
址無法得到妥善保存的房子進行遷移，
並活用房屋的主要骨架為自己以及來自
世界各地的客人重新打造舒適的現代住
居。瀧下邸原為福井縣內一位村長的房
子，這間寬敞的民居擁有獨具特色的欅
木立柱以及由古松木製成的巨大弧形橫
樑。

圖 1-58　《新古今和歌集》中的詩句，本阿彌光悅。書卷，水墨書法，金銀泥紙本木版畫 33.8cm×830cm。費城美術館（Philadelphia Museum of Art）紀念建館 125 週年的收藏品，購入資金源自東亞藝術委員會（Committee on East Asian Art）成員的捐款，1999-39-1。本件作品的精妙之處在於本阿彌光悅的書法與背景畫的巧妙搭配。背景為不知名的畫工所作，以金銀泥繪製出精緻的藤條、青草以及紫藤圖案。

琳派 RINPA
裝飾的藝術

　　琳派藝術風格興起於 17 世紀早期的古都京都，其發展要歸功於幾位見解獨到的藝術家。書法家本阿彌光悅（1558—1637）出生於以刀劍鑒定、研磨、擦拭為業的家族，他在自己創建的藝術村（光悅村）裡實踐了各式各樣的藝術創作，並與畫家俵屋宗達（約卒於 1640 年，具體身世不詳）並稱琳派的創始者。琳派在主題與風格上擁有明顯的平安時代宮廷文化特質，如古典和歌般風雅；同時，偏重抽象的技法與大膽的用色又兼具一抹現代美術的意蘊。

　　從本阿彌光悅開始，琳派的藝術家們活躍於許多不同的藝術創作領域，如漆藝、陶藝、紡織以及各種形式的繪畫創作等。這些藝術家也與本阿彌光悅一樣，會與相關行業的專業工匠進行合作，如印染工、漆工或造紙工等。不同於日本其他藝術流派常見的師徒傳承制，琳派是藉由藝術家個人出於對前人作品的推崇並透過摹寫來學習畫技，進而發展流傳下來的。繼本阿彌光悅、俵屋宗達及其追隨者在 17 世紀展現的活躍，畫家尾形光琳（1658—1716）與其弟尾形乾山（1663—1743）則開創了琳派另一波巔峰，使這類作品再次進入資助人的視野。

　　畫家酒井抱一（1761—1828）出生於富裕的藩主之家，家族先

人曾是尾形光琳作品的主顧，而他自己則成了琳派風格又一位的繼承者。酒井抱一特別崇尚尾形光琳，認為他是最傑出的琳派藝術家，極力頌揚他的作品並效仿其畫風。

　　如今，「琳派」被用來泛指創作此類風格作品的藝術家們。實際上，自酒井抱一的時代直至整個明治時代，這一派別都被稱為「光琳派」（Korin School），在此之前則並無特定的稱呼。由於恩尼斯特・費諾羅沙（見 p.134）將本阿彌光悅定位為該流派的始祖，因此琳派有時也被稱作「光悅派」（見圖 3-19）。有鑑於部分琳派作品展現了大膽的「濃淡」風格特徵，創造了「濃淡」一詞的費諾羅沙會作為最先推崇琳派的藝術家也就不足為奇了。20 世

圖 1-59（上）　俵屋宗達與佚名書法家合作的書畫作品〈參拜神社〉，情景出自《伊勢物語》。畫冊單頁，立軸裝裱，紙本彩墨描金，24.4cm×21cm。納爾遜—阿特金斯藝術博物館所藏，由小喬治・H・邦亭夫人（Mrs. George H. Bunting Jr.）捐贈，74-37。攝影：傑米森・米勒。如同較為保守的畫家所描繪的宮廷題材（見圖 1-27 及 2-33），琳派的畫家也喜歡使用色彩厚重的礦物顏料，但在用色上卻更為自由簡練，從而為觀者留下想像的空間。

圖 1-60（左）　「八橋蒔 螺鈿硯箱」（複製品），箱體上繪有「八橋」景致。尾形光琳，明治時代，19 世紀晚期。漆器，嵌金屬及珠母貝，27.6cm×19.9cm×14.7cm。愛德蒙・路易斯和茱莉・路易斯私人收藏（Edmund Lewis /Julie Lewis，芝加哥）。此為忠實按照原作製成的複製品，為尾形光琳最為著名的蒔繪漆藝作品之一，現存於東京國立博物館（Tokyo National Museum）。這種複製並非偽造，而是向原作者表達敬意。「八橋」的典故出自和歌短篇故事集《伊勢物語》中的一處場景，也是尾形光琳以及後來的琳派藝術家最為喜愛的創作題材之一。

圖 1-61　乾山色繪龍田川向付，尾形乾山，18 世紀。高溫彩繪瓷，釉上彩描金，高 3.4cm，直徑 16.3cm—18.1cm，盤底直徑 9cm。日本滋賀縣美秀美術館（Miho Museum）所藏。向付即茶懷石料理刺身用的小碟，每只碟子上小巧靈動的圖案都彰顯了尾形乾山出色的設計天賦。

圖 1-62（右下）　〈雪帽〉，神坂雪佳（1866—1942），選自神坂雪佳畫冊《百百世草》第 1 卷第 22 頁（共 3 卷），1899—1900 年。彩色木版畫，24cm×36cm。由克拉克日本美術與文化研究中心贈與明尼阿波利斯美術館，2013.29.61.1。在日本政府的資助下，神坂雪佳曾遊歷歐洲研究日本主義熱潮。歸國後，他帶頭重振琳派藝術，為日本設計風格樹立了典範，同時因其受到了西方新藝術運動的影響，在設計中融合了嶄新的抽象元素。

紀初，日本學者們重申了以尾形光琳之名來命名這一流派的重要性，同時也開始強調俵屋宗達與此流派的淵源，於是一時又以「宗達光琳派」的稱呼為主流。戰後，人們取尾形光琳的「琳」字與表示派別的「派」字組合成「琳派」一詞，用來稱呼這一派別（羅馬

拼音寫作「Rinpa」）。1970 年代早期曾舉辦了兩次以「琳派」為主題的展覽，一次是位於美國紐約的日本協會（Japan Society，1971），另一次是在東京國立博物館（1972）。[57] 隨著這兩場展覽的成功，「琳派」於是作為正式稱呼確立下來。

2012 年在美國大都會藝術博物館（Metropolitan Museum of Art）舉辦的一場指標性展覽大為提升了「琳派」的知名度。該展覽的策展人約翰·卡朋特（John Carpenter）在展覽手冊中巧妙地總結道：

> 琳派的審美風格明朗而豪放，這一流派描繪大自然的作品格外生動，而以虛構的人物、詩人或聖者作為創作物件的作品亦十分傳神。琳派的藝術創作傾向隱含了「簡潔性」與「洗練感」，而這種傾向常常以誇張的筆法呈

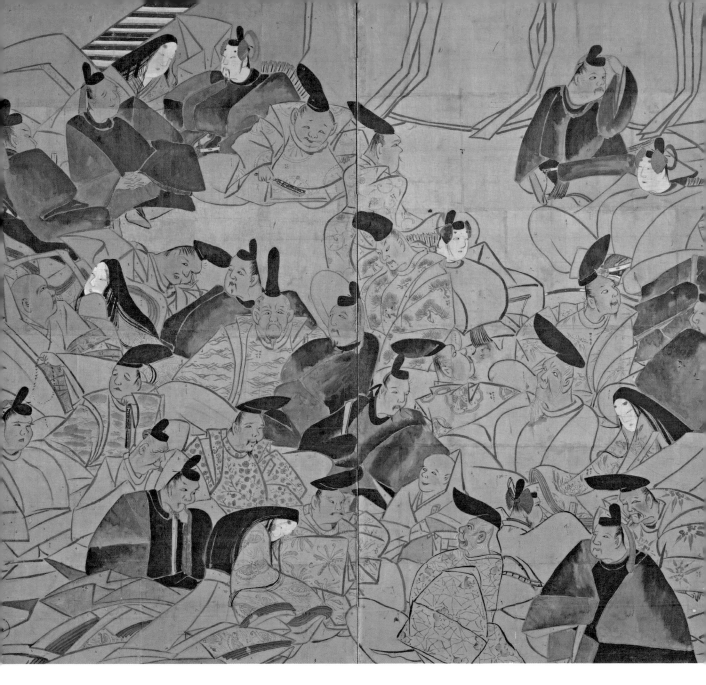

現出來。琳派為人稱道的還有色
彩上的奢華運用、若有似無的宮
廷文學及詩歌意涵,以及在書法
創作上的開創性嘗試。琳派藝術
的核心在於謳歌自然,以引人入
勝的構圖手法賦予創作對象鮮活
的生命力。[58]

　　卡朋特的展覽除了展示琳派
核心人物的作品,也囊括了在琳
派美學影響之下的其他各類藝術,

如編織文樣相關的書籍、19世紀
末的瓷器、明治時期的七寶燒以
及當代日本畫畫家的作品。

圖 1-63　〈三十六歌仙圖〉,酒井抱一,
約創作於 1815 年。兩折屏風,紙本彩
墨,165.1cm×180.3cm。納爾遜—阿特
金斯藝術博物館所藏。由小喬治·H·
邦亭夫人捐贈,77-50。攝影:傑米森·
米勒。圖中的 36 位歌仙都來自不同的時
代,其年代從 7 世紀橫跨至 11 世紀,因
此不可能同聚一堂。酒井抱一如此天馬
行空的創作主題是承自尾形光琳。實際
上這幅作品尚未完成,是酒井抱一放在
自己畫室中的樣稿。由此可以看出對於
喜愛琳派作品的顧客來說,這是相當受
歡迎的題材。
(譯注:二十六歌仙為平安中期的公卿
兼歌人的藤原公任所編之《三十六人撰》
中的 36 位和歌名人的總稱。)

「裝飾」之美 KAZARI
裝飾與展示的多元風格

透過前面的內容，我們不難看出日本社會長期而複雜的演進歷程促成了日本多樣化的設計與審美意識。近幾十年來，海外以及日本國內的文章都在試圖為有關日本美學的論述做出總結。文中強調日本傳統設計漸進式的演化過程，並指出在同一而多元的社會環境下，往往會有幾種美學風格並存且不分伯仲的情況。這些不同風格的裝飾與設計，可以統稱為「飾り」(Kazari)，意思是裝飾、裝潢。雖然並非所有的學者都會使用這個詞彙，但在他們的闡述中有許多基本原則是一致的，且都強調在講求精緻的氛圍之下，細緻的做工成為一種必然；加上一系列相同觀念的影響，器物也因此具備了相似的品質。

藝術史學家李雪曼（Sherman E.Lee，1918—2008）是最早接觸日本設計的西方人士之一，曾於 1958 年至 1983 年間長期擔任克里夫蘭藝術博物館（Cleveland Museum of Art）的館長，也是透過收購作品與舉辦展覽引介日本藝術的先驅人物。在 1961 年以《日本裝飾風格》（*Japanese Decorative Style*）為主題的展覽目錄中，李雪曼嘗試通過分析蘊含於特定類型藝術品中的歷史、宗教以及文化淵源來解說日本設計的特質，他寫道：

中國曾帶給日本很多影響與設計靈感，這是連最死忠的日本迷也不可否認的事實。傳統上認為中國對日本有著壓倒性影響的理論的確言之有據，然而我們也必須認識到，在這種交流的過程

圖 1-64　高台寺蒔繪　秋草海貝蒔繪香爐，17 世紀。蒔繪木質漆器，金屬內膽，高 6.35cm。波特蘭藝術博物館所藏。理查·路易斯·布朗（Richard Louis Brown）捐贈，2012.30.6。這件作品很有可能曾被李雪曼收錄於《日本裝飾風格》目錄之中（編號 no.125），在當時是克里夫蘭一位收藏家的私人藏品。
（譯注：高台寺蒔繪為桃山時代流行的蒔繪樣式，因高台寺的靈屋本身與內部保存的器物都有施以這種蒔繪作為裝飾而得稱。）

圖 1-65（右上靠左）　京都神護寺內的經書袋（日文稱「帙」，指和裝書的書套），12 世紀上半葉。袋上有蝴蝶形配飾，背面則有寺印。黑色竹篾與染色絲線混編，上綴細小雲母片裝飾，四周為橘色織錦，鍍金銅合金配飾，斜紋布襯裡，45.5cm×31.1cm。納爾遜—阿特金斯藝術博物館所藏。小約翰·M·克勞福德（John M. Crawford Jr.）遺贈品，69-29/1。攝影：蒂芬妮·曼特森。收錄於李雪曼《日本裝飾風格》目錄中（編號 no.4）。這件華美的書袋體現了平安時代「雅」的審美特徵，曾經用來放置莊嚴的佛經。

圖 1-66（右上靠右）　帶有家紋圖案的拼布，西秋ひさこ（1956 －），2010 年。手工拼接棉布，筒描藍染。李雪曼在《日本設計的天賦》一書中收錄了許多帶有家紋圖案的作品，並按照主題將作品進行編排。此類設計在當今的日本藝術家之間依然流行，其造型多以自然界風物為意象。

圖 1-67（右下）　有田燒　初期伊萬里染付風景大皿（推測出自長吉谷窯），17 世紀中期。亞光釉青花瓷，高 8.9cm，直徑 44.1cm。納爾遜—阿特金斯藝術博物館所藏，小喬治·H·邦亭夫人遺贈品，81-27/13。攝影：約書亞·費迪南德。正如邁克爾·唐恩所說，在陶製工藝品當中，陶瓷的製作在日本歷史悠久。長久以來，日本這一行業的工匠們不斷致力於技藝的提升，使得如今世界上在此一領域最為專精且技術最為多樣而嫻熟的便是日本的陶瓷產業及其藝術家。17 世紀早期從中國引入的高溫瓷工法對日本的陶瓷發展帶來深遠的影響，本件作品大膽的圖案設計體現了日本國內在初期的審美品味。

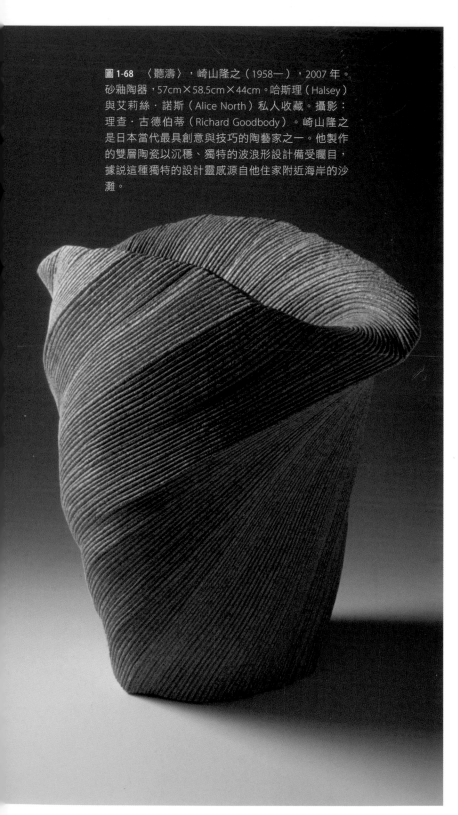

圖 1-68　〈聽濤〉，崎山隆之（1958—），2007 年。砂釉陶器，57cm×58.5cm×44cm。哈斯理（Halsey）與艾莉絲‧諾斯（Alice North）私人收藏。攝影：理查‧古德伯蒂（Richard Goodbody）。崎山隆之是日本當代最具創意與技巧的陶藝家之一。他製作的雙層陶瓷以沉穩、獨特的波浪形設計備受矚目；據説這種獨特的設計靈感源自他住家附近海岸的沙灘。

中，日本取得了莫大的成果，在設計上展現出豐沛的創造力、原創性與獨特性。民族主義者力圖將日本設計中獨有的「日本特質」剝離出來，這些特質包括：忠誠意識與民族情懷；純粹與潔淨；優雅且寧靜；勇氣與活力；宿命感與領悟力；對自然之美的崇尚；巧妙、洗練而含蓄，以及體現於「寂」（年代感與沉靜之感）和「侘」（也用於形容建築物）之中的「澀」（溫和與謙遜）。單獨針對任何一件藝術品的研究就可以輕易地發現上述諸多特點，然若是縱觀日本藝術的眾多作品與流派，則不會明顯地看出任何一項特質，而是自然地包羅了這一切。這種奇異的現象要歸結於日本人「茶氣太盛」，但日本文化的代表可不單單只有經典的茶道而已。[59]

　　李雪曼在最後提到的「茶氣太盛」相當耐人尋味。或許這段話是在針對伊莉莎白‧戈登在她的雜誌中極力推廣「渋い」，並以此為主題在美國國內進行熱門巡展的舉動，因為李雪曼也在同一時期策劃了展覽。不過李雪曼與戈登同樣非常欣賞日本器物既美觀又實用的特點，而且它們大多出自無名的工匠之手。他也嘗試去詮釋了日本設計的本質特色：「具有某些特定的形式，以及精巧且看似變幻萬千的組合。與其

他裝飾風格一樣非常仰賴貴重素
材的使用，特別是金與銀，且注
重與純色的並用；基礎構圖則遵
循高度的非對稱性……」[60]

　　1981 年，李雪曼出版了一本
名為《日本設計的天賦》（The
Genius of Japanese Design）[61] 的 鉅
作，作為先前展覽目錄的延伸。
他點出了日本設計偏好樣式化以
及善於使用自然元素的特點，尤
其在書的後半部分對於這方面有
精彩的呈現。如同一部啟蒙性的
百科全書，書中以圖文形式介紹
了日本設計中常見的素材與由此
衍生出的多變圖案，其中有許多
都是基於對自然世界的想像而描
繪出來的。

　　另一位發表著述探討日本設
計多樣性的人物則是英國人邁克
爾‧唐恩（Michael Dunn），他最
初因為經商來到日本，自 1968 年
起便僑居於此。對於日本傳統文
化與藝術的理解與認同感，促使
他成為一名藝術品經銷商與收藏
家。同時，他也為《日本時報》
（The Japan Times）撰寫了許多頗
具說服力的文章與展覽評論。2001
年，唐恩作為策展人替位於紐約
的 日 本 協 會 藝 廊（Japan Society
Gallery）策辦了名為《日本傳統
設計：五感》（Traditional Japanese
Design: Five Tastes）的主題性展覽。
在這次展覽中，他透過展現存在
於不同藝術類型中具有共通點的

圖 1-69　根來塗　松梅紋付酒瓶（瓶
子），16 世紀晚期—17 世紀早期。
木質漆器，高 41cm。納爾遜—阿
特金斯藝術博物館所藏，伊迪斯‧
厄爾曼紀念基金會出資購得，F78-
17。攝影：傑米森‧米勒。這種先
以黑漆為底再塗上朱漆的漆器稱
為「根來塗」，最初發源於寺廟，
有像圖中施以圖案或者沒有圖樣的
純色作品。此類漆器溫潤的光澤體
現了「侘寂」的精髓；隨著時間推
移，器物表層的朱漆剝落磨損，底
層的黑漆隨之顯露，其所展現的意
蘊為莊嚴的佛堂更添佛學風格的裝
飾之美。圖中作品在瓶身繪有讓人
聯想到冬日的吉祥紋樣（松與梅），
由此推測它很可能是以新年為主
題。

圖 1-70（下）　〈歌牌遊戲圖〉，蹄
齋北馬（1771—1844）。立軸，絹
本彩墨，54.8cm×72.6cm。費恩伯
格收藏（Feinberg Collection）。畫
中美麗的藝伎（美人）體現了都市
商人對於精緻的裝飾藝術「粹」的
喜好。

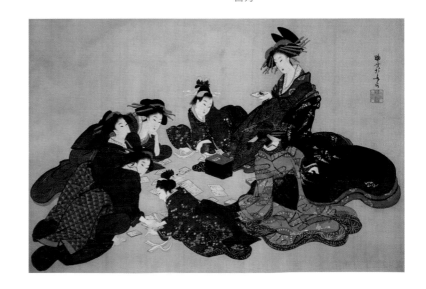

五種代表性「感受」以及生產過程中對於原料及工藝的嚴格要求，再加上奪人眼目的設計作品，藉以探討日本的設計美學。[62] 該次展覽手冊中所謂的「五感」大部分在本章中都已有介紹，即「古風」（古代美；介紹從史前至西元 1 世紀的考古器物）、「樸素」（平民的藝術，民藝的精髓）、「禪修」（侘；茶道的清寂）、「華美」（華麗；屬於貴族與上級武士的藝術）以及「粹」（江戶時代市民階層蓬勃發展出的「町人文化」）。

2005 年，邁克爾．唐恩出版了一本配有大量插圖、內容深刻廣泛的圖冊，名為《被啟發的設計：日本傳統藝術》（*Inspired Design: Japan's Traditional Arts*）。[63] 在這本圖冊中，邁克爾．唐恩首先講述日本式的審美可以讓人感受到來自熟悉的自然與禪宗的意蘊；在接下來的章節中則是與其他許多作者一樣，非常推崇日本藝術家們對於素材的敏感度。他依循這種特質將內容架構歸類成數個部分，分別是「源於動物的藝術」（art from fauna）、「源於花卉的藝術」（art from flora）以及「源於土地的藝術」（art from the earth）。

與李雪曼和邁克爾．唐恩所做的研究類似，辻惟雄也用了數年時間來研究不同類型的日本藝術在風格上的關聯性，他是首位用「飾り」一詞從整體上概括日本設計與美學特質的學者。2002 年，大英博物館（British Museum）與日本協會（Japan Society）聯合舉辦了一場以「飾り」為主題的展覽。受到辻惟雄觀點的啟發，展覽上展出了六類流行於近代（約 1600—1868 年）的「飾り」藝術作品，當時正是各種裝飾藝術百花齊放的時期。儘管在概念上不盡相同，該次展覽目錄所介紹的不同美學風格仍彰顯了本章節提及的設計要素。負責目錄的編輯妮可．羅斯曼尼爾（Nicole Rousmaniere）表示：「貫穿整個近代的『飾り』在不同語境下具備不同的意義，無論是在宗教或政治、個人或團體方面，抑或是富於智識或者純粹的奢華感」；而且它涵蓋了「裝飾或陳設」的行為，「不僅意指物件本身或其上的裝飾，還包括其用途以及朝向某種特殊和非凡之物的轉化。」[64]

義大利藝術史學家吉安．卡羅．卡薩在 2007 年出版的著作《日本風格》（*Japan Style*）深入地介紹日本藝術特有的視覺觀感，並強調其表現手法的多樣性。一如李雪曼的闡述，卡薩也認為日本藝術的獨特「風格」無法以一種明確的特徵去概括，因為這種「風格」傳承了經由歲月沉澱所形成的複合藝術傳統。他如此評述所謂的「風格」：

在複雜的個人以及社會轉變的過程中所形成的結果（但並不歸因於具體的某人），它所代表的價值觀受到普遍認同，具備深刻且持久的影響力，與概念化、瞬息萬變的時尚有著本質上的區別。[65]

卡薩將該書分成了三個部分：「不規則之美」、「對自然的感悟」以及「藝術名家」；依循著此一架構，卡薩闡述了日本令人驚歎的設計感性，字裡行間讓人

聯想到伊莉莎白·戈登對於「澀」之美以及磯崎新有關「間」的評述：

日本文化之所以受到西方的歡迎，應歸結於其中「不完美」、「未完成」與「不對稱」的意境。作為一個「西化」且接觸了現代主義的先進國家（如今更是具備了顯而易見的現代主義氣息），這使得我們面對日本比起其他亞洲國家更覺熟悉，也有助於我們去吸收其文化中異質未知的部分。然而一旦超越了這層熟悉，西方人仍然能體察到日本文化所散發出的陌生之感與別有洞天的意蘊。這種發現令人著迷且驚詫，同時也帶來耳目一新的藝術形態與美感──隱喻而非描述性的；受情感而非理性驅使的；崇尚非對稱性；偏好陰翳而非全面性的明亮；以及透過對於不完美事無巨細的執著，來迴避完美。[66]

圖 1-71 倍樂生之家（Benesse House）旅館建築「公園」（Park）的大廳。安藤忠雄（1941—），位於香川縣直島，2006 年。攝影：派翠西亞·J·格拉罕，2006 年 10 月。運用混凝土與玻璃等現代建材，安藤忠雄為其建築賦予了洗練、純粹與非對稱性的特質，同時強調了日本傳統與現代設計獨有的陰翳感。

本章的前幾節介紹了日本民族美學的精髓以及在設計上所遵循的要點。幾個世紀以來，這些理念與原則深深地影響了日本當地的藝術家與設計師。儘管作品體裁與形式各不相同，但他們視為依歸的基本原則卻始終是一致的。即便是在當今日本藝術家的作品中，這種不斷延續的傳統依然清晰可見，正如本小節所列舉的作品，也都在在說明了這一點。

1. 質樸

竹藝盛器，長倉健一（1952—），2011 年。斑竹，
60.96cm×30.48cm×71.12cm。大衛・T・弗蘭克（David T.
Frank）、杉山和邦私人藏品。長倉健一在這件竹藝作品中
一反常規地加入了竹根，使得這件作品更顯原生與質樸。

2. 殘缺之美

多面體花瓶，辻村史朗（1947—），21 世紀
早期。陶土，46.5cm×16cm×19cm。明尼阿
波利斯美術館所藏。約翰・R・凡・德里普基
金會（John R. Van Derlip Fund）出資購買自伊
莉莎白（Elizabeth Clark）和威拉德・克拉克
（Willard Clark）的私人收藏，2003.025.CF。辻
村史朗早年修習禪宗，後自學陶藝，專事於茶
道器物，作品富蘊受禪宗精神影響的「侘寂」
之美。

3. 虛空

〈Veda Intro no. 1〉，向山喜章（1968－），2011 年。紙面上蠟，水彩，裱於木板。此為作者本人所藏。作為虔誠的真言宗信徒，向山喜章試圖在作品中呈現他念誦時所想像的光暈，並形容這種滿盈而出的光芒象徵著一種寧靜。

（譯注：Veda 即「吠陀」，有「知識」、「啟示」之意，是婆羅門教和現代印度教最重要的經典。）

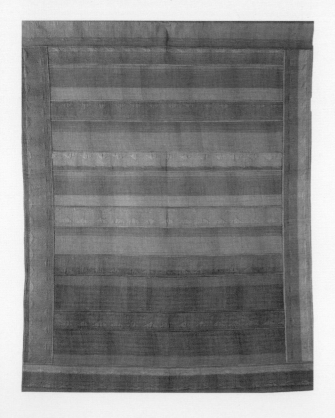

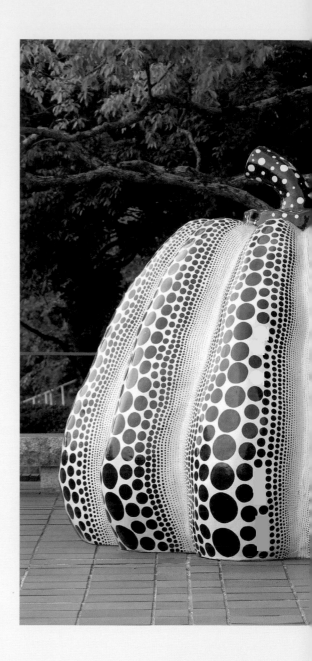

4. 纖細

〈椰子地〉（Coconut Field），秦泉寺由子（1942－），1993 年。機縫拼布系列。棉布絎縫，天然染色，250cm×200cm。堪薩斯大學斯賓塞藝術博物館所藏，由秦泉寺由子贈與，2007.0099。秦泉寺由子是日本最著名的拼布作家之一，也在商業紡織品設計上獲得極大成就，近期宣告退休。生活來往於日本京都與印尼兩地。秦泉寺由子最為人所知的便是創新的印染技術，以天然染料賦予織品柔和的大地色系。圖中作品的顏色就是來自印尼本土植物（Soga）的樹皮所提煉出的染料。

5. 絢爛

〈南瓜〉，草間彌生（1929—），
1994年。纖維強化塑膠（FRP），
高約120cm。位於福岡市美術館門
口。草間彌生是日本知名的前衛藝
術家，也是1960年代紐約普普藝術
（Pop Art）潮流的領導性人物。她
大膽且極度誇張的設計使人聯想到
日本傳統上的「婆娑羅」（Basara）
美學。

6. 色彩潛能

〈Autopoiesis〉（自我生成），山口由理子
（1948—），2012年。天花板裝置藝術，
手工鑄造染色樹脂，以不銹鋼絲串接，
3901.44cm×304.8cm。該作品位於華盛頓克羅
威爾與莫林律師事務所（Crowell & Moring LLP,
Washington, D.C.）。山口由理子意在透過作品探
討由眾多有機體構成的宇宙中相互關聯的本質，
這些細胞狀的有機體閃耀著絢麗的光彩，令人聯
想起琳派大膽豐富的用色、浮世繪作品精細的色
彩層次感以及佛教極樂世界的輝煌景象。

7. 流暢的筆觸

大型長方形琺瑯彩瓷箱，武腰潤（1948—），
2005 年。箱體內外均繪有翠鳥棲於蘆葦叢中的
圖案。 琺瑯彩瓷，49.53cm×12cm×16.51cm。
私人收藏品，由費城藝術博物館（Philadelphia
Museum of Art）出借中。攝影：理查·古德伯
蒂，由喬安·B· 米爾維斯有限公司（Joan B.
Mirviss LTD.）提供。作為九谷燒陶藝家的兒子，
武腰潤推動了這一悠久製陶技法（見圖 1-32）的
現代化，以生動寫意的植物花鳥形象圍繞整個作
品，賦予九谷燒全新的美感。

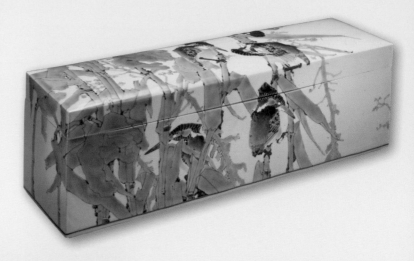

8. 非對稱性

〈Dim No.8〉，濱西勝則（1949—），2005 年。美柔汀版畫，
19.7cm×24.8cm。美國私人收藏品。濱西勝則採用了源自西方的美
柔汀（Mezzotint）技法，這種工法相當費時耗力。許多日本當代版
畫家專門運用此技法使作品展現強烈的現代風格，其中所呈現的抽
象、非對稱平衡感一方面也與日本傳統美學相呼應，如庭園中飛石
間的平衡關係或是琳派繪畫中的抽象風格。

9. 抽象的自然

〈滿月映雲〉（Moon Spirit Box），岡田嘉夫（1977—），2009 年。漆器，麻織胎底，鑲金箔及鮑魚貝，敷金粉，3.7cm×14.5cm×11.1cm。蘇·凱西迪·克拉克（Sue Cassidy Clark，紐約）私人收藏品。照片由紐約艾瑞克·湯姆森亞洲藝術（Erik Thomsen Asian Art）提供。在這件作品中岡田嘉夫描繪出許多高度抽象化的雲朵環繞著一輪滿月，讓人聯想到近代日本繪畫及漆藝的設計風格，卻又不至於淪為單純的模仿。

10. 空間的扭曲

〈塔〉（Tower），川瀨伊人（1973—），2000 年。版畫，礦物顏料，水墨，金箔及銀箔，紙本，182cm×486cm。此為作者本人收藏品。作者以傳統日本畫技法為基礎結合其他創作手法，營造出現代東京晦暗奇幻的景色。佔據畫面主體的是縱橫交錯的高架公路，以及宛若巨獸般的東京鐵塔。

第二章
日本設計的文化要素

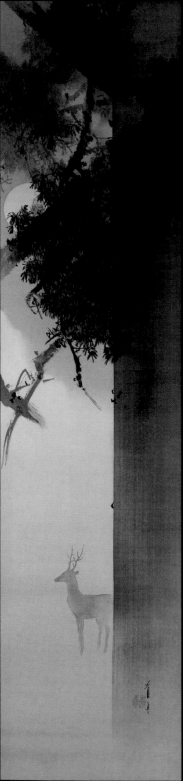

日本藝術的特質體現了日本文化的複雜性、多元性以及不斷演進的藝術傳統，並契合了日本社會不同的階層、宗教信仰、教育背景、政治理念、富足程度、興趣愛好以及生產者與使用者的地域特徵。儘管如此，有些美學依然具備普遍性，比方說茶道，它從各方面都對日本社會產生了廣泛而重大的影響；其他的設計美學則因為製作理念以及對素材的選用而自然地帶有日本美學獨特的意蘊。無論如何，精緻的做工與對自然之美的崇尚一直都是日本設計的精髓所在。本章將針對以上內容進行深入探討，主要著眼於日本的兩大主要宗教信仰——神道與佛教對日本造型藝術的影響，並分析日本社會幾個世紀以來激發了設計師、工藝家以及藝術家創造力的十項特徵。儘管日本自 19 世紀末至今歷經了一連串現代化的社會變革，這些藝術特質仍然得以傳承下來，持續作為深植人心的核心價值反映出日本民族的文化特色。

圖 2-1　〈柏樹、月亮與鹿〉，渡邊省亭（1851 － 1918），立軸，絹本水墨，110.5cm×26.7cm。德州普萊諾市吉羅德（Gerald Dietz）與愛麗絲‧迪茨（Alice Dietz）私人收藏品。作品中可見薄霧之間有一隻鹿站在一株高大繁茂的柏樹旁，是神社常見的景象，讓人聯想到神道充滿神秘感的意境。畫中粗壯的樹幹是由畫家一筆呵成的。

圖 2-2 〈那智參詣曼荼羅〉，佚名，16—17 世紀。立軸，紙本彩墨，約 259cm×165cm。熊野那智大社所藏。攝影者不詳，圖片出自維基共享資源 (http://www.ikkojin.net present/2011/03/25510.html) {{PD-US}}。這幅畫作呈現的神聖圖景為「曼荼羅」的一種，是僧人或比丘尼為信徒具體解說佛法與聖地時使用的工具。在象徵日與月的天體之下，神社坐落於右側壯闊的那智瀑布旁，而佛教寺院則位於左側，中間則品立著一座三重塔。

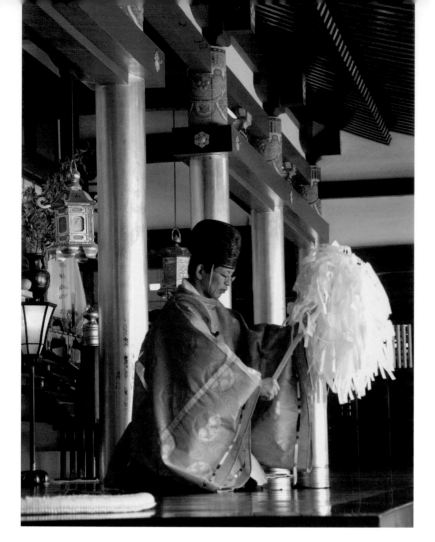

畏的場所，比如形狀奇異的岩石、盤根錯節的古樹、氣勢磅礡的瀑布或者雄偉的山嶽；還有一些則來自自然界中動植物或者已逝的偉人及英雄的靈魂、支配自然現象的力量（如雷神、雨神），甚至是非生命體的實用器物。某些動物被認為是神明的信使，比方說猴子與鹿；有些神明是家族的守護神，另一些則可以守護居所。家宅（或者店鋪）的安全是如此重要，以至於到了現在，日本在建築工程正式開工之前仍會舉行神道的淨化儀式。

有些神明也會寄居在工匠們使用的原材料中。為了表示敬意，他們會在工作坊建造小型的神壇或者設立神棚來供奉這些神明。

圖 2-6（上）　福岡住吉神社內，神職人員正在進行淨化儀式。攝影：派翠西亞·J·格拉罕，2012 年 5 月。

圖 2-7　〈消失：一場永恆之旅〉（Disappearances: An Eternal Journey），山元伸二（Shinji Turner-Yamamoto，1965—）。位於密西根大學藝術與設計學院（University of Michigan School of Art and Design），2011 年。這個臨時性的大型裝置藝術作品佔地 8000 平方英尺（約 750 平方公尺）。作品所用材料包括化石（珊瑚、石灰岩、當地天然石膏碎片／粉末）、熟石膏、生石灰／混凝土地板以及雨水。活躍於美國的山元伸二在一座破舊的廢棄倉庫中完成了這件作品，所用材料全部為當地的古老岩石。從講求運用自然材料、對自然生命循環的領悟，到被純淨的白沙或沙礫所圍繞的聖物都可以感受到神道思想對於作者創作理念的影響。[2]

一位早期向西方介紹日本藝術的學者蘭登・華爾納（見 p.144）曾生動地描述過這一傳統：

如信仰所向，萬物一切有靈。未向神明請示之前，不可擅自砍伐一樹，不可割取一叢灌木為染料，沒有一隻爐灶可為冶煉或製陶而起，亦無一束火苗能為鍛造而燃。[1]

神明的住所被稱為「神社」，在其入口處立有用紅色細柱搭建的鳥居，上頭往往掛有稻草製成的繩索（注連繩）。神社通常會建在風景優美的僻靜之處，通往神社的路徑則經常是迂迴曲折，使得入口處更顯幽深。這種建造特色或許也影響了日本設計中對於非對稱性的偏愛。不同於與佛教寺廟中可以見到許多佛或菩薩的造像，神社裡並無具體祭祀的對象，突顯出眾神不顯身形亦無所不在的神祕意境。

佛教對日本美學的影響

傳入日本的佛教補足了神道中沒有涉及的概念，如引領眾生走上解脫之道、成就脫離生死輪迴的渴望，並最終幫助人們領悟——一種全然的「覺知」或者達到「空性」的境界，如今英語中常用「Buddha Mind」（佛性）一詞來表述這種狀態。[3] 依據不同教

圖 2-8 東京根津美術館，隈研吾（1954—），2009 年。圖為館外通往美術館入口的走廊。與西方許多摒棄傳統的現代主義建築師不同，以隈研吾為代表的許多日本現代建築師繼承了民族本身在設計上的優良傳統，在這件建築作品上則體現於高度向外突出的和式屋簷、天然石頭與竹材的運用，以及將入口置於走廊盡頭轉角處的獨特設計。

圖2-9　日本輕井澤一戶私人住宅中的
真言宗佛壇。圖中佛壇以設置於一般
住家來說算是較大的一座，家中信徒
每日都會在此念佛。

派的教義，皈依佛法者可以在現
世或者死後獲得開悟；若想在此
生有所證悟，需要格外艱苦精進
的修持，因此許多信眾渴望來世
可以往生極樂世界，以求比在塵
世中更進一步接近開悟的境界。
修行者們通過各種方式潛心思索
並虔誠修持佛法，期望能夠獲得
解脫；他們有些人會前往寺廟朝
拜，另一些則在家中自我修行。

　　神道與佛教都有的聖地朝拜
巡禮是日本宗教觀中一項指標性
的活動，以至於日本全國有多達
數百以上的聖地與朝聖路線。踏
上朝聖之路進行一場修心之旅，
是世間信徒普遍選擇的修行方式。
這在佛教興起之初亦是如此，而
日本的佛教徒早在7世紀時便開
始朝聖的修行儀式。

　　「曼荼羅」也是日本的佛教
與神道信眾經常採用的宗教修行，
以平面繪畫或立體的呈現方式引
導信徒開悟（見圖2-2、2-11）。
中國密宗的曼荼羅於9世紀時首
次傳入日本，這是一種將神明與
聖地形象按照一定方式呈現並進
行供養的修持之道。曼荼羅在成
為許多佛教宗派的重要修行方式
之後，形式也變得益發多元。總
的來說，佛教的曼荼羅是透過觀
修曼荼羅中的神明與聖地形象，
進而幫助信徒理解佛教的宇宙觀
與開悟的要義。

　　在日本眾多的佛教宗派中，

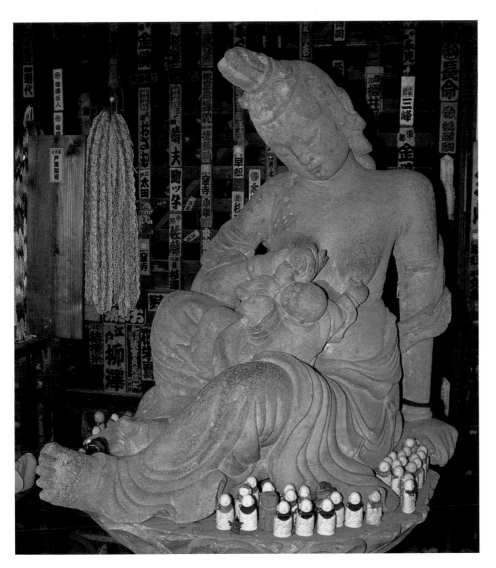

圖 2-10　為小型地藏菩薩環繞的子育觀音像，19 世紀早期。石雕，高約 100cm。位於金昌寺（秩父三十四所觀音道場第四札所），攝影：派翠西亞·J·格拉罕，2005 年。日本寺廟中最受信眾歡迎的便是慈悲的觀音菩薩，圖中的雕像位於距離東京較近的琦玉縣秩父地區。這種風格的石佛雕像是典型的民藝作品，由民間工匠製作供一般民眾信奉。這裡的觀音菩薩以一位哺育嬰兒的慈祥母親（慈母觀音）為形象，家長特別是母親們都會前來祈求保佑自己現在的孩子健康平安，或是不幸夭折的嬰孩能夠得到解脫，並將小小的地藏菩薩（守護旅人與孩童的菩薩）雕像置於觀音菩薩周圍。

禪宗之一的臨濟宗或許是對日本藝術影響最深的宗派。臨濟宗強調勤修苦行的修行傳統直接影響了茶道美學的發展，同時也催生出在設計上講求大量「留白」的美學傾向，對此鈴木大拙（見p.137）以及吉安·卡羅·卡薩等許多學者都曾做過相關評述。卡薩指出，禪宗在這方面的許多觀念根源於道家的思想。[4]

佛教信仰的核心教義之一便是萬物相生，這種佛學思想體現在佛教建築諸如印度的舍利塔、其他東亞國家的佛塔，以及日本獨創的五輪塔。五輪塔可以說是日本人透過純粹的設計將深奧佛法具象化的最好例子（見圖2-14）；其構造由五個幾何體平穩地堆疊而成，每個部分各自代表了構成宇宙的五大元素，從塔基到塔頂分別是：方形（地）、圓形（水）、三角形（火）、半月形（風）、寶珠形（空），亦象徵著佛家子弟理解佛學思想的進

程。同時，借用了中國古代源於道家的宇宙觀理論，每種形狀也有相對應的顏色及方位。儘管將這些元素立體化的做法成立於日本，但運用幾何圖形來闡釋佛教宇宙觀的理論則源於 5 世紀時的印度佛經。日本最早的五輪塔建於平安時代（794—1185），為石材打造，之後這種造型的佛塔大量出現於寺院、墓地以及庭園之中，也有人用貴重材料如鍍金青銅或者水晶加以打造，作為小型聖物供奉於寺廟的佛堂之中。後來，人們也開始在自家庭園設置依照五輪塔外型建造的石燈。

　　五輪塔是佛教為悼念先人而建的紀念物，其存在對信徒也是一種提醒，要人莫忘佛教另一基本教義——生命短暫無常，因此方顯可貴。這種觀念已深植於日本造型藝術與文學藝術的美學意

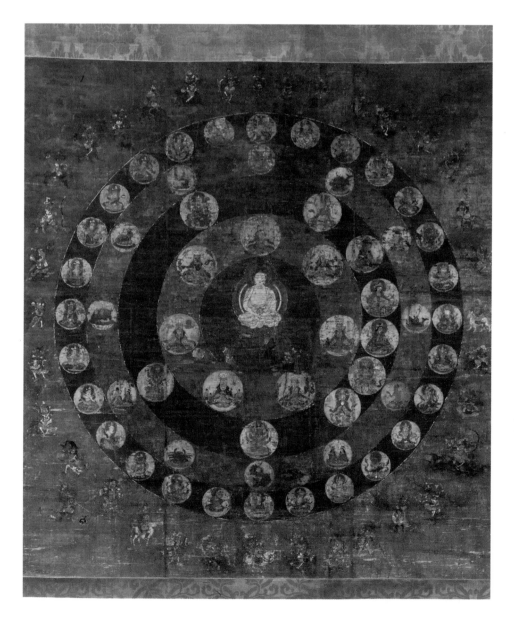

圖 2-11　〈星曼荼羅圖〉，14—15 世紀早期。立軸，絹本，彩墨與截金，128.3cm×117.5cm。紐約蘇·凱西迪·克拉克私人收藏品。照片由紐約柳孝一東方藝術畫廊（Koichi Yanagi Oriental Fine Arts）提供。中國道教的宇宙觀認為上天具有非凡的強大力量，可以阻止災禍發生並延續壽命，而日本密宗獨特的星曼荼羅正是受到這種觀念的影響。在這類圖畫中可見釋迦牟尼佛位於宇宙的中心，其四周圍繞著諸天、星宿化現的護法神獸、五顆行星、月球、不同月相以及所對應的星座、黃道十二宮、三十六天將與相應的星宿神獸。
（譯注：截金，是指將金箔切割成細絲貼飾於畫上，形成精美紋樣的技法。）

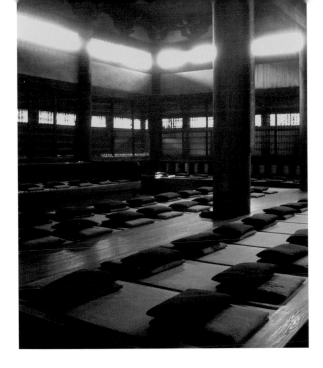

圖 2-12（左） 京都東福寺禪堂，建於 14 世紀。攝影：派翠西亞‧J‧格拉罕，2005 年。禪宗因為非常重視禪修，所以會在寺院中建造專用的禪堂。禪修時，僧人們會整齊地端坐於鋪有榻榻米的平臺之上。東福寺的這間禪堂是現存最為古老的禪堂建築之一，高窗設計為寧靜的室內提供了充足亮光，同時也阻隔來自外界可能使人分心的景色。

圖 2-13（下） 京都龍安寺枯山水庭園一隅，15 世紀晚期。攝影：派翠西亞‧J‧格拉罕，2007 年。這座簡單靜謐的庭園裡僅有 15 塊岩石散落於 5 個長有青苔的「小島」之上，這些島不規則地分布於周圍的「白砂之海」中。龍安寺枯山水被視為此類建築中的傑出代表，也被聯合國教科文組織（UNESCO）列為世界文化遺產，成為禪意美學的經典範例。

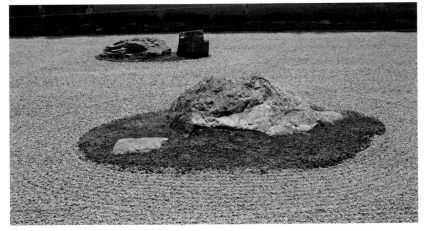

識之中。在眾多描述此類情感的詞彙中，以「物哀」（物の哀れ）的歷史最為悠久，本書曾在第 20 頁提及這個詞，作為後繼興起且深受禪宗思想影響的「侘寂」一詞的前導。日本的散文與詩歌中充滿了表達「物哀」之情的意象，比較常見的有引用特定的植物，甚至是使用一些象徵性顏色作為季節隱語來感嘆生命的凋零。[5]

日本中世時期，本為漢語詞彙、意指黑暗與神秘的「幽玄」一詞在文學與藝術領域開始受到注目。與其他的美學詞彙一樣，晦澀莫測的「幽玄」隨著情境不同，也能被形容為「深刻而優雅」。[6]「幽玄」也與能劇美學有著深厚的淵源；在能劇的形成與發展時期，著名的劇作家世阿彌（1364?—1443?）就以「幽玄」來定義能劇美學。能劇演員透過舞臺之上風格獨具、儀態高貴的舉

圖 2-14 〈五元素：牙買加、加勒比海〉。杉本博司（1948—），2011 年。材質：光學玻璃，黑白膠片照片，15.2cm × 7.6cm，直徑 7.6cm。照片出自小柳畫廊（Gallery Koyanagi）。在這件作品中，杉本博司利用現代媒材重新詮釋了傳統五輪塔的形貌。置入塔中央的並非佛陀或者佛教聖人的聖物，而是他多年前拍攝的一組海景照片之中的一張，巧妙地隱喻了佛學思想。

圖 2-15　能劇中代表年輕女性的能面（可能為「小面」），15 或 16 世紀早期。上色木雕，20.32cm×13.7cm。納爾遜—阿特金斯藝術博物館所藏。詹姆斯·F·特尼夫人（Mrs James F. Terney）捐贈，71–35/2。攝影：蒂芬妮·曼特森。這副精緻、傳神的古老能面可追溯到能劇誕生初期，雖然表面有大面積的顏料剝落，但這並未影響它的美感，反而更彰顯了「幽玄」的神韻。
（譯注：能面是能劇中所使用的面具，其中女面用於女性角色，以年齡做區別從幼到老可以分成小面、若女、增女與老女等。）

止自然地展現了「幽玄」的意境。「幽玄」與「物哀」以稍微不同的方式體現了如同佛教對於深奧且神秘的自然之美的崇尚態度；這也成為早期禪宗寺院庭園理念的特徵（見圖 3-12）。

　　對這般哀傷情愫的歌頌讓藝術家更熱衷於描繪自然世界的意象，特別是針對那些轉瞬即逝的季節性主題。舉例來說，嬌美的櫻花逢春綻放，儘管帶來生機重現的喜悅，但其短暫的花期又同時令觀者體會到生命的無常。

　　不僅限於自然景物，日本的作家與藝術家還通過描繪人物，尤其是年輕貌美的女子來抒發對於美麗年華終將逝去的感嘆（見圖 1-22、1-30、1-70）。在江戶時代（1603—1868），都市中的聲色場所被視作「浮世」，人們聚集於此，將世俗煩惱拋諸腦後。也因此描繪這些「浮世」中人的木

版畫和畫作就被稱為「浮世繪」，題材多以穿著時尚華美的年輕女子以及當時被視為名流的歌舞伎演員（見圖 1-23）為主。

　　佛教思想也促使日本藝術家在作品中呈現佛教經典裡強調眾生都具備的「莊嚴」之美。據說佛陀在講道之時以及極樂世界本身都散發著莊嚴之相；佛經中描述的極樂淨土乃一處殊勝恒常的宇宙，此處可見閃耀著金光的諸佛菩薩，以及無數的寶樹與鮮花。儘管這些花卉在現世各自有著不同的花期，但在一些經典日本佛教繪畫作品

中所描繪的極樂世界裡卻會一齊綻放。精細的畫工、璀璨的金色搭配豐富色彩與抽象紋飾的點綴是許多日本佛教繪畫的特色，在在突顯了莊嚴之美的概念。

圖 2-16（下） 秋之七草紋付硯箱，落款「春章」。黑地金銀蒔繪木質漆器，間飾彩漆，鑲嵌鮑魚貝（螺鈿），附合金製硯滴及硯臺，4.9cm×16.5cm×18.4cm。納爾遜—阿特金斯藝術博物館所藏。威廉‧洛克希爾‧納爾遜信託基金出資購得，33-113/A-G。攝影：蒂芬妮‧曼特森。秋之七草包括胡枝子（萩）、芒草（尾花）、葛花、瞿麥（撫子）、黃花龍芽草（女郎花）、澤蘭（藤袴）與桔梗，首見於和歌的主題。

圖 2-17（右） 〈舞於宇宙〉，江里佐代子（1945—2007），2006 年。木製，截金彩繪裝飾盒（飾筥），86cm × 16.5cm × 16.5cm。江里佐代子本人收藏品。2002 年，江里佐代子因其傳承「截金」技法上的重大貢獻，被認定為「人間國寶」，是日本首位獲此榮譽的女性。江里佐代子除了將截金技法應用於佛教繪畫上，也與身為雕塑家的丈夫江里康慧（1943—）協作利用截金製作雕塑。她創作了許多精美的器物，如圖中這件作品色彩纖細，展現了江里佐代子出色的上色技巧。她的設計靈感源自古老的佛教藝術，帶有一種莊嚴的美感。

日本文化中的設計：
十個關鍵特徵

1. 美術與工藝的關係

　　精美的設計在所有類型的日本藝術及手工藝領域始終佔有首屈一指的地位。要理解這一點，必須考察日本前現代社會如何看待純藝術（Fine arts）和手工藝作品（crafts），以及與之相關的藝術家與工藝家之間的關係。19 世紀晚期以前，有很多描述藝術家和工藝家的詞彙，但總體來說尚未出現區分二者的專門用語。形形色色的專業人士均被界定為「職人」（具備某種專業技藝之人），包括為宗教儀式、商貿活動及日常生活製作手工製品的織工、造紙工、玻璃吹製工、軍械師、編籃人、浮世繪刷版師、漆匠、製作扇子和屏風的工匠、陶工，還有佛像雕刻師。「職人」一詞並不包括畫家和書法家，他們受雇於社會地位較高的武士和朝臣階

圖 2-18　薩摩燒　六角瓶，19 世紀晚期，銘「友山」（不詳）。金襴手炻器，高 11.6cm。聖塔芭芭拉藝術博物館所藏。喬治（George Argabrite）與凱薩琳‧阿爾加布萊特（Kathryn Argabrite）捐贈，1978.42.11。薩摩燒於明治時期大量出口海外並在世界博覽會上展出，是當時備受喜愛並廣泛燒製的工藝品。西方人對這些工藝品上繪製的微縮景觀尤為青睞。

層，因此被認為比其他工匠地位更高，屬於單獨的群體。

1873 年，準備參加維也納萬國博覽會的日本首次為「純藝術」發明了一個包羅萬象的詞：美術（日文亦寫作「美術」）。[7] 該詞將結合了「美」與「術」，前者為美的抽象概念，後者則取自前現代詞語「芸術」（「精湛的技藝」）的第二個字。「芸術」一詞借自中國，原指古代士人必須掌握的六藝。[8] 不久，日本人根據西方的命名法相繼發明了更多描述藝術作品的詞彙，如「彫刻」（雕塑）、「絵画」（繪畫）和「工芸」（工藝）。「工芸」指各式各樣的日本手工製作技藝，過去工坊裡的工匠製作了大量這類作品。他們還為手工藝創造了一個新詞——美術工芸（工藝美術），反映出日本社會對工匠的重視，它涵蓋了追求創造性與獨創性的藝術家以不同藝術媒介創作的多種手工藝。[9] 儘管如此，日本人仍然採用了西方的等級體系，把繪畫和雕塑這類「藝術」置於所有手工藝之上。

1920 年代，各類評展和由政府資助的機構將手工藝劃分三種不同的類別：當時剛興起的民藝、工藝美術和工業設計（日文寫作「工業」），其中第三類是指做工精細的量產型消費品。手工藝的定義以及人們對它之於日本文

圖 2-19　釋迦如來像（局部），向吉悠睦（1961—）與中村佳睦，2003 年。彩木、截金、玉眼，全高 205cm。向吉悠睦與中村佳睦所藏。佛像由向吉悠睦雕刻，其夫人中村佳睦負責佛像彩繪和貼金工序。向吉悠睦是一名「佛師」（即「佛藝師」），這是一門自古傳承至今、需要高超技藝的職業。然而當代日本藝術界並未將他視為一名創作雕刻作品的藝術家，而是歸為傳統工藝領域擁有某一類專門技藝的工匠，因為他的作品是為宗教用途而創作的，並未在博物館和美術館展出。

化遺產之重要性的認知，也因此隨之呈現出細微的差異。

為促進那些認知度較高、以設計為導向的優勢產業，日本政府設立了通商產業省（MITI，譯注：日本經濟產業省前身，設立於 1949 年）。1940 年代末至 50 年代初，政府的一系列重建工作使日本的手工業重新崛起。與此同時，既有的文化遺產保護法獲得鞏固和加強，以弘揚手工藝的傳統。這些基於前現代藝術形式

的傳統被重新界定為「傳統工藝」（伝統工芸）。作為該計畫的一部分，日本政府從 1955 年開始透過全新的方式遴選那些堅持傳統手工藝的傑出人才，授予他們「人間國寶」的稱號。接著，為了全面維護手工藝傳統，日本於 1974 年制訂了《傳統工藝產業振興法案》（《伝統的工芸品産業の振興に関する法律》）。這一系列努力取得了顯著的成效，到了 1990 年代根據一項政府研究資

圖 2-21（下）　方瓶，濱田庄司，1955 年。色釉鐵繪炻器，23.5cm × 9.8cm × 9.8cm。聖路易斯藝術博物館藏品。伯納德（Bernard Lorber Stein）與莎莉‧羅伯‧斯坦因（Sally Lorber Stein）捐贈，20:1999。濱田庄司為職業陶藝家，其創作靈感來源於前現代時期日本民間陶器粗糙結實的外觀，曾協助柳宗悦展開民藝運動。濱田庄司在結合民間陶藝傳統與「陶藝家即藝術家」的現代西方觀念上取得了一系列成就，並因此入選 1955 年日本政府授予的第一批「人間國寶」名單。

圖 2-20（上）　〈消逝的壺〉（消えゆく壺），山田光（1923—2001），1976 年。釉面炻器，50.1cm×38.1cm×10.8cm。哈斯理‧諾斯與艾莉絲‧諾斯私人收藏。攝影：理查‧古德伯蒂。山田光是前衛陶藝集團「走泥社」的創始成員，這只解構的壺是他向悠久日本製陶史的致敬之作。一直以來，日本陶藝家在製作實用陶器的同時，也勇於大膽挑戰觀眾對形式與空間的感知。

料，全國已登記了 184 種不同類別的傳統手工技藝。[10] 如今這些法律已經發展成為世界上在保護傳統工藝方面最為詳盡細微的體系。

儘管這些現代傳統工藝家力圖保護近代技藝，但他們並非完全複製過去的藝術作品。正如京都國立近代美術館的榮譽館長內山武夫（1940—）所闡述的：「傳統並非單純的『保護』。它是堅守核心價值，表達方式卻在不斷變化的創造性藝術的基本要素。」[11] 傳統具備的內在統一力量正是藝術創造的根基，它不僅包含延續傳承的必要性，還涉及作為個體的工藝家在鑑賞和創作方面的各種變化。這一觀點在日本向來是藝術創作中一個重要的組成部分。這有助於人們理解在不同時期、以不同藝術媒介創作的日本藝術作品獨具的特色。

除了戰後這一連串保護傳統手工藝的嘗試之外，大批擁有不同背景的設計師和工藝家為促進各類工藝美術的發展創立了眾多私人組織，他們有的從前現代傳統中汲取靈感，有的則遵循西方現代主義前衛派的藝術標準。以後者來說成立時間最早、觀點最鮮明且最具影響力的當屬走泥社（Sōdeisha）。該團體成立於 1948 年並於 1998 年解散，許多至今仍活躍的前衛日本陶藝家都曾受到他們的啟發。[12]

2. 對手工藝和技術創新的重視

日本的社會習俗與精神信仰最早源自佛教和神道，後來又汲取了儒家的思想，宣導持之以恆與追求完美的態度，進而推動精緻的手工藝得以蓬勃發展。藝術家和設計師力求掌握能夠提高其藝術及建築設計品質的複雜技藝，以滿足市場的需求，並借此進一步開發創作材料的潛力。日本許多知名的設計藝術有著悠久而輝煌的歷史，這都得益於本土精良的製造工藝或整合了外來技術的各式創新。

圖 2-22　觀心寺內的建掛塔斗拱細部，14 世紀，位於大阪府河內長野市。支撐厚重茅草屋頂或瓦製屋頂的複雜木製斗拱結構是日本建築設計幾百年來的特徵之一。

3. 微縮工藝與精雕細琢之美

　　與日本人強調精細的工藝和技術創新相輔相成的，是他們對精緻小空間、微型藝術品以及精雕細琢藝術形式的特殊偏好。韓國文學評論家李御寧曾對日本人的這些偏好做出過評價。他將

圖 2-23（上）　有田燒　柿右衛門樣式圈足蓋碗，約製於 1690 年。釉上彩印花瓷器，直徑 21.3cm。納爾遜—阿特金斯藝術博物館所藏。約翰‧S‧柴契爾（John S. Thacher）遺贈品，F85-14/A,B。攝影：傑米森‧米勒。17 世紀初從中國引進的高溫瓷技術，使日本陶瓷業發生了重大變革。有田的陶工酒井田柿右衛門（1596—1666）成功燒製出漂亮的橘紅釉色，因與柿子顏色相似而得名「柿右衛門樣式」，並其後人繼承這門技藝並傳承至今。透過加入經過改良的特殊釉料，陶瓷器的質感得以提升，其配方在此後數十年間一直高度保密。到了 18 世紀中期，這種瓷器成為專門出口歐洲的精美商品。

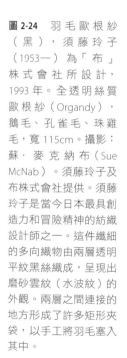

圖 2-24　羽毛歐根紗（黑），須藤玲子（1953—）為「布」株式會社所設計，1993 年。全透明絲質歐根紗（Organdy），鵝毛、孔雀毛、珠雞毛，寬 115cm。攝影：蘇‧麥克納布（Sue McNab）。須藤玲子及布株式會社提供。須藤玲子是當今日本最具創造力和冒險精神的紡織設計師之一。這件纖細的多向織物由兩層透明平紋黑絲織成，呈現出磨砂雲紋（水波紋）的外觀。兩層之間連接的地方形成了許多矩形夾袋，以手工將羽毛塞入其中。

圖 2-25（左）　回轉橢圓雙面透明鼓，上野正夫（1949—），2004 年。真竹（桂竹）、竹、藤、漆、金粉，50.1cm×50.1cm。克拉克日本藝術與文化研究中心贈與明尼阿波利斯美術館，2013.29.686。竹編工藝雖然起源於中國，但該領域的日本藝術家已將這一藝術形式推向了新的高度。上野正夫曾是一名建築師，他使用電腦軟體設計出了完美的幾何形狀。

圖 2-26（下）　泥釉七寶香筥，上有櫻花太陽紋。上沼緋佐子（1952—2012）。金屬胎銅絲七寶燒，6cm×6cm×4cm。上沼緋佐子是一位天才藝術家，她將現代精神注入自己的設計中，通過研製理想的亞光紅色顏料，恢復並改良了已經失傳的低溫七寶（泥燒）技術。她是一位近乎偏執的完美主義者。因為微乎其微的瑕疵，她丟棄了自己創作的大量作品，有些瑕疵甚至要用放大鏡才能看到。她最精良的作品都是如圖中一樣色彩精美、用來存放薰香的小盒子。

圖 **2-27** 臥犬根付，和泉屋友忠（活躍於 18 世紀晚期）。象牙製，長 5.3cm。
華特斯藝術博物館所藏，71.1020。這類微雕飾物用於將藥袋系於男士所穿的
和服腰帶上。從 18 世紀開始由於禁止炫耀財富，人們轉而想辦法定製精巧的
微縮工藝品，來避免被當權者發現。

圖 **2-28** 皋月杜鵑盆栽。2012 年 5 月於東京上野公園展出，高約 45cm。皋
月杜鵑是原產於日本的物種，廣泛應用於盆景。自一千多年前由中國傳入以
來，盆栽已發展成為極具日本特色的微縮藝術形式。盆栽所用的植物並非矮
小樹種，而是正常樹種種植在小盆經過精心栽培，來類比自然狀態下正常尺
寸的樹木。

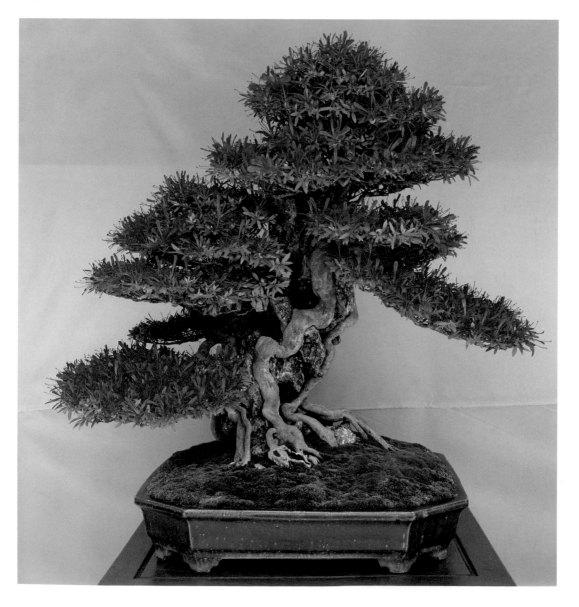

其歸因於日語中表達「手藝」的詞彙—「細工」（即「精細的工藝」）[13]，並注意到日語中表達美的詞總是能夠反映出他們對「小巧精緻之物」的偏愛。[14] 這些用詞證明了一個客觀的事實，即精細的手藝體現在日本人對細節的關注和他們創作的小物件上，而這與他們的審美觀是一脈相承且從未改變過的。

4. 藝術傳承與合作的重要性

幾百年來，日本藝術家和設計師都是採用師徒幾代人共同協作的工作方式，由師父負責管理工坊並督促學徒和助手，這樣既能幫助年輕人學習，又能提高生產效率。這是日本很多類型的社會組織普遍採用的模式。一些學者將這種做法的由來歸結於遠古

圖 2-29　繪有《源氏物語》宮殿庭園的手箱蓋，太田甚之榮（約活躍於 1880—1910 年）。1895 年在京都第四屆全國工業博覽會上展出，後由明治天皇、皇后及親王相繼收藏。費德里克·T·施奈德（Fredric T. Schneider）私人收藏。手箱上的細節體現出藝術家精湛的技藝。

時期形成的社會結構。當時人們要生存下去，不論是種植水稻還是日常生活，都需要集體合作。到了江戶時代，這種共同學習的學徒制已經無處不在，一個專門的術語「家元制度」（家長制）也由此應運而生。得益於這一制度，許多傳統的文學與表演藝術，如茶道、和歌、花道（生け花）以及能劇、歌舞伎和文樂，至今都依然十分興盛。[15] 家長制反映出日本緊密的社會結構，它推動了家族以及類似於行會組織的世系傳承，往往以保密的方式將技術知識傳給後人。儘管這種制度有時可能會趨於保守，但它並不會抑制創新。此外，當心懷抱負和富有創造力的年輕人出師之後成立了自己的工坊，新的傳統便得以確立。

5. 文學藝術與視覺藝術的聯繫

日本的散文和詩歌一直都是視覺藝術家的靈感源泉，而文字則經常作為整體設計元素穿插融合在視覺藝術當中。

17 世紀，日本開始向全體民眾推行以中國儒家思想為基礎的義務教育。隨著雕版印刷技術的不斷進步，書籍印刷業急速發展，識字率普遍提升。以娛樂和求知

圖 2-30（下）　黑樂茶碗，樂了入（1756—1834），樂道入作品《獅子》的複製品。黑樂透明釉土器，寬 5.1cm。華盛頓特區弗瑞爾藝廊（Freer Gallery of Art）所藏。查理斯·蘭·弗瑞爾（Charles Lang Freer）捐贈，F1901.2。低溫鉛釉樂燒是日本陶瓷器中最為人們所熟知的類型之一。樂家族的陶坊成立於 16 世紀晚期，現由第十五代管理。其成功得益於當時精英茶道流派的支持。樂了入是「樂家族中最多產而且最長壽的一位」，他製作的陶器與其祖輩的作品極為相似。同時正如圖中的這件作品，他也在其家族典型的光澤黑釉面中加入了細微的創新。[17]

圖 2-31（上）　〈雲切仁左衛門〉，歌川國貞（三代歌川豐國，1786—1864），出自〈時代模筆當白波〉系列，1859 年。錦繪木版畫，36.8cm×25.1cm。伊莉莎白·舒爾茨（Elizabeth Schultz）私人收藏。浮世繪印版的製作需要技藝高超的刷版師和雕版師與善於經營的出版商通力合作，為畫家的設計創作賦予形象和生命。歌川國貞是歌川派中最具天賦且作品最多的畫師之一，19 世紀許多聲名顯赫的畫師均出自這一流派。

為目的的閱讀涉及各種豐富的主題，其中就包括圖文並茂的「繪本」（配有插圖的書），書中的文字對於理解和欣賞插圖至關重要。[16]

日語當中包含了和語（固有詞彙）和漢字，後者必須按規定的筆劃順序及恰當的字體結構來書寫。因此，孩提時期刻苦的書寫訓練培養了日本人對設計原理的感悟能力。在中、日、韓三國，書法向來被看作一門重要的藝術，與之享有同等地位的還有繪畫，兩者使用相同的工具（毛筆、墨和硯臺）和運筆技法。儘管如此職業書法家的風格與傳統成為主流，不過前現代時期用毛筆練習寫作的教育模式，則讓普通人就算只是業餘愛好也能夠掌握一定的繪畫技能。而對上流社會的人們來說，繪畫課程本來就是基礎教育的一部分。

在中國，儒家教義要求讀書人必須掌握文人四友：琴（一種與齊特琴相似的絃樂器）、棋（碁）、書、畫，以提升自身修養。這樣的學習和修煉不僅是為了自我提升，同時還能提升整個社會的道德水準。在日本，這一要求促成了各種正式或非正式社團組織的設立，成員在其中學習儒家藝術，也能參與其他豐富多彩的藝術活動。他們可以根據自己的天賦和愛好，自主選擇包括茶道、詩歌、插花、武道、製陶、寫經及佛像雕刻和能面製作在內的技藝。在中國儒家觀念的影響下，民間各種業餘繪畫風格開始盛行，尤其到了 18、19 世紀更是風靡一時。這種現象的思想根源來自一群仰慕中國文化的日本人；在中國，受儒家思想教化的讀書人都十分理想化，他們拒絕用繪畫來謀利，認為這麼做會玷污自己高尚的品格。

6. 品味四季變化

如今的日本列島雖然是世界上工業化程度最高、人口最為稠密的地區之一，但仍然擁有繁茂的森林、密佈的山川溪流以及眾多原生的哺乳動物、鳥類和昆蟲。前現代時期的日本文學因對自然的感慨和生動描摹而著稱於世；視覺藝術、建築與庭園也同樣因為對天然素材的感性運用而為世人所稱道。這些材料尤以木、紙、草、植物染料、黏土、竹和漆為主，他們的藝術作品中充滿了鳥語花香和明山秀水，這些意象往往能夠喚起人們的情感共鳴。其中許多題材通常會針對特定季節，

圖 2-32 硯箱，室町時代，15 世紀晚期—16 世紀早期。木胎黑漆金粉蒔繪，23.5cm × 9.5cm × 9.4cm。納爾遜—阿特金斯藝術博物館所藏。威廉・洛克希爾・納爾遜信託基金收購，64-24。攝影：約書亞・費迪南德。箱蓋圖案中的岩石間散落著一些平假名字元，這些隱藏在畫中的文字展現的是日本和歌的詩句，結合畫面「閱讀」時即能體會其意境。

圖 2-33 〈《源氏物語》行幸圖〉，土佐派佚名藝術家，17 世紀。摺扇扇面畫帖，紙本金地著色（墨、顏料、金粉、金箔），18.7cm×52.7cm。約翰・C・韋伯收藏。攝影：約翰・畢格羅・泰勒。《源氏物語》為日本著名長篇小說，約西元 1000 年由宮中侍女紫式部創作。該書描寫了一位虛構的皇子源氏的故事，同時涉及日本京都朝臣們的優越生活。小說中的場景在日本家喻戶曉，因此即便畫中沒有書中的文句，但只要是文人都能知道其出處。

圖 2-34 〈水墨山水圖〉，山中信天翁（1822—1885）。掛卷，絹本墨畫，150cm×51.2cm。吉羅德與愛麗絲‧迪茨收藏。山中信天翁是著名的儒士和攘夷志士。此外，受到中國文人山水畫的啟發，他的創作有種刻意為之的粗獷之風，並在其上題寫中文詩句。這幅畫中的詩句表達了作者對親近自然的文人氣質的認同。

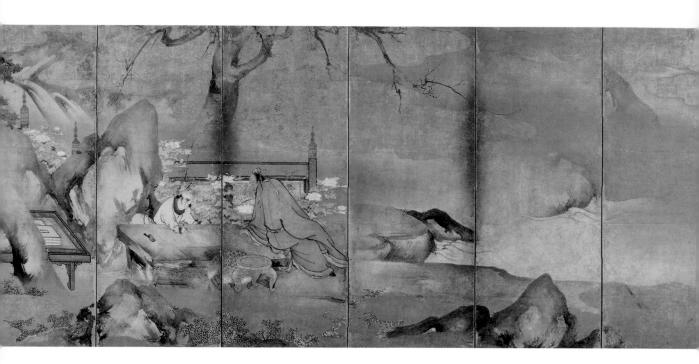

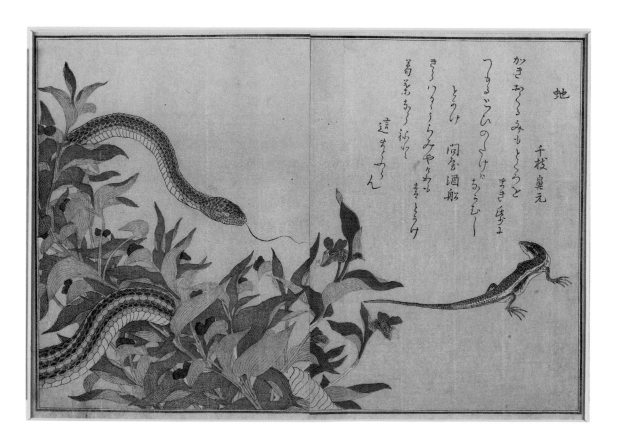

地

千枝皇元

かきおくるみもところと
つるゝしひのてけがあらむ〜
まきに歩ゝよ

とうけ　関舎酒船

きゝりきゝらみやゝわゝ
まきとうけ

葛蒙あゝ神に
這ままん

圖 2-35（上）　〈琴棋書畫圖〉，海北友松（1533—1615），16 世紀晚期—17 世紀早期。六曲屏風一雙，紙本金地著色（墨、顏料、金箔），162.6cm×347.3cm。攝影：傑米森‧米勒。納爾遜—阿特金斯藝術博物館。威廉‧洛克希爾‧納爾遜信託基金收購，60-13/1,2。

圖 2-36（左頁下）　〈蛇與蜥蜴〉，喜多川歌麿（1753?—1806），出自《繪本昆蟲選》，1788 年。彩色木版畫冊跨頁，21.6cm × 31.7cm。明尼阿波利斯美術館收藏。小路易斯‧W‧希爾（Louis W. Hill Jr.）捐贈，P.75.51.130。年輕時默默無聞的喜多川歌麿曾受雇於當時嶄露頭角的出版人蔦屋重三郎（1750—1797），為這部十分逗趣的早期近代狂歌集創作了 15 幅插圖。「狂歌」是對古典和歌的戲仿，該書是最早配有彩色插圖的印刷書之一。

圖 2-37　〈夏茶碗〉，大田垣蓮月（1791—1875），19 世紀中期。白化妝鐵繪炻器，4.8cm×15.6cm。聖路易斯藝術博物館所藏。J‧萊昂貝格爾‧戴維斯（J. Lionberger Davis）交換捐贈，121:1988。大田垣蓮月是日本前現代時期屈指可數的著名藝術家之一，年輕時學習書法、和歌與圍棋，後來曾短期授徒，丈夫和孩子去世後成為僧尼，並開始製陶，在上面題刻自己創作的詩歌。她以售賣陶器為生，人們對這種外表粗樸的陶器和鐫刻其上的詩歌十分賞識。

圖 2-38 〈壽山〉，初代田邊竹雲齋（1877—1937），1932 年。薰竹、漆竹、藤，42.5cm×24cm×23.5cm。伊莉莎白和威拉德‧克拉克贈與明尼阿波利斯美術館，2013.30.21a,b。田邊竹雲齋是日本最早、最傑出的竹藝家之一，擅長對源自中國的編織工藝進行改良創新。他創立了屬於自己的花道流派，以他自身也有涉獵的中式煎茶道為表現重點。其竹編技藝在國際上廣受讚譽，也為日本竹藝在西方贏得了廣大市場。

圖 2-39（下）　〈山水花鳥圖〉，元賀（活躍於 16 世紀早期），約創作於 1520 年。六曲屏風一雙，紙本金地彩色（墨、顏料、金），145.5cm×314.4cm。華盛頓特區弗瑞爾藝廊所藏，F1971.1-2。作品將春（右隻）秋（左隻）兩季的自然意象並置，表現了對光陰流逝的體悟。此為已知最早的日本屏風畫之一。

由此可以想見前現代時期的日本人是過著依循自然輪迴規律的生活，同時也能看出日本的春秋兩季期間較長。人們普遍認為，這種對自然的感悟源自於日本文化中宗教傳統的影響，包括本土的神道和外來的道教與佛教。

對於日本人天生就愛親近自然這種浪漫的觀點，近期則出現了不同的見解。[18] 有人認為這種情感是一種文化建構，而不是先天就具備的。由於地理條件的限制，全日本的人口集中在僅佔全國三分之一的土地範圍內。為了獲取賴以生存的自然資源，人們不斷

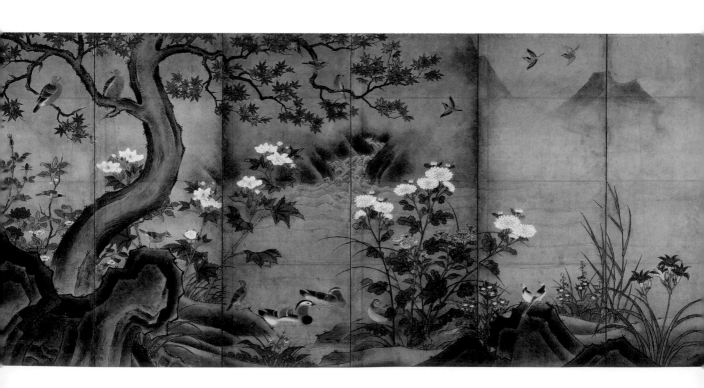

向原始生態地區擴張。這導致了嚴重的生態問題，比如用於建造精美建築和佛像的昂貴樹種檜木遭到濫砍濫伐。2011 年 3 月 11 日，日本東北地區發生的駭人地震及其引發的海嘯與核災都反映出人類與自然之間長期積聚的矛盾和衝突正在加劇。[19] 然而不可否認的是，日本工藝家和設計師在面對大自然材料時確實展現了敏銳的感悟能力，他們精於詮釋自然之美——尤其是季節更替之美。

7. 日常生活的儀式化

如本章前文所述，儒家和道家對日本神道及佛教禮儀的形成有一定影響。儒家是一套道德信仰，宣揚尊重、誠信、勤勉和修身的價值觀。同時，它將祖先神化，不論在家中還是在神社寺廟裡，都要通過一系列虔誠的儀式來強化對祖先的崇敬。道家則強調陰陽調和，認為陰和陽兩種能量源自宇宙中心浩瀚無垠的虛空之境，萬物由此生法，五行（木、火、土、金、水）蘊含其中。教眾施行複雜的儀式，祈求獲得人身安全和世俗利益，甚至長生不

圖 2-40　春季花卉插花花瓶，室町時代，15—16 世紀，銅合金。花材為貝母（百合的一種）和山吹（棣棠花）。攝影：Kondo Kei，紐約柳孝一東方藝術畫廊提供。插花（生け花）這一藝術形式最早可追溯至古代佛教禮儀，會將供奉佛陀的鮮花放置在寺院的祭壇上，並於 15 世紀以後逐漸發展成為一種世俗儀式，不同的流派各自都有一套標準化的插花風格。經過習藝者的精心佈置，插花藝術以一種極簡的方式彰顯出植物之美。

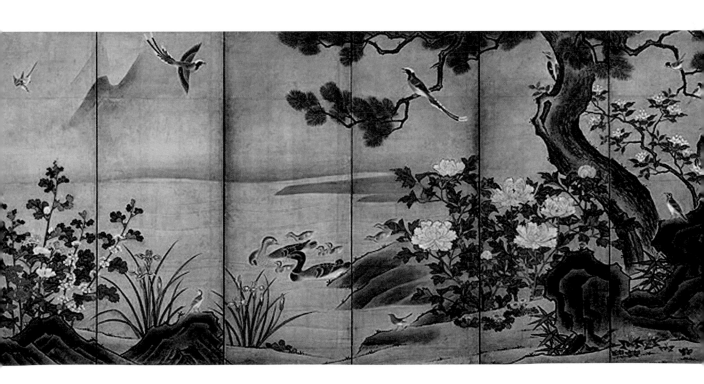

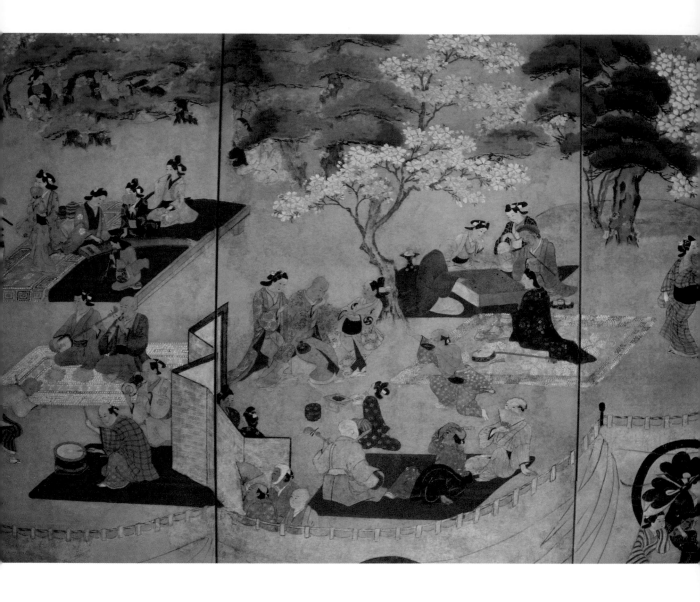

圖 2-41　〈花見〉，應為菱川師平
（活躍於 1704—1711 年）所作。
六曲屏風一雙之一（局部），紙本
金地著色（墨、顏料、金箔），
93.8cm×242.6cm。費恩伯格所藏。
畫面上盛開的櫻樹為人們提供了絕
佳的去處，可以將日常俗事暫時拋
之腦後，在樹下歡聚，載歌載舞，
開懷暢飲。

圖 2-42　（右頁下）從長野縣信濃
美術館內眺望遠山，由谷口吉生
（1937—）設計，建於 1989 年。
攝影：大衛·M·鄧菲爾德，2003
年。在這座風格鮮明的現代建築
旁，水景庭園善用了傳統借景手法
的特點，即利用樹叢將建築物、毗
鄰的庭園與遠處山巒的景色相連。

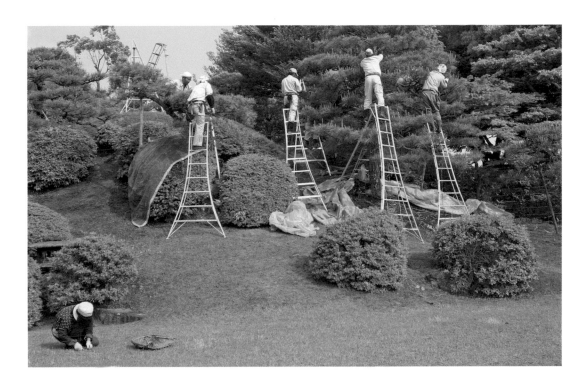

圖 **2-43**　京都二條城庭園內工作的園丁。攝影：派翠西亞·J·格拉罕，2005 年 5 月。在日本，精心修剪樹木、草叢及清理瓦礫和碎石是園丁們永不間斷的任務。儘管時常修剪維護，但日本庭園仍然透露出一種難以抵擋的壯麗和不規則的自然美。

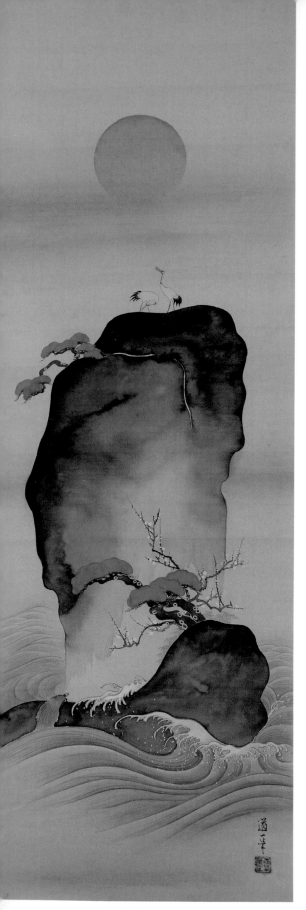

圖 2-44 〈蓬萊山圖〉，
酒井道一（1845—1913）
作品。掛卷，絹本著色
（墨、金、顏料），99cm
× 32.4cm。吉羅德與愛麗
絲‧迪茨收藏。酒井道一
是一位琳派藝術家，師從
酒井抱一（見圖 1-63）。
他將一輪紅日置於畫面中
央，下方高聳的島嶼漂浮
在海面上，以鶴、龜、
松、梅、竹（均為道教長
壽的象徵）來表現傳說中
的道教仙島。蓬萊山向
來是各類日本藝術中的常
見形象，被廣泛運用在鏡
子、和服、各類日常用品
及日本庭園的假山石中。

老。儒、道及其他中國民間信仰，
與佛教密宗和修驗道（一種日本
本土的混合佛教信仰體系，以源
自神道和道教的民間薩滿習俗為
基礎）共同促成了日本本土陰陽
道的形成。其特徵包括保佑國泰
民安的祈福儀式、占卜、制定曆
法，還有各種驅邪之物，如大津
繪（見圖 1-52）。[20]

　　在日本歷史上，人們為淨化
心靈、祈求個人與社群的安泰，
很早就確立了制度化的年度節慶
及適用於個人的宗教禮儀。一些
季節性的節日具有宗教性質，有
的則受宗教影響並不大；有些節
日是全國性的，但也有的只限定
於特定地區的寺廟和神社。家裡
和工作場所的裝飾、個人的穿戴
也都隨著這些週期性活動的舉行
而不斷變換，以確保所使用的意
象符合特定的日子和場合。

　　有些意象源於大自然，如根
據季節編入和歌當中的鳥、樹、
花、蟲，而另外一些意象則來自
跟特定節日有關的人工製品。但
不是所有意象都與季節有關，其
中有些表現的是能夠全年給人們
帶來福祉的神祇或祥瑞的植物，
如七福神。[21]

　　要確定舉行年度節慶活動的
時間，就得有一套準確的曆法，
而日本人採用的曆法是西元 7 世
紀初從中國傳入的。這套曆法基

於道家的宇宙觀，採用了混合的太陰太陽曆，根據月相將一個太陰年分為十二個月，年和日則根據陽曆並採用來自中國的複雜體系，即十「干」（陰陽五行）和十二「支」（十二生肖：子、丑、寅、卯、辰、巳、午、未、申、酉、戌、亥）來排序記時。中國道家的宇宙觀影響了這些要素的特定組合所代表的意義，人們會根據日子的吉凶來舉行特別的儀式。這一繁複的體系於 1873 年被正式廢止，此後日本便改為採用現行通用的西曆。

日本歷史上的各種節日及其衍生節慶名目繁多，這反映出塑造日本社會的文化力量十分複雜。自平安時代以來，最重要的年度節日都源於道教薩滿習俗，其中又以五節句（象徵季節更替的日子）為代表。這些日子是每年的 1 月 1 號、3 月 3 號、5 月 5 號、7 月 7 號和 9 月 9 號——這出自人們認為某些重疊的數字具有無形的力量。[22] 這些節慶活動起初只在宮廷內部舉行，到了 16 世紀，隨著民間文化的興盛，才逐漸成為受老百姓歡迎的全國性節日。

神道的慶典（祭り）以禊（淨化）儀式為主要特徵。這些祭典活動往往十分熱鬧，氣氛格外歡騰。有的慶典反映的是神道的農耕文化起源，同時展現春種秋收

圖 2-45　靈芝造型釦飾，日本私人住宅，19 世紀中期。銅製，長約 12cm。靈芝為一種道教象徵，通常如圖中以叢生野生蕈類為形象。道教認為食用靈芝能夠延年益壽，因此靈芝成為日本家庭牆壁裝飾中一種普遍採用的符號，被認為可以發揮驅疾消災、保護家族的作用。

圖 2-46　雙兔屏風架，相傳由三代金谷五郎三郎（活躍於 1772—1781）所作，18 世紀。銅製，高 11.4cm，長 12.7cm。圖片出自東洋美遠東藝術畫廊。兔子在日本代表著吉祥，因此成為廣受歡迎的藝術創作主題。兔子為十二生肖之一，人們通常認為他們住在月亮上，在月中舂米搗製長生不老藥。

的生活場景；還有一些以團體形式舉行的祭典則相對城市化，以滿足城市居民的需求，比如驅除夏季瘟疫或祈禱生意興隆的儀式。而在佛教方面，所有宗派共同慶祝的節日有釋迦佛陀真身誕生、悟道及涅槃的日子。無論來自何種信仰，這些節慶活動都起到了鞏固社群團結的作用。

禮儀在日本人生活中的重要性也在很多方面對世俗文化的結構產生了影響，包括茶道、武道和其他基於禮儀的審美藝術，甚至日本料理的烹飪和用餐環節。

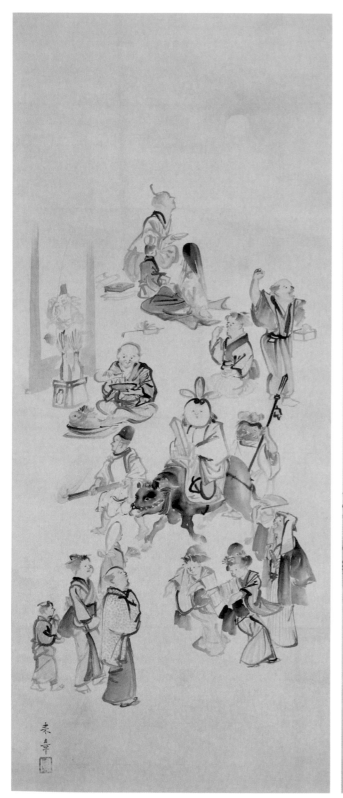
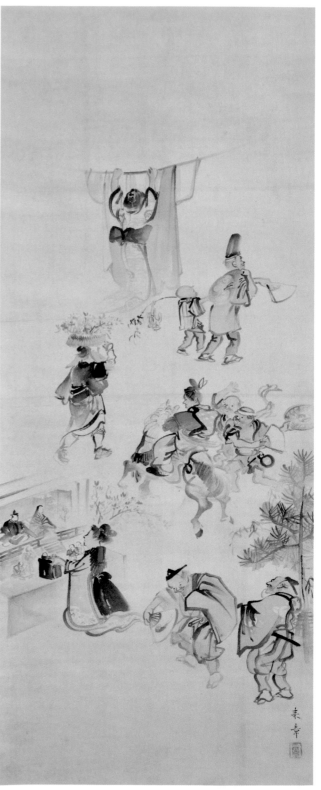

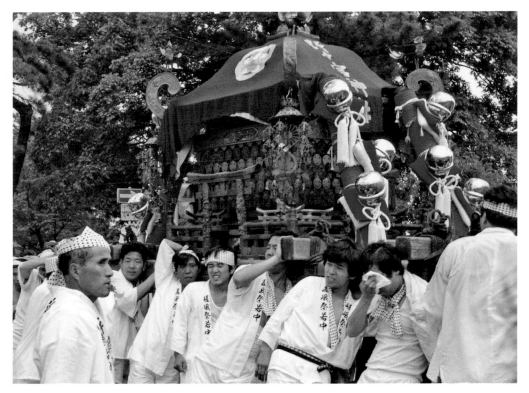

圖 2-47　嵐山三船祭期間抬神輿的男子。攝影：大衛·M·鄧菲爾德，1981 年 5 月。在許多神道祭典期間，諸神離開他們位於神社的居所，與信徒們聚在一起，但仍然會隱身在移動的神社（神輿）當中。

圖 2-48（左頁）　〈京都年中行事圖〉，中島來章（1796—1871）。對幅掛卷，絹本墨畫著色，各 99cm×41.8cm。吉羅德與愛麗絲·迪茨收藏。右幅掛卷描繪了五節句的場景。從畫面右下方至上方中央，分別是松樹旁的新年舞者，3 月的女兒節、5 月端午節裝扮成武士的男孩們，7 月七夕節扛著竹飾的成年男子和男孩，9 月重陽節晾起伏和服用菊花香薰的婦女（與畫面左邊頭頂花籃的婦女相關的節日尚無定論，可能是七夕節人群中的一名舞者）。左幅掛卷表現的是一系列其他的年度節慶：畫面上方居中為中秋節賞月的場景，右下方是參加盂蘭盆節的舞者，在他們的右邊有一群人正仰望盂蘭盆節接近尾聲時舉辦的大文字山送火祭典（引導祖先靈魂返回死去世界的儀式）。畫面正中是 9 月在廣隆寺舉行的牛祭儀式，右上方是在一年中最後一天舉行的節分撒福豆驅邪儀式，左上方則是在正月祭拜七福神之一的惠比壽神。

8. 對極端情緒的偏嗜

也許是因為日本人的宗教和世俗生活大都過於嚴肅和制式化，循規蹈矩的生活所帶來的壓力需要以各種方式得到緩解，而這通常會表現為暴力和幽默兩種形式。日本文學中充滿了帶有這類極端情緒的故事，最早甚至出現在神道的創世神話，當中神明都被賦予了喜怒無常的形象——熱情、可憎、貪婪、貧困、脆弱、慷慨、悲憫、頑皮、喧鬧，實際上這些正是日本人自身的性格特點。後世還有一些關於建立戰功的歷史

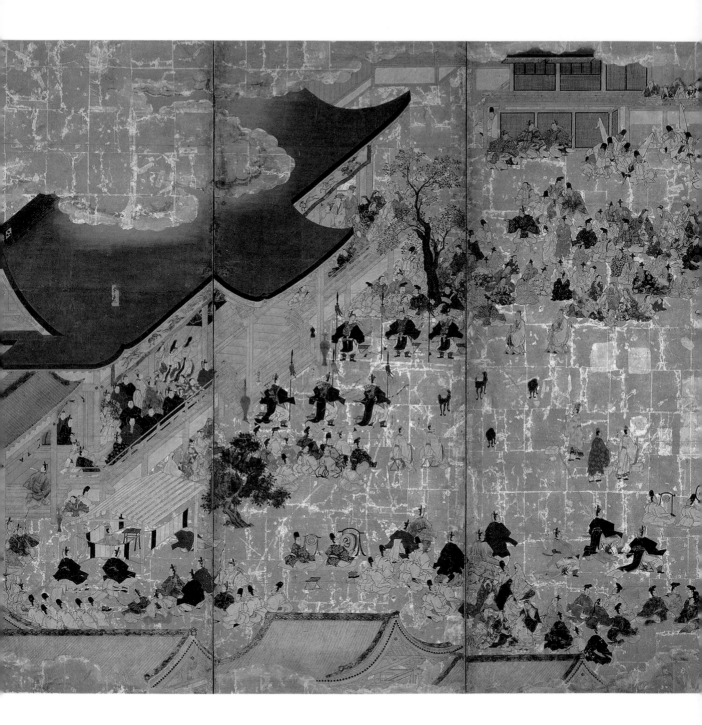

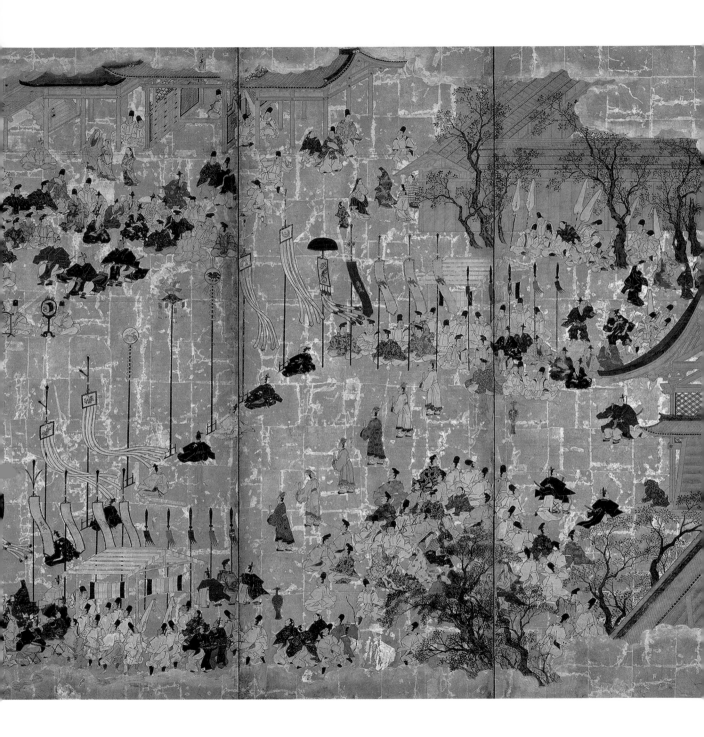

圖 2-49 〈明正天皇御即位式圖〉，狩野派佚名藝術家，17 世紀中期。六曲屏風一雙其一，
紙本金地著色（墨、顏料、金箔），151.1cm×345.4cm。納爾遜—阿特金斯藝術博物館所
藏，78-12/1。攝影：梅爾‧麥克連恩。6 世紀傳入的中國宮廷禮儀影響了以神道為依歸的日
本皇室禮儀的發展。天皇（或更為罕見的女皇）是神道中太陽女神的後裔，其登基典禮專為
神道諸神及日本民眾而舉行。這幅屏風畫透露出皇室的威儀，體現了「華麗」的審美風格。

圖 2-50　編織茶屋〈清風〉，木下友里，2011 年。竹、木、麻紙、楮紙。攝影：Masaye Nakagawa。來自京都的木下友里家族長期從事上等和服面料的生產，她本人目前是西雅圖的照明設計師，力求創作出她命名為「織燈」的作品。照片為 2013 年 1 月於華盛頓貝爾維尤美術館在她設計的移動式茶屋內舉行的茶道儀式。

圖 2-51　會席料理中的一道菜，攝於京都萬龜樓，2003 年 5 月。攝影：尼科爾·希普（Nicole Hipp）。日本人通過會席的方式將用餐體驗儀式化，把料理一一裝盛在小碟中，再用精緻的托盤呈上。菜單隨季節變更，每道品項在烹飪方法、口味及顏色方面皆均衡搭配。

故事，它們詳細記述了殘酷血腥的戰鬥場面，尤其對背叛行為有大量生動的描寫，並總是讚賞失敗一方的高貴和悲劇色彩。正如同當今世界恐怖電影的流行，在 17 世紀初盛行的怪談故事同樣喚起了人們內心的恐懼。與之形成對比的則是各式各樣的幽默，從粗俗下流的笑話，到博學之士的風趣。[23]

9. 本土及地域文化的差異性

　　日本雖國土不大，卻孕育了大量本土藝術傳統。這些傳統充分發揮了原材料的可利用性，反映出各地的風土人情，同時體現了各地區不同的地貌特徵。其中有些技藝成為當地武士領主的斂財手段，另外一些則體現了鄉民個人與集體的創造力及團隊精神。他們往往舉全鎮之力，創作出獨具匠心的藝術品，有的在當地售賣，有的則銷往全國，甚至遠銷世界。

　　關於藝術的地域性，最明顯的例子就是各式各樣用於盛酒（米酒）和飲酒的陶瓷壺（德利）。自江戶時代起，這種酒壺一直由當地窯廠廣泛生產，以根據訂製的標準尺寸提供給釀酒商，以便在酒廠進行裝灌。當地可取得的原材料、釀酒商的收入水準以及品

圖 2-52（右頁上）　〈向天皇上呈妖怪頭顱〉，出自《大江山酒吞童子繪卷》末卷，佚名，1 世紀早期。手卷，紙本墨畫彩色，30.3cm×506.5cm。吉羅德和愛麗絲·迪茨收藏。根據民間傳說的記述，11 世紀時，一隻食人巨妖和一群劫掠成性的同夥襲擊了京都附近的許多村莊，於是天皇派遣了一名武士率領他的五名家臣前去降妖。在這幅凱旋場景中，他們將斬下的妖怪頭顱帶回京都，上呈給天皇。幾個世紀以來，對這一傳說的圖解有許多版本，這幅具有諷刺意味的繪卷把傳說中的武士描繪成了一群老鼠，而妖怪則被畫成了一隻貓。

圖 2-53（右頁下）　〈夜討三：本箅〉，出自《忠臣藏》系列，歌川廣重（1797—1858），約創作於 1840 年。橫版大判錦繪木版畫，25.6cm × 36.6cm。芝加哥藝術博物館所藏，弗雷德里克·W·古金（Frederick W. Gookin）收藏，1939.1336。這幅畫作表現的是日本歷史上最著名的忠義故事。因其領主遭受迫害而被下令切腹自盡，47 名武士於 1703 年的一個雪夜襲擊並殺死了事件的罪魁禍首。事後，參與此次復仇的浪人（失去領主的武士）也被下令切腹自盡。

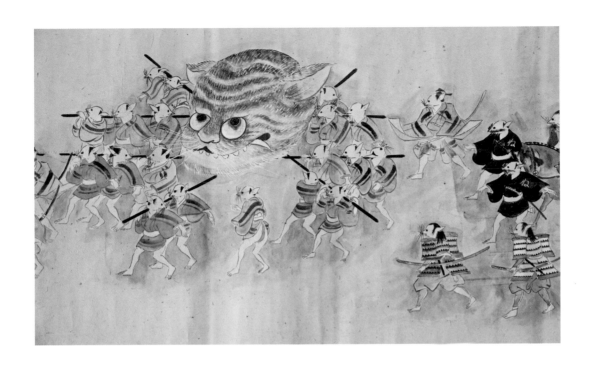

圖 2-54（左）　〈女鬼自畫中復活圖〉，Suzuki Kisei（活躍於 1850—1860 年）。掛卷，絹本墨畫淡色，畫框裝裱，164.5cm×47.5cm。 吉羅德與愛麗絲‧迪茨收藏。日本人認為，死於非命之人如果未能平息內心的傷痛，或無人為其舉行體面的葬禮，其魂魄便會化作幽靈返回世間，為自己伸冤報仇。這幅畫連同其裝裱畫框共同表現了鬼魂彷彿要從畫面中浮出的場景，為 19 世紀興起的幽靈繪的代表作。

圖 2-55（右）　〈雪梅狗子圖〉，長澤蘆雪（1754—1799）。掛卷，絹本墨畫淡色，98.8cm×36cm。 吉羅德與愛麗絲‧迪茨收藏。幼犬在雪中嬉戲是日本藝術常見的題材。

圖 2-56（左頁）　〈遊女江口君縛白象圖〉，鈴木其一（1796—1858）。掛卷，絹本墨畫著色，76.9cm×37cm。吉羅德與愛麗絲‧迪茨收藏。江口君是 12 世紀的一位名妓（遊女），詩僧西行法師游方時很喜歡夜宿她所在妓院。江口君拒絕西行法師的表白後，二人交換了一系列情色詩和帶有宗教色彩的和歌。之後在以這些詩篇為基礎而創作的能劇中，江口君被描寫成了普賢菩薩的化身。對該主題的改編通常都會將這位名妓描寫成騎在象背上的普賢菩薩化身，但在這幅採用了戲謔手法的繪畫中她卻被畫得特別小巧，牽著一頭巨大而溫馴的大象，而手上纖細的繩索竟是用她自己的一綹秀髮製成的。

還是西方國家。為此，他們通常也十分熟知國外複雜的技術。新技術有時能加快生產流程，讓人們有能力建蓋規模更大且結構複雜的房屋，或者至少可以幫助他們改善成品的外觀，提高市場競爭力。如今的日本消費者以鍾愛高端時尚和新技術產品而為人所知；消費者對創意產品的持續需求，推動了這個國家在世界上諸多尖端技術和設計導向型行業中都有所斬獲，其領域包括電子產品、電腦、手機、建築、時尚以及平面設計與工業設計。

圖2-63（上）　〈齋宮女禦徽子像〉，出自《三十六歌仙繪卷》，據傳由藤原信實（1176？—1265？）所作，13世紀。掛卷，紙本著色墨書，27.9cm×51.1cm。華盛頓特區弗瑞爾藝廊所藏，F1950.24。畫中的女詩人身著寬大華麗的十二單和服，這種裝束在平安時代的宮女之間非常流行。她為衣服上代表四季的顏色所圍繞，畫面一側題寫著當時的和歌。這類色彩豐富的服飾可謂當時染織技術的創舉，由染工在私家染坊裡秘密製作，穿著這種衣服的女性常常相互評比，希望別人看到自己身上新穎迷人的色彩。

圖2-62（下）　鍋島武士家紋陣笠。18世紀晚期—19世紀早期。鑲螺鈿漆木，直徑42cm。納爾遜—阿特金斯藝術博物館。威廉·洛克希爾·納爾遜信託基金收購，32-202/23。攝影：傑米森·米勒。上級武士在上戰場和出巡時戴的是精緻的漆面鐵盔（見圖1-38），但待在軍營以及平時的慶典儀式時會與步兵一樣穿戴平頂或圖中這種尖頂的帽子。這是一件設計精良的藝術品，反映出武士階層的時尚意識。[24]

圖 2-64（左） 京都名勝紋付小袖。18 世紀後半期。藍絹地糊防染絲綢金屬絲刺繡，157.5cm×119.4cm。納爾遜—阿特金斯藝術博物館所藏。威廉·洛克希爾·納爾遜信託基金收購，31-142/14。攝影：蒂芬妮·曼特森。18 世紀，京都已經成為頗受歡迎的旅遊勝地，在女性服飾上描繪該地名勝的時尚也應運而生。

圖 2-65（下） 直庵燒 茶具一套，奈良縣香久山，約製於 1940 年。無釉素燒粗陶。急須（側把茶壺），高 7cm，直徑 9.5cm；茶杯五個，高 4.5cm，直徑 7.5cm；湯冷（用於冷卻水的容器；一種帶流嘴的器皿，將水燒開後倒入其中，待冷卻後再分注至茶壺內）。美國私人收藏。日本人於 1835 年首次發明了口感溫潤的玉露，隨後中式煎茶道興起，飲用經過沖泡的綠茶茶湯成為 19 世紀的新風尚。日本陶瓷器的生產也由此開啟了一場影響全球的革命；全國各地的陶工開始大量製作茶具，其中有很多都屬於這種素燒的日本本土風格。

圖 2-66（右） 應為岩村貞夫（1912—1944）所作，櫥櫃，約 1936 年。漆、水晶、螺鈿、金屬，73cm × 63cm × 31cm。堪薩斯大學斯賓塞藝術博物館所藏。海倫·福爾斯曼·斯賓塞藝術採購基金（Helen Foresman Spencer Art Acquisition Fund）收購，2011.0002。這件漆器集中體現了日本人對現代風格和異域風情的鍾愛。藝術家在發揮傳統漆藝和鑲嵌技術的同時，還為這款櫥櫃添增了部分流線型設計以及 1930 年代日本風靡一時的裝飾藝術運動所具備的風格。

第三章
「藝術日本」的早期推手
1830年代─1950年代

　　日本的藝術和手工藝作品最早在 19 世紀被西方人廣泛收藏，同時也對西方各領域的藝術家、工藝家和設計師產生了影響。這是日本藝術及手工藝風靡西方的第一波浪潮。在美國人於 1854 年強行打開日本國門，迫使其接受國際貿易之後，這波浪潮急劇高漲，並持續影響著西方人看待日本設計的態度，直至二戰結束初期。日本藝術品的設計，以其所展現的源於大自然的形象、描繪日常生活的畫面吸引到眾人的注目。搭配抽象、不對稱且充滿動態感的構圖、大膽的色彩調配、精細的工藝和對天然材料的精準掌握，讓它獲得了廣泛的讚譽。這些藝術品催生了美術工藝運動（Arts & Crafts Movement）及新藝術運動（Art Nouveau），激發出更為廣闊的全新美學視角創作，這一源自日本的設計風格在法語中稱為「日本主義」（Japonisme）。許多作家——不論是來自西方的推崇者，或是日本人——在推廣日本及其藝術上都扮演了關鍵的角色。部分作家把關注重點放在亞洲／佛教精神與美學之間的連結脈絡上；另一群作家則強調日本藝術的創新設計風格，它跳脫了過去那些刻板的風格，為現代設計理念提供了新的創意。與此同時，對日本藝術形式在西方的鑑賞情況有所瞭解的日本作家，開始在西方推廣日本藝術，以幫助日本確立自己在國際舞臺上的文化身份。

　　而就在這一關鍵時期，對日本的美學與設計品位擁有發言權的西方人，也通過各種管道學到了新的知識。其中一些人專程前往日本，為日本政府工作，他們的身份包括技術專家、新設大學的教授、冒險家、企業家、外國政府或外貿公司職員。有的

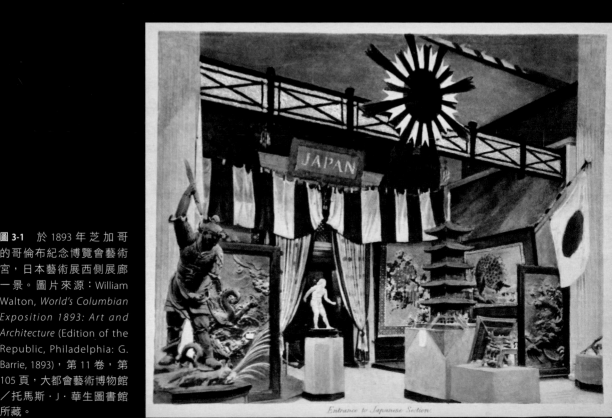

圖 3-1 於 1893 年芝加哥的哥倫布紀念博覽會藝術宮，日本藝術展西側展廊一景。圖片來源：William Walton, *World's Columbian Exposition 1893: Art and Architecture* (Edition of the Republic, Philadelphia: G. Barrie, 1893)，第 11 卷，第 105 頁，大都會藝術博物館／托馬斯·J·華生圖書館所藏。

則單純以遊客身份前往日本，通常只停留幾個月，走訪各地，收集當地的日本藝術作品。他們帶回去的故事、圖片和物品，激起了自己國家同胞的興趣。西方民眾對日本文化的接觸，正是來自於這些流通於各國的日本藝術品。菲利普・法蘭茲・馮・西博德（見 p.124）是首位在這方面產生影響的西方作家及收藏家，他於 1820 年代待過日本，所寫的日本相關作品則追溯到 1830 年代。

西博德回國幾十年之後，由阿禮國爵士（Sir Rutherford Alcock，1809—1897）在日本收集的一批日本藝術品，於 1862 年的倫敦萬國博覽會上公開展出，大大地激發了歐洲人對日本藝術的嚮往。阿禮國自 1859 年開始擔任英國首任駐日領事，後於 1878 年寫過一本關於日本藝術的書，他是 1870 年代至 80 年代初期就這一主題發表著述的少數英國人之一。[1] 還有湯瑪斯・W・卡特勒（1909 年逝）和喬治・阿什當・奧茲利（1838—1925），這兩位建築師也各自發表過關於日本美術與裝飾藝術的精裝限量著作，以具有鑑賞力的收藏家為目標讀者。[2] 在卡特勒的《日本裝飾與設計法則》（1880）一書中，每個章節都有簡短的引言，收錄大量按藝術媒介分類的插圖。他花了約 18 年的時間才完成了全部手稿。作者的初衷是希望對另外一本具有劃時代意義的重要著作《裝飾法則》（The Grammar of Ornament，1856）進行修訂，增加書中關於日本設計的內容。該書的作者歐文・鐘斯（Owen Jones，1809—1874）也是一位英國建築師，是 19 世紀中葉英國設計運動時期最偉大的改革家之一。而奧茲利的《日本裝飾藝術》（1882）一書所涵蓋的資料與卡特勒的著作有很多相同之處，另外增加裝飾藝術類（繪畫、紡織、刺繡、漆器、七寶燒、鑲嵌工藝品、金屬製品、赤陶雕塑及紋章設計），並配有精美的全頁彩色插圖。

圖 3-2 織錦（局部）。據記載，此件作品可能製作於 18 世紀早期的京都，作為和服腰帶使用。圖片來源：George Ashdown Audsley, The Ornamental Arts of Japan (London: Sampson Low, Marston, Searle & Rivington, 1882)，第 1 卷第 3 部分，插圖 XI，大都會藝術博物館／托馬斯・J・華生圖書館所藏。紡織品在所有日本藝術品中是最受早期西方收藏家青睞的類型，他們對其中的設計和複雜的製作工藝十分讚賞。奧茲利書中的這件作品是巴黎收藏家兼藝術商人西格弗里德・賓（見 p.122）眾多收藏品當中的一件。

這兩本書都屬於個人性質的著述，其內容均來自二手資料，並非學術著作，此外這兩本書都配有豐富的插圖。[3]這一時期還有很多同類書籍，而書中所述的那些詳實的細節資訊均來自日本顧問，其中的主要人物有林忠正（1851—1906）和若井兼三郎（1908年逝）。他們當時作為日本政府的藝術品出口企業的工作人員，到巴黎參加 1878 年萬國博覽會，後來則以藝術商人的身份留在巴黎。

在歷屆國際博覽會的展廳裡，由日本政府資助的展示和展售藝廊大受歡迎，參觀者可以在這裡親眼看見各種日本藝術品。而如此盛況始於 1867 年巴黎萬國博覽會，當時由日本薩摩藩的武士領主（而非中央政府）資助了此次的日本展品。在爾後日本參與的一系列展覽會當中，1893 年在芝加哥舉辦的哥倫布紀念博覽會對日本人來說無疑是一道分水嶺，因為這是日本政府第一次獲得許可，在藝術宮——而不是專供工藝美術展使用的展廳——展出日本傑出藝術家的作品，這是其他非西方國家從未獲得過的殊榮。[4]

就在日本參加各大博覽會的同時，日本國內外的企業家也開始在歐美各國的主要城市經營私人貿易公司，銷售日本藝術品和工藝品。隨後，由國內外博物館館長共同組織的日本藝術與工藝作品展，也陸續在歐美各國的著名藝術博物館舉辦。西方主要的藝術博物館，包括倫敦維多利亞與亞伯特博物館、紐約大都會藝術博物館和波士頓美術館，其初始任務其實在於培養公眾對設計的鑑賞力。這些博物館都希望收集能夠作為藝術家和設計師參考範本的藝術作品，於是，因設計新穎奪目而備受推崇的日本藝術，便成為各家博物館的收藏目標。起初，這些博物館展品除了收購獲得的之外，有的則來自私人藏家的租借、捐贈和遺贈。不過到了 1930 年代，作為戰前的文化外交手段，日本政府主辦了三場大規模的海外日本國寶展，分別在波士頓美術館（1936 年，慶祝哈佛大學創校三百週年）、柏林佩加蒙博物館（1939）和舊金山的金門萬國博覽會（1939）展出。[5]這些具重大意義的展覽均是由當時具有影響力的國際文化振興會（KBS）組織的，這是一個由日本外務省資助的半獨立機構。[6]

本章將介紹 28 位人物及其代表作，他們於 1830 年代至 1950 年代年間，將日本的美學和設計理念介紹到了西方世界。許多活躍於 20 世紀早期的作家在戰後初期仍持續有作品問世，因此本章將這些著述也囊括其中。這 28 位人物的生平介紹將根據作家的職業或專業領域進行分類，以求呈現他們是如何受到不同領域專業訓練的影響，造成他們對日本設計中最重要的方面有著各自的理解。而在同一類別中，將按作家出生年代的先後順序逐一介紹。不可否認，如此的呈現方式是主觀的，但希望通過這樣的方式，發掘出那些在他們各自生活的時代中涉及面最廣、影響力最大的作品。28 位中有幾位的名字是大家所熟知的，還有一些可能比較陌生。本章不包括以下三類作家：一是受限於作品的性質，影響範圍較小的作家（如上述僅出版過昂貴的限量版著作的早期作家）；二是沒有成為專家，只在大眾報刊上發表過簡短文章和評論的作家；三是研究範圍狹窄的作家，僅局限於特定的藝術形式或個別藝術家、展覽、

VANTINE'S CURIO ROOM—NEW YORK

私人收藏或館藏圖錄，以及日本政府的官方出版品（國際博覽會上展出的日本藝術品相關）。

本章也不包括未就其本人對日本藝術的熱愛，而發表看法的藝術商人和收藏家，但仍會論及與本章介紹的 28 位作家相關的人物。

對於本章所探討的眾多人物，他們與日本的接觸來自於多元面向，要麼是因為這是其本職工作，要麼是因為他們從事相關職業。其中很多人相互認識，或是讀過對方的著述，也經常通過相互的社交網精進自己的想法。儘管他們共同欣賞的藝術類型十分相似，但所寫的東西卻反映出各自不同的興趣、

日本文化的角度——通常強調其宗教信仰——去解讀日本美學與設計的獨特性，但他們有時還是會用過度輕率的方式，將日本藝術與西方藝術相提並論。儘管如此，他們的熱情、真誠、求知欲與洞見仍值得我們關注，因為這一切都源於他們對當時所能接觸到的日本藝術產生的強烈興趣。

藝術家和
藝術學教授

約翰·拉法奇（John La Farge，美國人，1835—1910）

拉法奇生於紐約，父母為法國人，從小在雙語環境下長大。他是最早將日本的設計與美學介紹到西方的最具影響力的美國藝術家之一。他著書立說，舉辦講座，創作領域涉及繪畫、壁畫和彩繪玻璃，這些作品都受到了日本設計與美學的影響。他對日本藝術的關注大概緣於 1856 年與表哥旅居巴黎的經歷，其表哥與菲力浦·伯蒂（見 p.140）、泰奧多爾·杜雷（見 p.142）是好朋友。在巴黎，他購買了自己的第一件日本藝術品——一本葛飾北齋的木版畫畫冊。1870 年，拉法奇作為首位發表文章探討日本藝術的西方畫家而成名。[7] 在這篇文章中，他結合早期作家的評論，探討了日本藝術的獨特設計風格，著重於四大特徵：體現景深的鳥瞰視角，對漫畫手法的偏愛，構圖上強調非對稱的「隱秘平衡」（occult balance），以及和諧自然的顏色運用。[8] 最重要的是，他發現日本藝術家身為設計師的非凡之處，在於他們能夠將抽象與寫實這兩種對立的美學完美地融合在一起。[9] 拉法奇收藏並閱讀了很多以西方語言撰寫的日本相關書籍，在與朋友——著名作家亨利·亞當斯（Henry Adams，1838—1918）於 1886 年前往日本之前，他讀了愛德華·西爾維斯特·莫爾斯（見 p.125）的《日本住宅與環境》。他們此次日本之行的目的是「尋覓涅槃（表示超脫生死輪迴的佛教用語）」[10]，而實際上，拉法奇是為了某個教堂壁畫的委託來此尋找創作靈感的。他們的嚮導是波士頓最有名的兩位佛教徒，恩尼斯特·費諾羅沙（見 p.134）和收藏家威廉·斯特吉斯·比奇洛醫生（William Sturgis Bigelow，1850—1926，亞當斯夫人的表弟）。在此期間，拉法奇還見到了岡倉天心（見 p.136），為其講

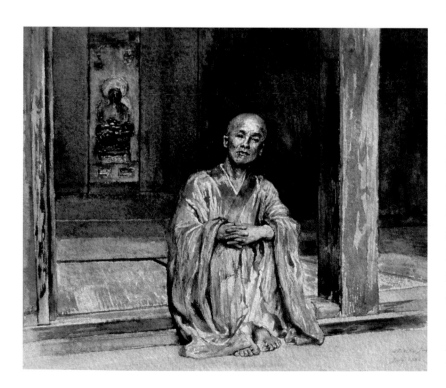

圖 3-4　〈我們的房主：坐在日光家光寺僧房門口的佛教僧人善信肖像〉，約翰·拉法奇（1835—1910），1886 年。石墨、水彩、水粉，22.4cm × 25.1cm。比爾與莉比·克拉克（Bill & Libby Clark）收藏。拉法奇在日本停留期間創作了許多水彩寫生和繪畫作品。

圖 3-5 〈巡視中國圖〉，應為由久保田米僊所作，1894―1895 年。原作，紙本墨畫水彩，24.1cm×33cm。聖路易斯藝術博物館所藏。查爾斯·盧恩霍普特（Charles A. Lowenhaupt）夫婦捐贈，867:2010。久保田米僊生於京都，後移居東京，成為一名通俗畫報記者，並隨軍前往中日甲午戰爭（1894―1895）前線，做了大量關於這場戰爭的插圖報導。受到弗蘭克·布林克利（見 p.132）的推崇。他的速寫畫作（如本圖）成為當時報紙所採用的木版畫的典範。久保田米僊的作品體現出他對自然事物具有極高的描摹能力。

解了中國道家和儒家的宗教哲學。[11]

這趟旅行之後，拉法奇變成了一個對各式日本藝術類型狂熱的收藏家，其收藏包括關於扇面設計的書籍、型紙、織物片段、陶瓷、漆器、木版畫、刀鍔和佛教繪畫。拉法奇一生鍾情於日本藝術，他後來在 1890 年出版的著作《來自日本的藝術家信札》中，對此做了總結與回顧。[12]

亨利·派克·鮑伊（Henry Pike Bowie，美國人，1847―1920）

鮑伊生於馬里蘭州安納波利斯，在舊金山長大，畢業於舊金山當地大學。畢業後開始到歐洲四處遊歷，返回舊金山之後成為一名見習律師。在已故妻子遺產的資助下，他展開一次環球旅行，於 1893 年首次造訪日本，進行了短暫的遊歷。鮑伊對日本一見傾心，於第二年再度造訪，並停留了很長時間。憑藉著與生俱來的謙遜好學特質，他剛到日本就著

手學習日文，接著開始自學日本傳統繪畫，他認為日本藝術是瞭解其文化的鑰匙。[13] 他一開始住在京都，在此遇到了他後來的導師久保田米僊（1852—1906），一位專攻日本傳統繪畫（日本畫）的畫家。鮑伊後來移居東京，遇到了許多當時重要的畫家，並向他們學習，但他最景仰的畫家仍然是久保田米僊。在其代表作《論日本繪畫的原則》[14] 的第一頁，鮑伊寫道：

> 謹以此書紀念偉大的藝術家——平易近人、助人為樂的久保田米僊，及其光輝業績對日本繪畫藝術的影響。

然而，在兩位聲名更加顯赫的學者恩尼斯特・費諾羅沙和岡倉天心對來自東京的日本畫藝術家的極力宣傳下，久保田米僊的名氣漸漸被掩蓋。鮑伊並不認同從未學過繪畫的費諾羅沙的看法，同時反對費諾羅沙關於日本畫家該因應海外市場而調整繪畫風格的主張。鮑伊的著作極具個人色彩，內容精深且簡明扼要，可以看出他對日本繪畫的深切熱愛。該書不僅涉及繪畫簡史，還著重討論繪畫技法，包括筆墨的使用及各種筆法的名稱、繪畫材料、配色方法、關於比例、形態、設計的原則、與季節呼應的寓意表現、常見題材、以捕捉描摹物件神韻為先的美學原則，還有落款的應用。

圖 3-6 〈舞伎圖〉，活躍於江戶時代寬永（1624—1644）至慶安（1648—1652）年間的佚名藝術家。為全套 11 幅作品之一，紙本金地著色（墨、顏料、金箔），75.3cm × 37.4cm。波士頓美術館，登曼・沃爾多・羅斯收藏，17.1091。© 波士頓美術館，2013。

登曼・沃爾多・羅斯（Denman Waldo Ross，美國人，1853—1935）

羅斯出生於俄亥俄州辛辛那提，八歲時舉家移居波士頓。通過家族人脈，結識了一些波士頓的知識分子和社會精英。1875 年取得大學本科學位後，進入哈佛大學攻讀政治經濟學博士學位。

羅斯從小就表現出了對繪畫的興趣，但直到畢業後才轉向這一領域。他從 1889 年左右開始，長期擔任哈佛大學設計與藝術理論專業的教授，蘭登・華爾納（見 p.144）後來也加入了他任教的學院。羅斯遵循家族傳統，從 1895 年開始擔任波士頓美術館的理事，收集了大量來自世界各地不同類別的藝術品，其中包含來自日本

的藏品，他將其捐贈給了波士頓美術館。他對日本的興趣源自很多方面，其中包括藝術史家詹姆斯‧傑克遜‧賈夫斯（見 p.139）和一些他所熟識的著名收藏家，如查理斯‧蘭‧弗瑞爾（Charles Lang Freer，1854—1919）和伊莎貝拉‧史都華‧嘉納（Isabella Stewart Gardner，1840—1924）所寫的書籍或文章。與從未到過日本的賈夫斯不同，羅斯曾分別於 1908、1910 和 1912 年三度前往日本。他與另外兩位美國人亞瑟‧衛斯理‧道（見 p.121）和恩尼斯特‧費諾羅沙（見 p.134）一道發展出一套關於設計教育與理論的觀點，並在《圖解純設計理論：和諧、平衡、節奏》（1907）這部頗具影響力的著作中對其做了闡述，以有志的藝術家為目標讀者。[15] 該書的討論重點在於設計原則，而非設計史。在結論部分，羅斯認為研究設計「對於培養我們的藝術生活和藝術創造力」都至關重要。「這種感悟能力能幫助我們在生活中發現秩序和美，生活也會因此變得更加幸福而美好。」[16] 他認為日本藝術中所蘊含的設計理念可以作為參考，因此在書中探討了日本人在構圖上對於非對稱平衡（「隱秘平衡」，與拉法奇所使用的術語相同）的重視，此外他還評價了日本人追求完美技藝的天性。[17] 他常常就此提醒自己的學生，留心於技術是如何依賴創作者對材料的理解。

亞瑟‧衛斯理‧道（Arthur Wesley Dow，美國人，1857—1922）

衛斯理‧道出身於鄰近波士頓的伊普斯威奇，是當時最重要的藝術教育家。1884 年至 1889 年在巴黎學習藝術期間，他對歌川廣重和葛飾北齋的風景版畫產生了興趣。受到這兩位藝術家的啟發，他於 1890 年代初開始嘗試木版畫創作，成為第一位學成木版畫刷版技術的美國藝術家。1895 年，他的版畫作品首次在波士頓美術館展出。其作品清晰、平面化的圖案與構圖流露出明顯的日本元素，在藝術評論家定吉‧哈特曼（見 p.142）1902 年的一本關於美國藝術的著作中對此有所闡

圖 3-7 〈柿枝棲鳥圖〉，據傳由亞瑟‧衛斯理‧道所作，20 世紀早期。型紙、楮紙剪紙，22.86cm×27.3cm。堪薩斯大學斯賓塞藝術博物館所藏。露西‧肖‧舒爾茨基金（Lucy Shaw Schultz Fund）收購，2002.0003。這幅型紙作品的日式風格鮮明，由不對稱構圖、對自然界細緻入微的近景特寫，以及清晰、平面化的濃淡圖案構成。該作品曾由亞瑟‧衛斯理‧道個人收藏，起初被認為出自日本藝術家之手，但最近有學者推斷它是亞瑟‧衛斯理‧道本人的作品。

述。衛斯理・道發現日本型紙可能有助於改善他和自己學生作品中的構圖與技法，因而也對此十分著迷。他在波士頓獲得一個研究型紙的機會，這批數量極大的型紙收藏由威廉・斯特吉斯・比奇洛於 1880 年代從西方各國收集而來。這些收藏一開始存放於波士頓美術館，後來直接捐予該館。[18] 1910 年，蘭登・華爾納為比奇洛收藏的型紙作品舉辦了一場展覽。衛斯理・道晚年也收藏了一些型紙作品。[19] 他與波士頓美術館的緣分始於 1891 年，他與時任館長的恩尼斯特・費諾羅沙（見 p.134）相遇，並從 1893 年開始，連續多年擔任費諾羅沙的助理。衛斯理・道還透過費諾羅沙結識了登曼・沃爾多・羅斯（見 p.120）。1899 年到 1901 年期間，他長待於芝加哥，講授他的設計理論，同時在藝術刊物上發表文章，並在芝加哥藝術博物館展出自己的版畫，對年輕的法蘭克・洛伊・萊特（見 p.130）產生影響。[20]1895 年他移居紐約，以教授藝術為業。儘管衛斯理・道十分熱愛日本藝術，卻只去過一次日本——1903 年於環球旅行途中在日本停留了三個月。作為一名教育家，衛斯理・道時常鼓勵自己的學生們在藝術創作中採用日本設計的原則。他於 1893 年首次撰文討論這一課題，闡述他為什麼認為日本藝術可以為美國藝術家提供一種重要的參考。[21] 文章開篇時寫道：「日本藝術所表達的是一個民族對美的摯愛之情。」並在結尾指出：「每一位日本藝術家都是設計師。」衛斯理・道還告誡人們：「美國藝術家正處在為滿足寫實主義的要求而犧牲構圖的危險境地，因此需要這些作品來激發他們的創造力，這些無與倫比的作品正是出自那些東方天才藝術家之手。」[22] 他認為好的藝術家應當從線條、顏色（「不局限於科學法則」）和濃淡三個方面學習日本藝術。他論述濃淡「並非明與暗，而是一種永恆的藝術準則。日本人正是遵循這一準則，在構圖中大膽地與精準的美感融合在一起。」[23] 如前文第 44—45 頁關於「濃淡」一詞的討論所述，這一術語大約早在 1880 年代即由費諾羅沙提出。[24] 衛斯理・道對於這一設計原理的思考，很大程度上是基於他本人對日本型紙的研究。

藝術商人

西格弗里德・賓（Siegfried Bing，德國人，後歸化法國籍，1838—1905）

西格弗里德・賓是一位富有的巴黎藝術商，也是當時藝術圈中致力於推廣普及日本主義的領導人物。他的畫廊名為「新藝術之家」，成立於 1870 年代中期，「新藝術運動」即由此得名。[25] 他個人收藏了大量日本浮世繪版畫和工藝品，包括紡織品和陶瓷器。這些收藏在他去世後全部售出（紡織品由大都會博物館於 1896 年收購）。西格弗里德・賓最傑出的貢獻在於他不遺餘力地推廣日本藝術，他為此創辦了雜誌《藝術日本》（*Le Japon Artistique*，1888 年至 1891 年間共出版了 36 期，有法、德、英三種語言的版本）並擔任主編，這是當時最受歡迎的藝術月刊。他希望通過這本雜誌，讓歐洲和美國的藝術品收藏愛好者瞭解日本的藝術、美學與文化，尤其是日本藝術的美感和創造力，同時為西方設計師提供

圖 3-8　葵葉紋型紙。19 世紀。楮紙、絲線。聖路易斯藝術博物館所藏。V・W・馮・哈根（V. W. von Hagen）捐贈，236:1931。

創作靈感。他持續地從他的大量收藏中挑選日本藝術品刊載在雜誌上，並親自撰寫一些文章。同時也廣泛尋覓作者和主題，討論日本文學和戲劇藝術的構成，目的在於吸引更多讀者，並期待在更大的文化背景下理解日本藝術。當時許多親日的歐洲名人都為這本刊物寫過文章，如英國藝術商馬庫斯・休伊什（見 p.123）、菲力浦・伯蒂（見 p.140）、泰奧多爾・杜雷（見 p.142）、路易・貢斯（見 p.142）和威廉・安德森醫生（William Anderson，1842—1900）。安德森是一位在收藏日本版畫和繪畫作品方面舉足輕重的英國收藏家，這一身份也提升了雜誌的權威性。西格弗里德・賓還委託休伊什將雜誌文章譯為英文。所有文章都十分強調日本工藝品的精緻之美，尤其是用各種材料創作的小型工藝品，如木、金屬、雕版、漆。還有一種雜誌文章所沒有提及的，是用於紡織物圖案設計的型紙，也很具代表性，促成人們對這類創作材料的欣賞和收藏興趣。[26]

No. I.—A Master of the Old School. *After Hokusai.*

圖 3-9　〈傳統派大師〉，摹葛飾北齋。圖片來源：Marcus Bourne Huish, Japan and Its Art, London: B. T. Batsford, third edition, 1912, 前言第 v 頁。儘管馬庫斯・休伊什的《日本與日本藝術》一書與西格弗里德・賓的《藝術日本》一樣，主要探討的是藝術家及不同門類的藝術作品，但其中也不乏饒有趣味的素描作品，此即一例，臨摹自最受歡迎的日本藝術家葛飾北齋的作品。

馬庫斯・休伊什（Marcus Huish，英國人，1843—1921）

休伊什曾在劍橋大學三一學院攻讀律師學位，後來成為一名藝術商兼水彩畫家、出版人及作家。他還擔任過倫敦美術協會的會長，這是一家很有名望的機構，業務涉及繪畫作品複製、組織藝術展覽和出版資助。[27]休伊什本人也收藏日本藝術品（並在《藝術日本》雜誌上發表過關於收藏的文章）。雖然他從未去過日本，但他在日本藝術及文化方面有著廣博的知識，編輯並撰寫過許多重要著述。他參與編輯的項目包括：《藝術雜誌》（他在該刊物上發表的日本藝術相關文章，後集結成冊出版）、西格弗里德・賓出版的《藝術日本》英文版、《日本協會會刊》（該協會於 1891 年由休伊什協助創立並擔任主席），以及大隈重信的《開國五十年史》（1909）英文版。其著作《日本與日本藝術》初版於 1889 年發行，讀者鎖定為「業餘愛好者而非專業研究者」[28]，可說是總結了當時人們對日本藝術

和文化所持的普遍看法。在第三版增訂版（1912）中，休伊什在一開始用了 184 頁的篇幅，專門從不同角度探討日本文化，以協助讀者理解藝術作品所表現的主題以及藝術家的創作動機。他在序言中寫道，本書的目的首先是提供「一個關於日本的具體概念，透過藝術作品中呈現的日本歷史、宗教、人民及其生活方式和神話傳說。其次是（作為）一篇探討日本藝術的論文，尤其是關於那些被我們稱為『工業』的」[29]。休伊什的論述與同時代其他作家的觀點有不少共同之處，例如自然的詩意如何能感染到各個階層。其著作的章節涵蓋繪畫、版畫、木雕與象牙雕刻、漆器、金屬製品、陶瓷器、刺繡與紡織（包括他個人收藏的兩件型紙）。他指

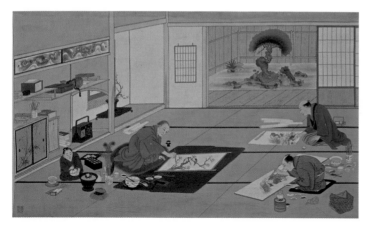

圖 3-10　《琴棋書畫》系列之〈繪師工房〉，川原慶賀（1786─約 1860）。掛卷，絹本著色，52.4cm × 88.2cm。萊頓國立民族學博物館，西博德收藏，No. 1-1039。川原慶賀是一名經官方許可為居住在長崎的荷蘭人工作的畫家，西博德請他繪製了不少反映日本人日常生活和習俗的作品。這幅畫描繪的是繪師工房，一間與庭園相鄰的精巧日式房屋。位於畫面中央的是教授繪畫的師傅，正在為一幅鋪在紅色布墊（用於保護下方的榻榻米）上的畫作收尾，身邊擺滿了毛筆、墨以及各種繪畫工具；對面則是他的兩名徒弟，他們筆下的畫也即將完成了。

出，最後一部分是第三版增補的新章節之一，因為他特別希望能夠突出與他同時期、具有重要意義的工藝藝術形式。

科學家和醫生

菲利普・法蘭茲・馮・西博德（Phillip Franz von Siebold，德國人，1796─1866）

西博德是一名醫生，1823 年至 1829 年期間，作為荷蘭東印度公司的醫師在日本工作，因涉嫌參與俄國組織的間諜活動而被革職。他是個條理清晰、勤奮好學的觀察家。在日本期間，西博德為了加深對日本人民的瞭解，收集了一系列植物標本和超過 5000件的日本藏品，包括各類居家用品、工藝品、工具、浮世繪版畫（其中有很多葛飾北齋的畫冊和單張作品）和繪畫作品。[30]1830

年代初，西博德將自己在萊頓的住宅開放給大眾，讓人們前來參觀他的收藏。這些藏品後來成了該市新成立的民族學博物館的鎮館之寶。該博物館即今日的荷蘭國立民族學博物館（Museum Volkenkunde），為歐洲第一所此類型的機構。西博德後來得到豁免並獲准重返日本，分別於 1859年和 1861 年兩度前往當地，並作為幕府顧問，協助將西方科學引進日本。西博德的收藏赫赫有名。法國藝術評論家路易・貢斯（見 p.142）在《日本藝術》（1883）一書中記錄了他參觀西博德收藏的大量繪畫作品時的情形[31]，而其他早期研究日本藝術的著名法國作家，也曾專程前往萊頓瞻仰他的收藏品。西博德孜孜不倦的努力，加深了西方人對日本人民和文化的理解，歐洲人因此將他視為西方世界的日本研究之父。儘管他並未就美學和設計這一課題發表過任何見解，但他無疑是

一名對日本工藝和建築十分癡迷的追隨者。他留給後人的遺產，除了數量可觀的收藏之外，還包括大量出版品，其中最重要的是一套以德語撰寫的巨著──《日本》。該作為私人出版，從 1832年開始接受讀者訂閱，並在數十年間多次再版，而第一次的增訂完全版由他的兒子們於 1897 年編輯出版。[32]這套著作被認為是從內部對日本風土人情的紀實報導，詳述日本宗教傳統、藝術、歷史、農業、工業、科學和自然環境，是本書的特點。不過西博德對英語國家的影響十分有限，與他相關的出版品僅有一本 1841 年在英國匿名編撰的《十九世紀的日本風俗與生活方式》（*Manners and Customs of the Japanese, in the Nineteenth Century*），其中大量內容出自西博德的著作。

愛德華·西爾維斯特·莫爾斯（Edward Sylvester Morse，美國人，1838—1925）

莫爾斯畢業於哈佛大學，是一名傑出的動物學家，曾潛心研究一種腕足動物門的海洋貝類。他當時得知這種貝類棲息於日本周邊海域後，於1877年前往當地。這一偶然的契機讓他從此迷上了日本文化。莫爾斯對東京附近的貝塚進行了一次前所未有的考古發掘，因此被新設立的東京帝國大學聘任，接下來近三年的時間都在該校教授動物學。1880年至1914年間，莫爾斯在位於賽勒姆的皮保德考古學與民族學博物館擔任館長。其間，他分別於1881年和1882年短暫到訪日本，為該館收集了大量居家用品和工藝品。在他最後一次日本行中，他為自己的朋友——首次前往日本的收藏家威廉·斯特吉斯·比奇洛擔任嚮導。他也曾為恩尼斯特·費諾羅沙（見p.134）和帕西瓦爾·羅威爾（見p.126）提供建議。莫爾斯科學理性的思維方式，造就了他對日本藝術的欣賞。他成了一名狂熱而有條不紊的收藏家，收集各式各樣的日本工藝品和居家用品，其中包括他於1889年賣給波士頓美術館的一系列陶瓷器。翌年，他即被任命為該館陶器部門的負責人。莫爾斯認為這件事有一定程度上應歸功於登曼·沃爾多·羅斯（見p.120），正是羅斯以美術館理事的身份說

圖 3-11 墨壺。19世紀。木、鐵、絲繩、象牙，長26cm、高10cm。私人收藏，日本。在《日本住宅與環境》一書中，莫爾斯不僅探討了日式建築的外觀及建築手法，還談到了木匠所使用的工具。他認為，與西方同業相比，日本木匠更加優秀，因為他們在技藝、耐心和創造力方面都更勝一籌。他指出日本木匠自己手工雕鑿的墨壺（墨斗，又稱線墨。一種帶有線軸的工具，空腔部分裝有吸滿墨汁的棉線）具有重要作用，他在書中添加了用墨壺畫出的精細線條的插圖，並認為這些線條比西方的木匠所使用的粉筆線精確許多。

圖 3-12　西芳寺（苔寺）下段庭園，京都嵐山。1339 年由禪僧夢窗疏石（1275—1351）修復。
©sdstockphoto/istockphoto.com。這座禪寺庭園被公認為日本苔園的典範，園中彌漫著一種被稱為
「幽玄」的神秘佛教氣息。為池泉迴遊式庭園，以想像中的阿彌陀佛（淨土宗佛教信仰中的主佛）
的西方極樂淨土為原型設計。

服了波士頓美術館。他說：「這些藏品（5000 件）是我見過的最好的，它們闡明了一切藝術活動的核心原則——僅僅創造出新的樣式是不夠的，每一種樣式都必須根據想像力所激發的理想狀態不斷改進，並日臻完善。」[33] 莫爾斯的著作包括《日本住宅與環境》（1885）、《莫爾斯日本陶器收藏圖錄》（1900）[34] 和《日本隨記》（1917）[35]，其中《日本住宅與環境》是向威廉·斯特吉斯·比奇洛致敬的作品；《日本隨記》則是由旅日期間詳細記錄的日記彙編而成。莫爾斯雖然是一名科學家，但從以上著作中可以看出，他始終相信日本人的生活方式和

職業道德培養出日本文化的美學素養。例如，他曾參加過一場在東京上野公園舉辦的工藝展，在描述那些展品時，字裡行間無不流露著他對日本人在設計和材料運用方面的敬畏。他寫道：「其優雅、完美而純粹的設計簡直無以言表。這些展品以及他們創作的其他精美作品，表現了日本人對大自然的熱愛，他們擅長將簡潔的紋樣運用到裝飾藝術中。看過這些之後你會覺得，日本人大概是世界上最熱愛大自然的民族，同時也是世界上最了不起的藝術家。」[36]

帕西瓦爾·羅威爾（Percival Lowell，美國人，1855—1916）

羅威爾出身於波士頓一個顯赫的家族，他最為人們所熟知的身份是天文學家和數學家，在亞利桑那州弗拉格斯塔夫建立了一座羅威爾天文臺。但在從事這一職業之前，他曾十分鍾情於日本，於 1883 年和 1893 年兩度前往日本進行長期訪問，常與他的表哥威廉·斯特吉斯·比奇洛一同遊歷。他也曾得到愛德華·西爾維斯特·莫爾斯（見 p.125）的提點。羅威爾是一名勇敢的冒險家和天才的語言學家，在很短的時間內就具備了相當的日語能力，被認為是

第一位以設身處地的立場，嘗試對日本人和日本文化進行解讀的美國人。他的代表作有《神秘日本：諸神之道》（1895）[37] 和《遠東之魂》（1888）[38]。後者是一部篇幅不長卻極富洞見的著作，探討了亞洲和日本的宗教傳統何以塑造出能夠激發想像力和藝術美感的心靈世界。他在書中評論道：

藝術感受能力對他來說就是一種自然的本能，讓他有能力去繼承先前無數代人傳承至今的技藝。從指尖到腳趾尖他都能活動自如，其靈活度令人咋舌，真是個徹頭徹尾的藝術家。不過，與身體的靈巧相比，更令人讚歎的是他的心靈境界，因為這才是通向完美的藝術之境。他對美的感受如此敏銳，這與他質樸的宇宙觀可謂一脈相承，因為他雖與科學毫無瓜葛，卻和藝術結下了不解之緣。[39]

在該書的其他章節中，羅威爾論及日本人對自然的熱愛，他說：

這種對自然的熱愛完全與社會地位無關。所有階層都能感受到這種力量，並自由地沉浸其中。不論貧富，不論貴賤，所有人都在想方設法滿足他們享受自然風光的詩意本性。對於賞花，尤其是樹上開放的花朵，或者大株植物綻放的花，比如蓮花和鳶尾花，日本人的欣賞方式簡直讓人大開眼界，他們對花的喜愛正與花朵本身的美相得益彰。[40]

羅威爾還探討了日本繪畫中的詩意特質，並富於洞見地指出，藝術家最理想的靈感源泉就是大自然，而非源自於人。這些觀點後來在研究日本美學與設計的作家間獲得廣泛認同，其中包括拉夫卡迪奧·赫恩（見 p.133），以及受亞洲精神啟發的意象派詩人，如羅威爾的妹妹艾米·羅威爾（Amy Lowell，1874—1925）和埃茲拉·龐德（Ezra Pound，1885—1972）。

工業設計師與建築師

克里斯多福·德萊賽（Christopher Dresser，蘇格蘭人，1834—1904）

德萊賽開創了工業設計這一領域，以機械製造的方式生產設計精良的實用產品，用以滿足大量的需求。他同時是一名植物學家、多產的作家、講師，和資深的日本工藝品及居家用品收藏家。德萊賽曾在倫敦政府設計學校（譯注：皇家藝術學院前身，創立於1837年）攻讀設計，該學院旨在透過藝術與科學並重的教學方式引領設計領域的改革。在校期間，他同時研究植物學並發表了相關著述。當時的課程還包括日本設計研究，教學所用的收藏品來自隸屬於該校的藝術機構——南肯辛頓博物館（現為維多利亞與亞伯特博物館）。[41] 他的授課導師之中有前述提到的建築師歐文·鐘斯，其著作《裝飾法則》中有一幅植物插圖即由德萊賽所繪。畢業後，德萊賽從事教學和寫作工作，研究適用於裝飾各類「藝術與製造」產業的植物學科，其中特別提到日本藝術。[42] 他參加了多場在歐洲和美國舉辦的國際博覽會，並就此發表過一些文章。1862年他在倫敦萬國博覽會上目睹了阿禮國爵士的收藏，從此燃起對日本的興趣。1876 年費城百年紀念博覽會結束後，德萊賽前往日本進行了一次長達三個多月的訪問。其間，他將幾件英國工藝美術作品贈與東京帝國博物館（現為東京國立博物館），同時就如何進一步拓展日本工藝的國際市場提供了建議，並為自己的個人收藏和蒂芙尼公司（Tiffany Co.）收集到了一批日本藝術品。蒂芙尼公司的收藏為人所知，甚至可能對約翰·拉法奇（見 p.118）、愛德華·西爾維斯特·莫爾斯（見 p.125）和恩尼斯特·費諾羅沙（見 p.134）都產生過影響。靠著德萊賽與之前到訪過倫敦的日本官員之間的交情，他獲准在日本廣泛遊歷，還獲得參觀帝國藝術藏品的特許，這些收藏平常不對一般遊客開放。結束本次日本之行後，

圖3-13　仿荷蘭釉陶京燒菊花紋廣口清酒壺，1840—1860。白地青花土器，高7.6cm，直徑10.5cm。倫敦維多利亞與亞伯特博物館所藏，603&LID-1877。1877年購自隆多斯公司（Londos & Co.），而該公司可能是從克里斯多福・德萊賽手中購買了這件酒壺，1877年初德萊賽恰好身在日本。

他出版了《日本的建築、藝術及工藝製造》（1882），這本旅行札記條分縷析地闡述了作者對日本建築和工藝產業的看法。[43] 他對日本工藝家的職業道德讚歎不已，並在前言中特別提及日本「民族的傳統裝飾風格」，說明本作「試圖解釋建築如何受到氣候與宗教影響，以本地材料為主要原料的飾物和這些材質本身，都與宗教教誨有著歷史淵源」[44]。對於建築及美學與特定文化的宗教價值觀之間的關係，他的理解深刻而複雜，在當時可謂獨樹一幟。德萊賽不光讚美雄偉的紀念碑，也十分欣賞事物的精微之美，如釘飾（釘隱し）和門片鉸鍊（蝶番）這類金屬製品，他認為這「可以為藝術學生提供學習的素材和範本，足夠學上好幾個星期。」[45] 日本之行結束後，德萊賽透過舉辦展覽、講座以及發表論著的方式加強推廣日本藝術。他驚訝地發現，這對他的幫助比他在學校學到的東西給他的幫助還要大。[46] 在德萊賽的職業生涯中，他以顧問的身份為一些專業化的小型製造企業，設計了不少陶瓷器、傢俱、紡織品、壁紙、地毯、玻璃製品、鐵製和銀製品。他受到日本工藝家的方法和設計美感影響，作品十分重視設計與素材相配的原則，在其中加入了標準化零件，以抽象、簡潔的自然紋樣或精巧的幾何圖案為主要特點。在出訪日本之前以及回國之後，德萊賽持續和一些將日本工藝品進口到倫敦的公司密切往來。

喬賽亞・康德（Josiah Conder，英國人，1852—1920）

康德於倫敦大學主修建築。1877年，年僅24歲、尚未親自設計過任何建築的康德，即在新設立的東京帝國工科大學（現併入東京大學）獲得了首席建築學教授的職位。[47] 他在該校培養了第一批接受西式訓練的日本建築師。1884年辭去教職前後，他還在日本設計了一大批著名的公共及私人建築，其中有不少一直留存至今。在日本期間，康德與弗蘭克・布林克利（見 p.132）成了朋友，後者也是因為就職於一家日本機構而來到日本。與布林克利一樣，康德後來一直在日本生活，還娶了一位日本妻子。他在日本多次舉辦講座，並發表了許多受國外讀者廣泛閱讀的論著，努力將他對日本文化的瞭解傳遞給西方大眾。[48] 康德與布林克利的另一個共同點，是他同樣跟隨著名藝術家河鍋曉齋（1831—1889）學習日本繪畫，康德還為其寫過一本書，並收藏了河鍋曉齋的繪畫作品。不過，對日本設計的鑑賞更具歷史意義的，則是他所寫的關於插花和庭園的著作，其中《日本花卉與插花藝術》一書於1891年由一家日本出版社出版。[49] 他在該書

的第一部分介紹了日本人一年四季所鍾愛的各種花卉，開篇這樣寫道：

在日本，花的魅力無處不在，但它並不只讓人聯想到田園風光，還與民族習俗、藝術息息相關。日本人的藝術氣質，淋漓盡致地體現在他們對自然之美那種簡潔而樸素的詮釋方式之中。[50]

後續的章節則探討了作為藝術形式的插花，每章開頭都附有一幅各個月份的花卉插圖；接著介紹插花的歷史和理論，論述插花設計的分類及命名的哲學基礎；最後極為詳盡地考察了插花藝術各個方面的細節。康德強調修習

花道是一種自我修養的形式，他認為：「宗教精神、克己、柔和、忘卻煩惱這些修養，或許可以從時常修習插花藝術中獲得。」[51]他關於庭園設計的兩冊套書著作題為《日本庭園》和《日本庭園補編》（1893），第一冊以平版印刷圖片為主要特色，第二冊則以珂羅版照片為特色，拍攝者為攝影師小川一真（1860—1929）。這是英語界關於該主題的第一套權威著作。康德在該書前言的第一頁表示他要盡力向讀者展示「在這些東方作品奇異而陌生的外表下，潛藏著普世認同的藝術真諦」。因此，雖然他花了簡短的篇幅探

圖 3-14　東京六義園。攝影：派翠西亞·J·格拉罕，2006年 5 月。這幀照片的取景與康德《日本庭園補編》中一幀由小川一真拍攝的珂羅版黑白照片相同，題為「駒込的庭園」。康德敘述這番湖景「因其靜謐深沉之美而引人入勝」。湖心的岩石「被佈置成拱門的造型，類比日本沿海各地常見的礁岩造型」。[52]這座漂亮的迴游式庭園始建於 17 世紀晚期，由一位有權勢之武士建造。現在已作為公園開放。

討歷史上的庭園及其變化，但該書強調的是西方讀者能夠理解和適應的形式主義的藝術「規則和理論」，諸如對庭園的比例、規模、節奏、各構成元素間的關係等規則的描述。[53] 在康德追尋普世藝術真理以及藝術鑑賞與道德的聯繫這一過程中，他的觀點與同時代的其他藝術改革家不謀而合，如登曼・沃爾多・羅斯（見 p.120）和恩尼斯特・費諾羅沙（見 p.134）等。

法蘭克・洛伊・萊特（Frank Lloyd Wright，美國人，1867 — 1959）

萊特是 20 世紀最受矚目的美國建築師，因其對日本藝術和建築的關注而為人們所熟知。萊特於 1887 年從威斯康辛大學工程學院畢業後來到芝加哥，成為一名實習建築師，並很快地透過恩師路易士・沙利文（Louis Sullivan）接觸到了日本藝術和設計。沙利文收藏了很多關於這一領域的著作和日本藝術品，其中想必包含愛德華・西爾維斯特・莫爾斯（見 p.125）的《日本住宅與環境》。在 1893 年舉辦的哥倫布紀念博覽會中，會上展出的各類日本藝術品和日本建築設計，讓萊特對日本設計的興趣更加濃厚。他對日本版畫的興趣同樣始於 1890 年

代，在此次芝加哥博覽會上，他聆聽了恩尼斯特・費諾羅沙（見 p.134）的講座，並接觸到亞瑟・衛斯理・道（見 p.121）的作品。衛斯理・道當時在芝加哥講學，並為芝加哥當地多本藝術刊物撰稿，他還在芝加哥藝術博物館舉辦了一場展覽，展示他近十年內受日本風格影響所創作的版畫作品。[54] 萊特於 1905 年首度造訪日本，其間他購買了自己的第一幅日本版畫，翌年在芝加哥藝術博物館策劃了首場歌川廣重版畫作品展。[55] 他對日本版畫的喜愛近乎癡迷，於是在 1912 年就這一題材出版了一本著作。[56] 雖然他否認自己受到日本藝術的直接影響，並堅稱大自然才是他創作靈感的源泉，但他在自傳中也提到，日本人的精神傳統深深地吸引著自己，這種吸引一部分來自他訪日期間的觀察，一部分則是受到了岡倉天心（見 p.136）作品的影響，萊特有時也會在著書中引用岡倉書中的段落。[57]1915 年，萊特成了美國最重要的日本木版畫收藏家和藝術商，此時，他的收藏已有數千件。其中有不少被他賣給了自己的客戶做居家裝飾之用，據說，他出售藏品所賺到的錢，比他幫客戶設計房子所獲得的收入還要多。然而萊特作為一名藝術商的身份卻常被人們忽視（他的自傳中只提到販賣版畫的事）。直到 1980 年，時任大都會藝術博物館

日本藝術分館館長的茱莉婭・米奇（Julia Meech），決定對該館數量龐大的日本版畫收藏品的採購來源進行一次調查。在這些版畫的收購人名單中，萊特的名字赫然在列。萊特還收集了大量其他類型的亞洲藝術品，如日本屏風、佛教繪畫、紡織品及亞洲陶瓷器、地毯和雕塑（主要來自中國），但真正讓他眼前一亮的還是這些版畫作品。吸引萊特的正是其中的抽象設計風格和（對他來說）隱約可見的靈性，他認為這些作品體現了自己所信仰的價值觀——「民主、靈性、純粹、與自然和諧共存」[58]。

布魯諾・陶特（Bruno Taut，德國人，1880—1938）

陶特是一位現代主義建築師，1933 年由納粹德國逃往日本。他對日本傳統建築有很深的認同，這與他對現代主義建築風格的偏愛不謀而合。現代主義建築的特點是強調實用性，將基材裸露在外，並剔除多餘的裝飾。陶特在東京帝國大學講授建築學期間，很可能就已經受到了日本政府文化單位的關注，原因是他先後於 1936 年和 1937 年發表了兩部極具影響力的建築學著作，而出版方正是一家與國際文化振興會關係密切的日本商業出版社。[59] 在陶

烏鴉爭食雀爭窠
獨立池邊
雨雪夕
一陽齋

廣重筆

圖 3-15　〈雪中椿雀圖〉，歌川廣重（1797—1858），約 1837年。彩色雕刻木版畫，38.7cm × 17cm。芝加哥藝術博物館，克拉倫斯·白金漢收藏（Clarence Buckingham Collection），1925.3637。歌川廣重是萊特最欣賞的日本藝術家，儘管今天他的風景畫最為人所熟知，但萊特尤其青睞他的花鳥畫。萊特曾向自己的建築設計委託人推薦歌川廣重的作品，將其運用到家居裝飾當中。這幅作品是克拉倫斯·白金漢於 1911 年從萊特手中購買的多件版畫作品之一。

特的講座和著作中，他經常稱讚日本本土的建築對世界遺產有卓越的貢獻，並給予其中兩座建築——桂離宮（見 p.12—15）和伊勢神宮（見圖 2-5）至高的讚譽，而從此被譽為體現現代主義建築理念的樸素建築風格之傑作。伊勢神宮曾是聲名顯赫的皇室神社，與日本天皇關係密切，因此對於陶特的溢美之詞，國際文化振興會一定是持贊成態度的。在陶特之前，日本的現代主義建築師就已經開始研究桂離宮，以期為現代建築學找到在地來源，也正是他們讓陶特認識了桂離宮。陶特是首位用英文討論上述建築的作家，但直到最近才被評價為最早認識到這些建築之偉大的人。[60] 他認為桂離宮是日本建築的縮影，

也是現代主義勝利的象徵，它與坐落在日光的那些如幕府將軍陵墓的神社大不相同，對於後者，陶特非常反感。

記者

弗蘭克・布林克利（Frank [Captain Francis] Brinkley，愛爾蘭人，1841—1912）

布林克利曾就讀於都柏林三一學院，修習數學和古典文學，之後進入皇家軍事學校，由該校派往遠東地區。他於 1867 年抵達日本，原本只打算作短期停留，卻從此留了下來。[61] 布林克利對日本藝術的濃厚興趣，讓他

跟同樣僑居日本的喬賽亞・康德（見 p.128）成了朋友。憑藉自己的語言天賦，他到日本不久後便辭去軍中職務，成為日本政府的顧問和講師，並娶了出身武士家族的日本妻子。1881 年，布林克利掌管了《日本郵報》（《日本時報》的前身）並擔任主編。他關於日本的著述數量眾多且題材廣泛，其中包括他主編的一本權威性日語辭典、為倫敦《泰晤士報》撰寫關於中日甲午戰爭和日俄戰爭的戰爭報告，以及應波士頓出版商喬賽亞・米利特（Josiah Millet）之邀編寫的一系列叢書，第一套題為《日本人談日本》（*Japan: Described and Illustrated by the Japanese*, 1897—1898；分為標準版、精裝版和特級版，共 10—12 卷）。為本書供稿的作者大多是來自日本的權威專家，包括岡倉天心（見 p.136）。布林克利親自將這些文章翻譯成英文。該套叢書最大的亮點，是收錄了超過 200 幅手工著色的蛋白相紙照片和單色珂羅版花卉照片，這些穿插在各卷當中的圖片均由小川一真拍攝，喬賽亞・康德關於庭園設計的著作中也使用了他拍攝的照片。米利特出版的布林克利的另一套八冊作品《日本的歷史、藝術與文學》（*Japan: Its History, Arts, and Literature*，1901），聚焦於日本的陶瓷器，酷愛收藏的布林克利被認為是該領域的世界級專家。

圖 3-16　桂離宮書院主體建築景觀，約 1663 年竣工。©peko-photo/photolibrary.jp。樸實無華的外觀、明快的造型、協調考究的結構構件，與小徑中佈局隨意、形狀不規則的石塊相對照。這讓桂離宮贏得了喜愛日本傳統建築之人的極高讚譽。

圖3-17　雙扇鑄銅門扉，岡崎雪聲（1854—1921）。1890年。木、銅製，各218.5cm × 137cm × 3.5cm。©2013阿爾伯塔大學博物館。加拿大艾德蒙頓阿爾伯塔大學，麥克塔格特藝術收藏（Mactaggart Art Collection），2010.21.11。1893年芝加哥哥倫布紀念博覽會上，該作品首次在藝術宮的日本藝術展公開展出，被放置在西側展廊的顯著位置（見圖3-1）。布林克利在《日本的歷史、藝術與文學》第7卷對其做了詳盡的描述，並在書中對日本藝術所體現的精湛技藝讚歎不已。

書中還附了插圖，詳細展示了器物上的標記和落款。布林克利職業生涯中所寫的大量藝術類著作，都顯示出他對日本手工藝，尤其是漆藝和金工所蘊含的精湛技藝，有深刻理解與極高的鑑賞力。然而令人不解的是，他的名字竟被歷史塵封了，而沒有像與他同時代的人物，如愛德華·莫爾斯（見p.125）和恩尼斯特·費諾羅沙（見p.134）那樣為後世所熟知。

拉夫卡迪奧·赫恩（Lafcadio Hearn，希臘人，後歸化日本籍，1850—1904）

赫恩生於希臘，父親是一名愛爾蘭軍醫，母親是希臘人。在父親被派往西印度群島任職後，他隨母親移居到了愛爾蘭，與父親的親戚共同生活，但他隨後就相繼被母親和父親拋棄。在父親家人的資助下，他到了法國和英國念書。19歲那年，花光了錢的赫恩被送到了美國俄亥俄州辛辛那提的遠房親戚家。但他的生活依然十分貧困，於是找了一份新聞記者的工作，這讓他後來有機會造訪紐奧良和西印度群島，40歲時又去了日本。他對日本一見傾心，於是決定在那裡永久定居，還娶了一名小泉武士家族的女子為妻，1896年歸化日本國籍之後，他將自己的姓氏改為妻子的姓氏（譯注：隨後取名小泉八雲）。在東京帝國大學和早稻田大學任教期間，他撰寫大量書籍和文章，向西方讀者介紹日本人的日常生活和習俗，其中的一系列文章發表在《大西洋月刊》等雜誌上。他最受歡迎的作品有《不為人知的日本面容》（*Glimpses of Unfamiliar Japan*，1894）、《幽冥日本》（*In Ghostly Japan*，1899）、《日本淺談》（*Japan: An Attempt at Interpretation*，1904）與《怪談》（*Kwaidan*，1904）。儘管赫恩既不是藝術收藏家也不是藝術評論家，但其作品卻讓外國讀者非常著迷，不僅增進了他們對日本人精神世界的瞭解，也促進了以居家裝飾為目的的日本藝術品、工藝品收藏潮流。近代由喬納森·科特（Jonathan Cott）出版的一本關於赫恩的感人傳記——《流浪的幽靈》（*Wandering Ghost*，1991），讓人們再次記起了這位富於洞見、文筆流暢卻幾乎被人遺忘的作家。

圖3-18 〈皿屋舖化粧姿鏡〉，豐原國周（1835—1900），1892年10月。三聯彩色木版畫，107.9cm × 24.4cm。堪薩斯大學斯賓塞藝術博物館所藏。H・李・特納（H. Lee Turner）捐贈，1968. 0001.266.a,b,c。拉夫卡迪奧・赫恩居住日本期間，有許多令人毛骨悚然的鬼故事風靡一時，當中有很多是透過赫恩的著作和雜誌文章，介紹給西方讀者認識。這些故事以繪畫和版畫（如這幅三聯版畫）的形式流傳開來。而版畫通常呈三幅縱向排列，模仿畫軸的形式（見圖2-54）。圖中描繪的場景出自於一齣著名的歌舞伎劇目，敘述女鬼阿菊的故事。赫恩在《大西洋月刊》發表的《漫步日本庭園》[62]一文中講述了關於她的故事：女傭阿菊遭受主人要脅，逼她為妾。為避免這樣的命運，她被迫投井自盡，最終溺水而亡。從此之後，她的魂魄每夜都會出現在主人眼前，縈迴不散。

哲學家

恩尼斯特・費諾羅沙
（Ernest Fenollosa，美國人，1853—1908）

費諾羅沙生於麻薩諸塞州的塞勒姆。費諾羅沙是位傳奇性的人物，在他的啟發下，日本藝術與設計在西方和日本均獲得賞識。他先後在哈佛和劍橋大學攻讀哲學與神學，1878年初訪日本，經愛德華・西爾維斯特・莫爾斯（見p.125）介紹，進入東京帝國大學講授政治經濟學和哲學課程。在日本期間，他參觀了眾多古代宗教遺址，收集日本藝術品，並且與

他的門生岡倉天心等人一道，籌建了日本第一所藝術培訓學校──東京美術學校。同時鼓勵東京的藝術家對傳統日本繪畫（日本畫）進行風格創新。回國後，費諾羅沙成為波士頓美術館東方藝術分館的首任館長（1890─1895），但隨後卻因為離婚之後又迅速再婚的醜聞而被解職。費諾羅沙曾擔任波士頓當地一位日本藝術收藏家查理斯・戈達德・韋爾德（Charles Goddard Weld，1857─1911）的顧問，並將自己的收藏出售給他。這批收藏後來捐給了波士頓美術館。他跟其他一些日本藝術推崇者也有往來，主要有約翰・拉法奇（見 p.118）、登曼・沃爾多・羅

斯（見 p.120）、亞瑟・衛斯理・道（見 p.121）、帕西瓦爾・羅威爾（見 p.126）及收藏家威廉・斯特吉斯・比奇洛。費諾羅沙與他們一樣，在研究日本藝術的過程中被亞洲的精神傳統深深吸引，從而轉向對佛教的研究。1893 年，費諾羅沙與莫爾斯一起，擔任芝加哥哥倫布紀念博覽會陶器競賽單元的評審。他還在博覽會期間開辦講座，根據他在日本的見聞談論有關藝術教育的問題。他後來還指導過來自底特律的收藏家查理斯・蘭・弗瑞爾，其收藏此後成為弗瑞爾藝廊和賽克勒美術館的核心藏品。在其調查報告《中日藝術的新紀元：東亞設計簡史》

圖 3-19　〈溪流春秋草木圖〉，佚名琳派藝術家，17 世紀後半期。六曲屏風左支，紙本墨畫著色（墨、顏料、金、銀），121.9cm×312.4cm。大都會藝術博物館，羅傑斯基金（Rogers Fund）收藏，15.127。一些精美的無款琳派繪畫（如圖中這幅）曾被費諾羅沙誤認為是該派創始人本阿彌光悅的作品。他在其著作《中日藝術的新紀元》中收錄了這幅屏風畫的一部分複製品，並指出該作品「無論在線條還是色彩方面，都體現出了純粹與高雅的完美結合」[63]。

中，他提綱挈領地闡述自己對日本藝術的精神與設計原則的看法。該書在 1906 年即撰寫完成，但直到他去世後才由其夫人於 1912 年出版。[64] 他在書中提出「濃淡」的概念，他的學生衛斯理·道此前也曾對這一關於明暗的原則做過闡述。費諾羅沙還讚揚日本的琳派畫家是最優秀的藝術家，稱他們「在描繪花草樹木方面是世界上迄今為止最偉大的畫家」[65]。他指出琳派藝術家在日本的精英收藏家之間同樣受到極高的推崇。這些收藏家和費諾羅沙一樣，對其抽象簡潔的設計美感、大膽的色彩運用尤為讚賞，琳派藝術未受異文化影響的這點也獲得了廣泛的讚譽。費諾羅沙的評論呼應並擴展了路易·貢斯（見 p.142）所寫的有關琳派藝術家的著述，他詳細考察了貢斯在書中對琳派的具體評論。[66] 費諾羅沙的《新紀元》一書儘管在出版之時即被指出存在錯誤且觀點陳舊，但仍不斷再版重印。費諾羅沙未發表的

對日本能劇和中國詩歌譯本所做的評注，在他去世後由現代主義作家埃茲拉·龐德編輯出版。對龐德而言，費諾羅沙筆記中所闡述的形而上概念成了他寫作生涯中一股重要的靈感源泉。

岡倉天心（Okakura Tenshin，本名覺三，日本人，1863—1913）

作為當時影響範圍最廣並具爭議性的日本知識分子，用約翰·克拉克的話來說的話，岡倉天心是這樣的一位人物：

〔他〕對本國的藝術和理論十分關注。他既身為政府官員，又是一名用日語和英語寫作的詩人和作家，同時他還是藝術教育家、藝術界的行政人員及藝術運動的思想理論家。他曾被任命為帝國博物館（譯注：東京國立博物館的前身，1889 年創建，1900 年改稱「東京帝國博物館」）館長，而作為近代日本的第一代藝術史家之一，他發表了許多具有開創性的重要著作。他對外部世界的一系列看法，透露出他既是一名超國家主義者，又是個國際主義者。[67]

岡倉出生並成長於日本橫濱——一個居住著大量外國人的城

圖 3-20　1893 年芝加哥哥倫布紀念博覽會鳳凰殿中的成對楣窗（欄間）之一，高村光雲（1852—1934）。彩木，95cm×280cm×20cm。芝加哥藝術博物館所藏。芝加哥伊利諾大學捐贈。該作品保存至今，曾經由以下人士收藏：一位匿名捐贈者、羅傑·L·韋斯頓（Roger L. Weston）、理查與希瑟·布萊克（Richard and Heather Black）、帕崔西亞·韋爾奇·布羅（Patricia Welch Bro）、瑪麗·S·勞頓（Mary S. Lawton）、小約翰·K·諾茨（John K. Notz）、理查與珍妮特·霍伍德（Jr, Richard and Janet Horwood）、查理斯·哈夫納三世（Charles Haffner III）、瑪麗蓮·B·阿爾斯多夫夫人（Mrs Marilynn B. Alsdorf）、沃爾特與卡倫·亞歷山大（Walter and Karen Alexander），2009.631。時任東京帝國博物館藝術分館館長的岡倉天心，曾是日本為參加 1893 年芝加哥哥倫布紀念博覽會遴選展品的委員會成員，這使得高村光雲和他所在學校的其他同學的藝術作品得以在此次博覽會上充分展出，他們還負責日本館鳳凰殿的內部裝飾工作。這件剛修復完成的楣窗是當年鳳凰殿中留存下來的為數不多的幾件藝術珍品之一。

市，他既上過西式教會學校，也受過日本傳統的寺院教育。後來他考進東京帝國大學學習哲學，師從恩尼斯特‧費諾羅沙（見p.134）。岡倉透過費諾羅沙認識了「波士頓的東方學家」威廉‧斯特吉斯‧比奇洛、亨利‧亞當斯和約翰‧拉法奇（見p.118），並與他們建立了密切的關係，因此在 1886 年第一次訪問美國期間，獲得了進入紐約和波士頓上流社會的機會。岡倉曾與費諾羅沙和日本的政治精英共事一系列專案研究工作。這些政治精英的目標是藉由引入西化的制度體系來實現日本的現代化。研究專案包括對歷史悠久的寺廟和神社進行調查，以及共同創辦東京美術學校。岡倉從 1890 年開始擔任該校校長，1896 年（譯注：一說為 1898 年）被迫辭職（並在比奇洛的資助下成立了另一所美術學校）。1901 年，岡倉首次前往印度，住在印度著名作家泰戈爾（1861—1941）位於加爾各答的家中，兩人從此成了要好的朋友。岡倉在那裡完成了他的第一部英文著作《東洋的理想》（The Ideals of the East，1903），書中稱讚日本的文化傳統是（隨佛教傳入日本的）印度精神和中國人本主義的巔峰及在地化的形態，將中國的人本主義看作儒家與道家哲學結合的產物。岡倉認為日本在國際舞臺扮演的角色就是要將這些東方思想傳遞給西方世界，在書中以「亞洲一體」這句話作為開篇。我們從岡倉的很多作品中都能看到，一方面他承認亞洲與西方的二元對立，另一方面他又認為日本與西方相比具有某種優越性。[68]岡倉於 1904 年回到美國，成為波士頓美術館東方藝術分館的館長。這一時期，他和收藏家伊莎貝拉‧史都華‧嘉納交往密切，並開始通過茶道讓西方人瞭解日本文化的精髓。其隨後出版的、最成功的著作《茶之書》（The Book of Tea，1906）是獻給拉法奇的致敬之作。該書更加積極且全面性地評價了日本人的美學意識，將修習茶道看作一種為人們的生活增添美感和深刻意義的方式。作者在開篇將「茶道」描述為：

> 一種膜拜儀式，它以愛美為根基，這種美就潛藏在日常生活裡那些卑賤的事物之中。它讓人們懂得什麼是純潔與和諧，懂得寬以待人的奧秘，懂得社會秩序中所蘊含的浪漫情懷。本質上，它是對不完美的崇拜，因為它是一種溫和的嘗試，在生活這件不可為之事中完成某些可為之事。[69]

他把茶形容為「一碗人情」，把茶室形容為「空無之屋或非對稱之屋」，認為它不過是一間用木頭和竹子搭建的小屋。顯然岡倉的論述並不是對備茶程序的介紹，而是就如何實現其美學境界

圖 3-21　京都角屋庭園小徑上的飛石，17世紀晚期—18世紀。眾所周知，日本人傾心於不對稱的平衡，而鈴木大拙在《禪與日本文化》一書中試圖闡明，這種偏好是受到禪的啟迪。為説明這一點，他在書中添加了一幅插圖，圖中的飛石與這幅照片中的十分類似。他把日本人對不完美狀態和非對稱形式的偏好比擬為「禪的方式，即個體事物本身就是完美的存在，它同時蘊含著屬於『一』的總體的自然」[70]。

所發的沉思之言。由於該書獲得了極大的反響，茶道被視為日本美學的典範而蔚為風潮。

鈴木大拙（Suzuki Sōetsu，本名貞太郎，日本人，1870—1966）

鈴木大拙是一位爭議性的重量級人物，他對於禪及其對日本藝術和文化的影響有很多獨到的見解，這些看法對西方人產生了深刻的影響。他有著廣泛的學術興趣，受過完善的學術訓練，還

具備卓越的語言能力，掌握包括英語在內的數種亞洲及歐洲國家的語言。鈴木最早在東京帝國大學進修，師從鎌倉圓覺寺一位備受尊敬的世界級禪學大師釋宗演（1860—1919）。1893年，鈴木參加了在芝加哥舉辦的世界宗教會議，釋宗演大師將研究比較宗教學的哲學家保羅・卡盧斯（Paul Carus，1852—1919）介紹給他認識。此後，從1905年開始，他跟隨卡盧斯在伊利諾州生活了幾年，從事亞洲宗教文獻的翻譯工作。1911年，鈴木和美國人比阿特麗斯・萊恩結婚。萊恩是一名神智論支持者，鼓勵鈴木對神性與靈智的本質進行研究。鈴木之後成為一名講授佛教哲學的教授，先是在東京的學習院任教，1919年開始就職於京都的大谷大學。1930年代，宣揚日本民族獨特性的論調十分盛行，鈴木大拙受此影響，在他的講座和文章中——不論對象是外國人還是日本人——都將禪詮釋為日本人熱愛自然的根源，也是包括俳句、建築、庭園、茶道與劍道在內的日本美學和藝術形式的根基。他的第一部此類型的作品由國際文化振興會出版。大約在同一時期，該機構還出版了布魯諾・陶特（見p.130）、原田治郎（見p.147）和津田敬武（見p.148）的著作。1938年，其談話和著述被編輯成書，題為

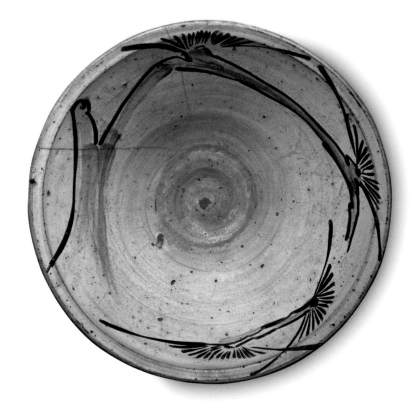

圖 3-22　唐津燒（弓野窯）廣口手捏碗。18世紀。釉面炻器，高18.5cm，直徑55.9cm。納爾遜－阿特金斯藝術博物館所藏。威廉・洛克希爾・納爾遜信託基金收購，33-1587。攝影：約書亞・費迪南德（Joshua Ferdinand）。這只碗具有一種天然質樸之美，表面覆以白化粧土，上面繪有一棵畫風簡潔的松樹，粗樸卻充滿生機。這類樣式的民間陶瓷器深得柳宗悅賞識。柳宗悅當時受友人蘭登・華爾納之託，為納爾遜－阿特金斯藝術博物館挑了這只碗作為館藏，華爾納當時是該博物館的首任亞洲藝術顧問。

《禪宗及其對日本文化的影響》（*Zen Buddhism and Its Influence on Japanese Culture*）。1949年，鈴木大拙回到美國並在那裡旅居了十年。其間，他作為客座教授在多所大學授課，1952年至1957年在哥倫比亞大學哲學系任教，他在該系教過的很多學生後來都成了一流的學者。這一時期，他用英文寫了大量關於禪宗、佛教和亞洲精神的大眾學術著作。其中最著名的一部是《禪與日本文化》（1959），該書是1938年那本著作的增訂本。[71] 儘管他在書中的觀點有些厚此薄彼，在凸顯某些審美意識的同時，遮蔽了另外一些同樣典型的美學概念，比如他過度強調了茶道中侘寂美學的重要性，但無論如何，本書仍然不愧為一部經典之作。[72] 透過這一系列講座和著述，鈴木大拙在美國掀起了一波至今仍未消退的禪學熱潮。[73]

柳宗悅（Yanagi Sōetsu，日本人，1889—1961）

柳宗悅出生於東京的上流社會家庭，是他最先將一般民眾創造的藝術與手工藝確立為民藝（見p.46—49）。英國藝術與工藝運動所宣導的受社會主義思想影響的哲學觀念對柳宗悅有很大啟發。這場運動的支持者反對以工業化模式進行手工藝的量產，認為任何一種文化的審美並非體現在著名藝術家為精英階層創作的那些作品中，而是存在於一般民眾創作的作品中。這一時期，柳宗悅與運動的領導人之一、英國陶藝家伯納德·利奇（Bernard Leach，1887—1979）成為親密好友。利奇在將柳宗悅的著述引介給西方讀者一事上功不可沒。[74] 柳宗悅認為民藝是日本文明的決定性要素，它將近代日本的文化身份與亞洲大陸及西方的文化身份區別開來。這一觀點與當時狂熱的民族主義情結不謀而合。[75] 1931年，柳宗悅開始在《工藝》（於1952年與《民藝》合併）雜誌上宣傳他的主張；1934年，成立日本民藝協會；1935年開始，他在自己創立的博物館（位於東京的日本民藝館）策劃了多場民間手工藝作品展。他為該館收集的藏品不僅有日本本土的手工藝，還有來自當時被日本佔領的朝鮮的作品。一些具代表性的民藝作品由藝術商人山中定次郎（1865—1936）在自己的畫廊進行銷售。在他的幫助下，民藝在西方收藏家中的認知度得到提升。對民藝格外推崇的蘭登·華爾納（見p.144）在多部著作中引用了柳宗悅的名言。這是華爾納最為讚賞的一句話：「如果說機器的重複意味著一切藝術的死亡，那麼工匠之手的重複卻是技藝之母體，而技藝則是美之母體。」[76]

圖3-23 流蘇花簪（びら簪），江戶時代（1615—1868）。髮簪上有一片中心鑲嵌珊瑚的金質花瓣，上面點綴著銀質和珊瑚材質的小花瓣，旁邊是向下垂墜的花朵和白色珊瑚細珠，還有梅花形垂飾。堪薩斯大學斯賓塞藝術博物館，威廉·布里奇斯·塞耶紀念館（William Bridges Thayer Memorial）所藏，1928.0321。詹姆斯·傑克遜·賈夫斯當年十分鍾愛這類工藝精良的實用物件。

藝術史家和藝術評論家

詹姆斯·傑克遜·賈夫斯（James Jackson Jarves，美國人，1818—1888）

賈夫斯是一位學識淵博、著述豐富的藝術評論家，雖然他從未去過日本，但他的《日本藝術一瞥》（*A Glimpse at the Art of Japan*，1876）卻是日本藝術研究領域最早的著作之一。這部影響力極大的作品直到1933年才得到《新英格蘭季刊》一位書評人的熱烈評價。[77] 賈夫斯出生於波士頓，他愛好旅行，在夏威夷和南太平洋島嶼生活期間，曾短暫涉足新聞出版業，歷經1851年的歐洲之行後便在義大利佛羅倫斯永久定居。對於藝術，他剛開始只是名自學的業餘愛好者，在佛羅倫斯期間，他作為專職作家為美國大眾撰寫藝術方面的文章。在他動筆寫作日本藝術相關著書之前，他已經是一位受人尊敬的權威人物和認真的收藏家了。受到他所收藏的早期繪畫大師作品及義大利繪畫的啟發，他在書中增加了對日本和歐洲的比較。賈夫斯書中主要收錄浮世繪藝術家葛飾北齋的版畫和圖書插圖，在歐洲風靡一時。不過他在很多方面展現出看待日本文化及其藝術的洞察力。他對自然這一主題的重要

圖 3-24　《日本主義：十幅蝕刻版畫》系列之〈木製面具〉，畫家：菲力克斯・伊萊爾・比奧（Félix Hilaire Buhot，1847—1898）、蝕刻版畫家：亨利・夏爾・蓋拉爾（Henri Charles Guérard，1846—1897），1883 年。金銀箔黃色手工唐紙蝕刻版畫，32.8cm×27.7cm。堪薩斯大學斯賓塞藝術博物館所藏，1989.0015.02。1874 年到 1885 年間，伯蒂雇用刷版師菲力克斯・伊萊爾・比奧創作了一套由 10 幅版畫組成的作品集，隨後商業出版。這套作品囊括了伯蒂收藏的各類日本藝術的代表作品。這幅版畫描繪了日本能劇表演中所使用的鬼面（小見）。面具左側的墨筆題字記錄了製作者的名字（出目友閑，1652 年逝），推測是複製自刻在面具背後的題款。伯蒂希望讓更多人看到這套作品，以促進日本藝術的普及。[81] 這套珍貴的版畫作品所用的紙張都是二手的廉價進口唐紙。畫幅中上下顛倒的紅色字跡是在中國的時候就印在上面的，讓整個畫面多了一分東方的異域情調。

圖 3-25　阿彌陀佛像，18 世紀中期。原供奉於東京目黑區蟠龍寺。鑄銅，高 440cm。巴黎塞努奇博物館所藏。©Philippe Ladet/Musée Cernuschi/Roger-Viollet/The Image Works。這尊佛像是亨利・塞努奇從日本購買並帶回巴黎的藏品中最有名的一件。大眾首次看到這件作品是在 1873 年至 1874 年巴黎工業宮舉辦的一次展覽會上，塞努奇當時將其藏品借給了主辦方。此後，這尊佛像在他位於巴黎的寓所中一直佔據著重要地位。1896 年他去世後，其宅邸被改建為公共博物館。而讓這件雕塑聲名遠播的是泰奧多爾・杜雷，他在其著作《亞洲之旅》（1874）中對它做了以下意味深長的評論：「其神態安詳，淡然自若，這是佛陀特有的安樂神情。佛陀捨離塵世，超脫生命，已達至情感與人格的歸滅；也就是説，佛教的形而上學家及神學家所能想像的一切，在藝術家創作的這尊銅像裡都得到了淋漓盡致的展現。」[82]。

及其在詩歌意象中的主導地位發表了自己的看法，他說：「沒有哪個民族能夠更透徹地理解藝術與自然各自所掌管的領域，並劃出它們之間的界線。」[78] 他還盛讚日本的手工藝職人，書中寫道：「這名工匠是位透徹的工人，同時也是其藝術領域的大師，他們不能接受自己的作品存在任何技術、美感和材料上的瑕疵，無論其價值昂貴與否。」[79] 賈夫斯同樣也對注重細節的高技術門檻藝術品尤為讚賞，如薩摩燒、銅器、漆器、象牙製品這些都是出口歐洲的熱門物件。他在該書的其餘部分還討論了日本人偏好打造精巧的實用物品，他認為：「日本的木工、金工、紙藝、皮革工藝作品……總之，他們製作的所有物品，大到鐘鼎之器，小至箱匣裡的鉸鏈或髮簪（圖 3-23），所體現出的完美的製作水準，都必定讓任何一名技工眼前一亮，而對於藝術家來說，這些藝術品所具備的美學特質也同樣魅力無窮。」[80]

菲力浦・伯蒂（Philippe Burty，法國人，1830—1890）

伯蒂是一位支持印象派及其他新藝術流派的早期藝術評論家，同時是作家和日本藝術收藏家。他收藏的日本藝術品（在他去世後悉數售出）數量龐大、種類繁多，包括木版畫、刀鍔、銅雕、陶瓷

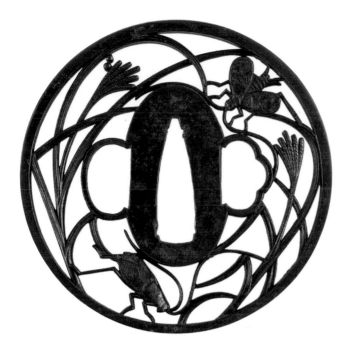

圖 3-27　金剛力士（仁王）一對，小川破笠（號笠翁，1663─1747）。裙部彩漆飾著色軟木雕刻，密跡金剛（右）高24.7cm，那羅延金剛（左）高 24.6cm。悉尼‧L‧莫斯公司（Sydney L. Moss, Ltd.）收藏。定吉‧哈特曼在其著作《日本藝術》中對小川破笠的雕塑作品讚譽有加，認為他是「世界上他所知漆藝家中技藝最為精湛的一位」。[83] 這是基於英國收藏家恩尼斯特‧哈特發表於《藝術日本》雜誌上的文章〈笠翁及其流派〉所做出的評價。在這篇文章中，哈特對兩尊仁王像做了圖解，並稱讚「保留了鼎鼎大名的金剛力士原型之威嚴和力量」[84]。

圖 3-26　鏤空秋草蟲紋刀鍔（鐔），佚名長州派藝術家，18 世紀。鐵製，直徑 7.1cm。華特斯藝術博物館所藏，51.403。刀鍔是 19 世紀晚期最受法國收藏家歡迎的日本裝飾藝術品之一，路易‧貢斯（見 p.142）在他的著作中收錄了很多刀鍔藏品。圖中這件作品抽象的非對稱設計取自自然的形象，代表了貢斯生活的時代中最流行的樣式。

器、漆器、舞臺面具（圖 3-24）、印籠和紡織品。他在藝術圈的朋友和合作夥伴有藝術商人西格弗里德‧賓（見 p.122），伯蒂從他手中買到了一些藝術品並為其雜誌撰寫陶瓷器和詩作方面的文章；還有藝術家愛德華‧馬內（Édouard Manet，1832─1883）、約翰‧拉法奇（見 p.118），以及同樣獲得馬庫斯‧休伊什（見 p.123）資助的詹姆斯‧麥克尼爾‧惠斯勒（James McNeill Whistler）。伯蒂

對有關日本的一切簡直到了如癡如醉的地步，1866 年到 1867 年間，他在法國的塞夫爾（塞夫爾瓷器廠所在地）組織了一個名為「Jing-Lar」的秘密社團。這群志同道合的藝術家和作家時常聚會，身穿和服，手拿筷子享用日本料理，以此宣揚日本文化。伯蒂之所以對日本藝術感興趣與他個人的期望有關，他認為法國國內裝飾藝術家的作品太過平庸，希望他們把日本藝術作為效仿的典

範。他十分推崇日本藝術家精湛的技藝及其將自然融入創作主題的方式，並將其與浪漫主義風格的西方美學相連結。他在各類刊物上發表的文章不僅強調日本的美學與設計特徵（非對稱、色彩美感、繪畫技法），同時十分重視日本人的行為方式和習俗，他和同時代的其他人一樣，認為後者是理解日本藝術不可分割的一部分。伯蒂最為人所熟知的一件事，大概是他創造了「日本主義」

（Japonisme）這一被人們廣泛使用的法語詞彙。該詞出現在他於1872年為《文學與藝術文藝復興》雜誌撰寫的文章中，他將其定義為「一個涉及藝術學、歷史學和民族誌學的全新研究領域」[85]。

泰奧多爾·杜雷（Théodore Duret，法國人，1838—1927）

杜雷是一名政治記者，也是位重要的藝術評論家，為推廣印象主義的第一人，晚年創造了「前衛」（avant garde）一詞。1871年，一次為期三個月的日本之行讓杜雷對日本產生了興趣。日本是他亞洲壯旅的其中一站，與他同行的是收藏家亨利·塞努奇（Henri Cernuschi，1821—1896），一位流亡巴黎的義大利銀行家。杜雷尤其中意日本版畫。1900年，他將自己的版畫收藏捐給了位於巴黎的法國國家圖書館。他於1882年出版了一本研究葛飾北齋的著作，提升了這位日本藝術家在歐洲的知名度。[86] 杜雷也與西格弗里德·賓（見p.122）熟識，為他的《藝術日本》雜誌撰寫有關日本版畫雕版和日本梳（櫛）裝飾技法的文章，杜雷認為日本人是最早將梳子改變成裝飾品的民族。杜雷於1874年出版的《亞洲之旅》（Voyage en Asie）[87]，讓西方人對佛教、佛教物質文化，以及塞努奇收藏的大量佛教藝術品產生了興趣（見圖3-25）。

路易·貢斯（Louis Gonse，法國人，1846—1921）

貢斯是一位備受尊敬的藝術評論家，他與西格弗里德·賓（見p.122）、收藏家亨利·塞努奇、菲力浦·伯蒂（見p.140）、泰奧多爾·杜雷以及其他一些日本藝術愛好者都有交情。他是第一個用西方語言撰寫對日本藝術之重要歷史考察報告的外國人，至今仍擁有極高的聲譽。這本題為《日本藝術》的法文著作於1883年出版，1891年出版了英譯版。[88] 書中收錄了塞努奇收藏的大量作品，其中就有杜雷在其《亞洲之旅》中稱讚過的佛像（見圖3-25），以及來自西格弗里德·賓和伯蒂的藏品，同時也有他自己的收藏，包括根付（從他書中收錄的物件判斷，他似乎偏愛動物造型）、刀鍔（見圖3-26）、面具和陶瓷器。在《日本藝術》中，他大力讚揚日本漆器，形容漆器為「日本之光」。貢斯還為友人西格弗里德·賓的刊物《藝術日本》撰稿。他在第一期（1888）發表的文章〈日本裝飾天才〉中，盛讚日本人是「世界上首屈一指的裝飾家」；在該刊第23期（1890）的一篇文章中，他節選了自己書中描

寫琳派畫家尾形光琳是設計天才的部分段落，這在西方屬首例。[89] 如前文所述，琳派和尾形光琳此後受到了恩尼斯特·費諾羅沙（見p.134）的盛讚。[90]

定吉·哈特曼（Sadakichi Hartmann，德日混血美國人，1867—1944）

哈特曼是一位廣泛涉足視覺、文學和戲劇等藝術領域的藝術評論家，包括美國和日本藝術、攝影、日本詩歌和能劇美學。他在今日最廣為人知的身份是作為開拓攝影評論領域的先驅。[91] 詩人肯尼士·雷克斯雷斯（Kenneth Rexroth，

圖 3-28　松島景觀。©Greir11/Dreamstime.com。作為一位詩人，勞倫斯·比尼恩最為人所稱道的作品是其 1914 年創作的戰爭詩〈致倒下的戰士〉。不過，他於 1929 年遊歷日本之後所創作的有關日本聖跡——高野山、松島、箱根和宮島的詩歌也同樣備受推崇，詩中充滿了深沉的意象，反映出他對日本文化的深刻理解及熱愛。由於其濃厚的學術基調，這些詩作被認為「代表了對日本文化審慎接受的早期態度」。[96] 以下引用比尼恩詩作〈松島〉的首節：[97]

海島勝境煜清朗　蒼松白崖映晝光　百嶼幻若浮生夢　如徙翩躚影隨風

1905—1982）認為他是最早用日本俳句（俳諧）和短歌的形式創作英文詩歌的人。[92] 哈特曼出生於日本長崎，母親是日本人，父親是一名德國商人。他的母親在他出生時便去世了，之後他被送往德國漢堡，寄宿親戚家。父親再婚後準備將他送入一所軍校，但遭到他的反抗，他因此被剝奪了財產繼承權。14 歲時被送往美國費城與親戚共同生活，白天打雜，晚上則如饑似渴地學習藝術。他還自費參加夏令營，前往歐洲深造。雄心勃勃的哈特曼對周圍充滿了好奇，他滿腔熱情，大膽而無所顧忌，終於和當時已經年邁的詩人華特·惠特曼（Walt Whitman，1819—1892）成了朋友，時而為他翻譯一些德語信件，惠特曼則鼓勵他繼續追求自己的藝術事業。他的日本血統在當時的藝術圈頗受歡迎，因此所有與日本有關的東西都成了哈特曼關注的焦點。儘管他完全是在西方國家長大的，但他的亞洲面孔卻給人一種權威感，讓人覺得他深諳（當時稱為）「東方藝術」之道。作家萬斯·湯普森就曾在《巴黎先驅報》（1906年 9 月）的一篇文章中說他是「這個時代最不同尋常、最獨特的作家之一……他生於開滿紫藤和菊花的國度，有著日本人隨性的生活態度。他天賦過人，多才多藝，作品風格多樣，情緒飽滿。他感情豐富，天真而又難以捉摸，時而現實得近乎冷酷，時而又像是劇中人，這一切造就了他典型的東方氣質」。[93] 哈特曼在他兩冊一套的考察報告（1902）[94] 中論述了日本藝術和設計對包括亞瑟·衛斯理·道（見 p.121）在內的多位美國藝術家的影響。由於他是最早探討這一主題的作家，因此他發表的日本藝術相關著述特別備受關注。哈特曼只寫過一本專論日本藝術的著作（1903）[95]，他表示是為非專業人士所寫。從書中所列的參考文獻可以看出，他對西方研究日本藝術和文化的主要作家十分熟悉，對他們做過很多解讀（見圖3-27）。本書還考察了常見的藝術類型，按照極為簡略的歷史框架進行討論，主要還是聚焦在作者當時的藝術作品。

勞倫斯‧比尼恩（Laurence Binyon，英國人，1869—1943）

　　比尼恩是一位著述頗豐的詩人、劇作家及專研英國、波斯和日本繪畫藝術的藝術史家。1893年至1933年，比尼恩就職於大英博物館，一開始在印刷書籍部和版畫與繪畫部擔任助理，1913年為新設立的東方版畫與繪畫部擔任首任負責人。在此之前，他於1908年出版了一部東亞繪畫通史，因此成為日本繪畫藝術研究方面西方最權威的專家。[98] 他在書中重申了恩尼斯特‧費諾羅沙（見p.134）等人對琳派繪畫的肯定，認為琳派繪畫當屬「繪畫設計領域的最高成就」[99]。比尼恩的雙重身份——才華橫溢的詩人和備受尊敬的藝術史家，使他的影響力擴及不同領域的日本研究者，如著名的中國文學與日本文學研究學者及翻譯家亞瑟‧偉利（Arthur Waley，1889—1966），他曾在大英博物館做過比尼恩的助手，此外還有詩人埃茲拉‧龐德。1911年，比尼恩在自己職業生涯的前期參與編撰了約翰‧默里出版社的《東方智慧叢書》（Wisdom of the East Series），負責其中一冊。他以詩意的語言和廣博的學識，力圖向西方讀者闡明中國及日本畫家的創作動機，其中特別聚焦於自然的重要性。[100] 他在書中探討了遠東繪畫的精神根基及其形式主義的設計特色，在闡述東方畫家對明暗關係的重視時，比尼恩採用了費諾羅沙和衛斯理‧道的「濃淡」概念，並將其與西方的「明暗對比」（Chiaroscuro）概念相提並論。比尼恩只去過一次日本（見圖3-28），1929年在東京帝國大學舉辦了一系列講座，比較西方和日本的藝術和文化傳統。1933年到1934年，他在哈佛大學諾頓講座上發表了六場的系列演講，講座內容爾後集結成書，比尼恩將這本書獻給了蘭登‧華爾納（見p.144）。[101] 書中介紹了他職業生涯中一直關注的主要議題，包括禪對東亞藝術及浮世繪的影響。他還提到了岡倉天心關於亞洲藝術共同遺產的一系列著述，以及亞瑟‧偉利當時翻譯的《源氏物語》經典譯本。

蘭登‧華爾納（Langdon Warner，美國人，1881—1955）

　　華爾納是一位藝術史家、博物館館長，曾師從登曼‧沃爾多‧羅斯（見p.120）、岡倉天心（見p.136）和柳宗悅（見p.139）學習日本藝術與設計鑑賞，這些聲名顯赫的導師全來自波士頓美術館的第一代學者、收藏家或館長。華爾納跟隨岡倉天心學習了茶道及其美學。受羅斯以及他介紹的恩尼斯特‧費諾羅沙（見p.134）影響，他對日本設計和工藝產生了濃厚的興趣。而柳宗悅則啟發他喜歡上民藝。儘管礙於性格使然，他沒能取得高等學位，他最終還是成了美國最具影響力的亞洲藝術史家之一。1903年從哈佛大學畢業之後，華爾納成了岡倉天心的弟子。岡倉將他派往日本接受訓練，之後才同意他在波士頓美術館擔任自己的助手。1913年，他獲得了一份更有吸引力的工作——中國和內亞地區一系列考古探險活動的負責人，於是離開了波士頓美術館。在此之前，華爾納於1910年以威廉‧斯特吉斯‧比奇洛的收藏辦了一場日本型紙作品展，他在發表於波士頓美術館館刊上的圖錄介紹中指出，一直以來，「美術館對過程的關注遠不如對結果的關注，我們很少去探究自己收藏的這些藝術品所蘊含的技藝」[102]。華爾納對與型紙相關的藝術創作過程有著濃烈的興趣，這可能來自著名藝術教育家亞瑟‧衛斯理‧道（見p.121）的影響，衛斯理‧道明確主張型紙作為教學手段的效用。在職業生涯的後期，華爾納大部分時間都在哈佛大學擔任博物館館長，並與登曼‧羅斯在同一學院任教，他所教授的關於東方藝術的課程算是全美最早開設的。此外，他曾擔任費城藝術博物館館長，並為克里夫蘭藝術博物館和納爾遜－阿特金斯藝術博

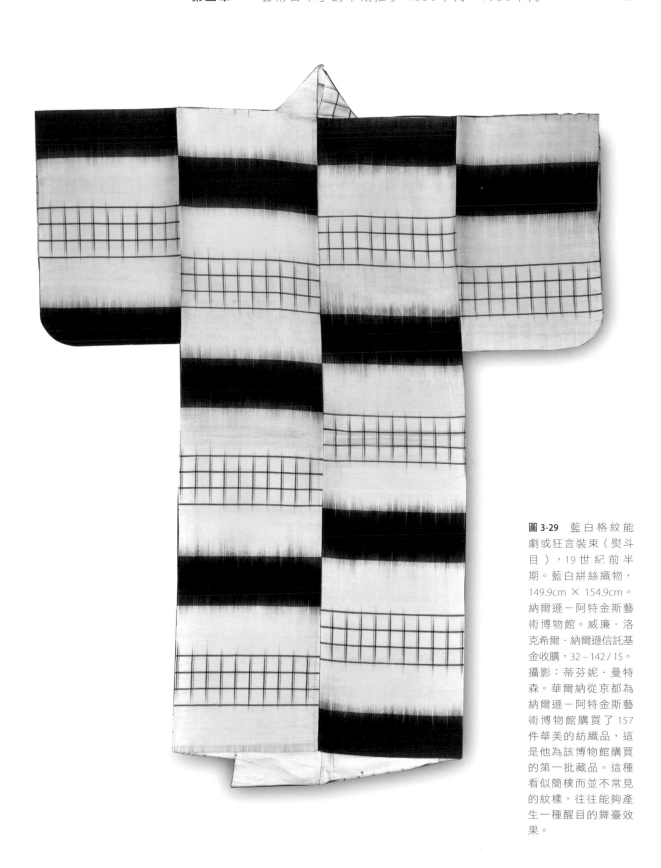

圖 3-29 藍白格紋能劇或狂言裝束（熨斗目），19世紀前半期。藍白絣絲織物，149.9cm × 154.9cm。納爾遜－阿特金斯藝術博物館。威廉·洛克希爾·納爾遜信託基金收購，32－142／15。攝影：蒂芬妮·曼特森。華爾納從京都為納爾遜－阿特金斯藝術博物館購買了157件華美的紡織品，這是他為該博物館購買的第一批藏品。這種看似簡樸而並不常見的紋樣，往往能夠產生一種醒目的舞臺效果。

圖 3-30　東京國立博物館庭園內的茶屋。攝影：派翠西亞·J·格拉罕，2012 年 5 月。這間茶屋由茶道大師小堀遠州（1579—1647）為自己在京都的私人宅邸設計建造，幾經遷移之後於 1963 年成為東京國立博物館藏。建築外觀自然質樸，木造牆面和茅葺屋頂簡潔樸素，體現了原田治郎所推崇的含蓄內斂的茶道美學。

物館提供有關亞洲藝術品收購事宜的建議。他還分別於二戰前後與日本官員合作策劃了幾場重大的日本珍寶借展活動，其中包括在 1939 年舊金山環太平洋藝術展上與津田敬武（見 p.148）合作的日本珍寶展。華爾納最鍾愛的是日本的佛像，他在戰前曾出版過

幾本相關的專著，不過讀者印象最深的則是他後期所寫的那部簡短而深刻的作品——《永恆的日本藝術》（1952），書中闡述了他十分讚賞的日本民族所秉持的美學意識和文化觀念。[103] 他還談到藝術家的培養是靠對自然的各種觀察實現的。華爾納在討論佛

教的章節中寫道：「自然既為藝術家提供了創作材料，也束縛了他。」[104] 而在另外一章中，他將日本的本土宗教神道比喻為「藝術的守護者」。他意味深長地說：「掌握蘊藏在手藝中的種種奧秘，意味著獲得了掌控自然諸神的力量，這種力量讓能夠控制它的人成為祭司。」[105] 華爾納受到柳宗悅民藝思想的影響，認為：「一個天才的成就無論多麼令人驚喜，他永遠都只是表達自己，因此，與向大眾表達所有的藝術家相比，

自然就沒那麼重要了。」[106] 這些充滿激情的評述讓他受到學生和許多日本友人的歡迎。在日本，華爾納至今依然深受愛戴。為了銘記他在二戰轟炸期間為挽救歷史古蹟和藝術所做的努力，日本人為他豎立了四座紀念碑。[107]

原田治郎（Harada Jirō，日本人，1878—1963）

原田治郎曾在東京帝國博物館（今東京國立博物館）的行政機構宮內廳工作多年。他在1928年至1954年間用英文撰寫了大量關於日本傳統藝術和美學的著作，主題涵蓋日本庭園（他將其與日本的靈性概念做連結）、建築（包括修學院離宮和桂離宮，以及始建於西元8世紀的奈良東大寺正倉院寶庫）、面具、紡織品、木版畫和香筥（香盒）等。[108] 雖然其生平有很多細節不可考，但可以肯定的是，他的英文水準非同小可，或許和鈴木大拙（見 p.137）一樣，從小就開始學習。鈴木跟他是同時代的人，對於日本美學的獨特性這一點，和原田在一系列著作中所表達的看法也很相似，尤其是《日本理想一瞥》（1937）[109]。該書收錄部分原田從1935年秋季開始在美國各大學所做的為期13個月的課程的講稿。他的巡迴講座和著作均由日本國際文化振興會資助。為做好1936年即將在波士頓美術館舉辦的日本藝術珍寶展的宣傳，該協會安排原田治郎在秋冬學期來到俄勒岡大學擔任客座講師，並於春季學期到美國西海岸地區和波士頓等多所大學講學。他的著述既給人一種博學的印象，但又有些令人反感，因為其中夾雜著一些關於帝國主義和民族主義的論調，譬如他聲稱日本人最突出的特質是忠誠和愛國精神，[110] 並認為他們「對藝術和高雅情趣的品味與他們的尚武精神〔是〕相互支持的」[111]。原田的講座及著述所關注的焦點都放在日本前現代時期屬於精英社會的高雅藝術，大部分已被日本政府認定為「國寶」或「重要文化財產」。由於這些藝術品當時從未在西方國家展出過，因此他認為必須要讓人們看到，除了西方人廣泛收藏的浮世繪版畫之外，

圖 3-31 京都鹿苑寺（金閣寺）與庭園，日本國寶。©Denimjuls/Dreamstime.com。該地原本是一處私家山莊，始建於1390年代，屬於一位富裕有權勢的武士，他去世後原址修建成一座緬懷他的佛寺。1950年被人縱火燒毀，1964年重又精心修復。金閣寺及庭園至今仍然是京都最受歡迎的旅遊目的地之一，津田敬武在《日本藝術便覽》一書中將其列入了日本寺院名勝。

日本還有很多值得鑑賞的藝術類型。他尤其強調「渋み」（或「渋い」）、「寂」和「侘」這類跟茶道關係密切的美學概念，並對岡倉天心的著述做了詳細的闡釋。原田將茶道描述為「一種以崇尚美為根基的習俗，而美就藏在日常生活裡那些卑賤的事物之中」[112]。他還簡略提到茶道的五大指導原則：誠、和、敬、清、寂[113]，這對日本文化和藝術的各個方面都有著重大影響，比如建築、庭園造景、書法、繪畫、應用藝術、室內裝飾及禮儀等[114]，體現促進日本美學發展的推動力。

津田敬武（Tsuda Noritake，日本人，1883—約 1961）

　　津田敬武是戰前時期一位神秘而著述豐富的學者，研究所時期曾在東京帝國大學學習宗教和亞洲藝術。1910 年代至 30 年代間，他相繼就職於東京帝國博物館、紐約大都會藝術博物館、日本鐵道省和國際文化振興會。他的作品大多流露著對文化、民族主義的熱衷，這一觀念在當時很多日本人所寫的藝術類著作中都有不同程度的體現，如岡倉天心、柳宗悅和原田治郎。津田敬武在1930 年代受聘於國際文化振興會期間，撰寫了《日本藝術便覽》一書，這本關於日本藝術的權威

考察報告至今仍未絕版。[115]與此同時，津田還協助協會在美國舉辦了兩場日本珍寶展，分別於 1936年在波士頓、1939 年在舊金山舉行。第二次展覽由他和策展人蘭登·華爾納（見 p.144）共同策劃，他們於 1918 年在日本相識。前述著作於 1935 年首次出版，由於這是第一部由日本作家用英文撰寫，探討日本藝術、庭園和建築的考察報告而具有特殊地位。該書反映了日本官方的視角，在日本國內出版這部著作的日本商業出版社與津田當時任職的國際文化振興會有著密切的合作關係。而出版時間安排在由津田協助策劃的 1936 年波士頓日本珍寶展前夕，正是為了向大眾宣傳此次展覽。津田置於歷史、宗教與文化背景下，考察了歷代社會精英和名門藝術家所創作的建築、庭園和藝術作品，這些都是日本政府向世界推廣的文化瑰寶，其中有不少都在今日被指定為「國寶」（見圖 3-31）。該書在介紹日本重要寺院和博物館的第二部分中，詳細描述了上述這些建築、庭園和藝術作品。書中還介紹了一些最具代表性的收藏品，包括皇室藏品（天皇的個人收藏），還有京都、奈良和東京的三大國立博物館藏品，以及國內各地最著名的古寺和神社的藏品。雖然其目的是向公眾宣傳日本藝術，但自始至終沒有絲毫傲慢的態度，而

是充滿熱情和感染力，即便在講述日本藝術的精良工藝時（為了展示日本藝術家的技藝所體現的非凡創造力，他必須提及）也是如此。本書也特別討論了浮世繪版畫，毫無疑問，這是因為浮世繪當時很受西方讀者的追捧。遺憾的是，書中竟然有一些明顯的當時就能夠識別的事實性錯誤，這些錯誤來自津田十分推崇的恩尼斯特·費諾羅沙（見 p.134）的著述。

早期作家的遺產

　　儘管近幾十年來對日本設計的研究有不少新的學術成就，但許多過去的著述也並未被人們遺忘。傑出的日本當代設計師，以及在日本藝術史與視覺文化、日本主義、日本建築史和全球設計史各領域廣泛開展的學術研究，大大拓寬了人們對日本設計的認知。1960 年代以來，出版社重印了大量戰前有關日本藝術和設計的文獻，隨著這些資料數量的增加，相關問題也越來越容易解答。本章介紹的大部分早期作家的著作都曾以平裝或精裝摹本的形式重印出版，作家包括阿禮國、比尼恩、布林克利、康德、衛斯理·道、德萊賽、杜雷、費諾羅沙、原田治郎、赫恩、休伊什、賈夫斯、羅威爾、莫爾斯、岡倉天心、

圖 **3-32**　《日本裝飾法則》封面（George Ashdown Audsley, T. W. Cutler, and Charles Newton, *The Grammar of Japanese Ornament*, New York: Arch Cape Press, 1989）。該重印本將節選自喬治·阿什當·奧茲利《日本裝飾藝術》（1882）與湯瑪斯·W·卡特勒《日本裝飾與設計法則》（1880）的精美插圖文本單獨彙編成冊，其中還包括節選自法文版圖書《日本絲織品》（*Soie du Japan*，原版由亨利·恩斯特於 1900 年左右出版）中的部分內容。

羅斯、西博德、鈴木大拙、津田敬武、華爾納、柳宗悅。這些重印的文獻以兩大類讀者為主，一是對日本研究史感興趣的西方讀者，二是藝術和設計專業的教育工作者或從業人員。對於第一類讀者，Tuttle 出版社重印了大量適合他們的著作，而 Dover 出版社則是針對第二類讀者。以設計師為目標讀者的重印書籍還包括一些涉及特定主題的早期珍本，比如 1892 年初版於倫敦的《異趣設計：100 幅日本型紙剪裁師藝術作品模擬插圖》。[116] 書中收錄了作者，即英國出版商安德魯·圖爾（Andrew Tuer, 1838—1900）收藏的日本型紙插圖。該書同時以英、法、德三種語言出版，增進人們對型紙這一藝術形式的關注。

注釋

前言

1 節選自Lafcadio Hearn，*Glimpses of Unfamiliar Japan*，Boston: Houghton, Mifflin & Company，1894，pp. 8–9。另可參考以下一部有關赫恩的感人傳記：Jonathan Cott, *Wandering Ghost: The Odyssey of Lafcadio Hearn*, New York: Alfred A. Knopf, 1991。

2 "Craftsmanship in Japanese Arts,"，出自Paul Kocot Nietupski, Joan O'Mara, and Karil J. Kucera (ed.), *Reading Asian Art and Artifacts: Windows to Asia on American College Campuses*, Bethlehem, Pennsylvania: Lehigh University Press, 2011, pp. 123–48。

第一章

1 詳見Kathryn B. Hiesinger and Felice Fischer, *Japanese Design: A Survey Since 1950*, Philadelphia: Philadelphia Museum of Art, 1994；另參閱Chiaki Ajioka, "Aspects of Twentieth-Century Crafts: The New Craft and Mingei Movements一文，出處：J. Thomas Rimer (ed.), *Since Meiji: Perspectives on the Japanese Visual Arts, 1868–2000*, Honolulu: University of Hawaii Press, 2012, pp. 408–44。

2 引自國際文化會館網站：http://www.i-house.or.jp/en/index.html <accessed December 12, 2012>

3 Mori Masahiro, Kenji Kaneko, Masanori Moroyama, and Hitomi Kitamura, *Mori Masahiro: tōjiki dezain no kakushin (Masahiro Mori, a reformer of ceramic design)*, Tokyo: Kokuritsu Kindai Bijutsukan, 2002.

4 丹下健三等人著：*Katsura: Picturing Modernism in Japanese Architecture*, Houston: Museum of Fine Arts, 2010。早在此書出版之前，日本現代主義建築師堀口捨己就已出版過一本關於桂離宮的專論，因只出版過日文版，影響力較小，詳見《桂離宮》一書，東京每日新聞社出版，1952。

5 詳見Yasufumi Nakamori,*Katsura: Picturing Modernism in Japanese Architecture*, Houston: Museum of Fine Arts, 2010。

6 Isozaki Arata and Ishimoto Yasuhiro, *Katsura Villa: Space and Form*, New York: Rizzoli, 1987。這一版本為1983年日文版的英譯本。

7 Isozaki Arata and Virginia Ponciroli, *Katsura Imperial Villa*, Milan: Electa Architecture, 2004。

8 同上，Ibid, pp. 17–18。

9 同上，p. 30。

10 引自伊莉莎白·戈登為《美麗家園》雜

誌封面桂離宮所撰寫的文字說明，詳見*House Beautiful*, 102/8, 1960, p. 4。

11 詳見Monica Michelle Penick, "The Pace Setter Houses: Livable Modernism in Postwar America," Ph.D. Dissertation, University of Texas at Austin, 2007。

12 參見John Kenneth Galbraith, *The Affluent Society*, Boston, Houghton Mifflin, 1958。更多有關戈登與其他人就此書的論述，詳見Robert Hobbs, "Affluence, Taste, and the Brokering of Knowledge: Notes on the Social Context of Early Conceptual Art," in Michael Corris (ed.), *Conceptual Art: Theory Myth, and Practice*, Cambridge: Cambridge University Press, 2004, pp. 200–2。

13 引用自Hobbs 所寫的文章〈Affluence, Taste, and the Brokering of Knowledge〉，p.205。

14 同上，p. 207。

15 伊莉莎白·戈登所寫的有關此類經歷的文章現存于隸屬史密森學會（Smithsonian Institution）的弗裡爾美術館（The Freer Gallery of Art）和亞瑟.M.薩克勒美術館（The Arthur M. Sackler Gallery）內的檔案館。

16 參見Elizabeth Gordon, "The Profits of a Long Experience with Beauty," *House Beautiful*, 102/8, p. 87。

17 Elizabeth Gordon, "The Four Kinds of Japanese Beauty," *House Beautiful*, 102/8, p. 120.

18 Elizabeth Gordon, from a caption to an illustration for the article "What Japan Can Contribute to Your Way of Life, *House Beautiful*, 102/8, p. 55.

19 Anthony West, "What Japan Has That We May Profitably Borrow," *House Beautiful*, 102/8, 1960, p. 75.

20 詳見Seizō Hayashiya, *Chanoyu: Japanese Tea Ceremony*, New York: Japan Society, 1979；另參閱H. Paul Varley and Isao Kumakura, *Tea in Japan: Essays on the History of Chanoyu*, Honolulu: University of Hawaii Press, 1989，尤其是pp. 238–41。

21 詳見Teiji Itō, Ikkō Tanaka, and Tsune Sesoko, *Wabi, Sabi, Suki: The Essence of Japanese Beauty*, Hiroshima: Mazda Motor Co., 1993。

22 D. T. Suzuki, *Zen and Japanese Culture*, New York: Pantheon, and London: Routledge and Kegan Paul, 1959, pp. 23–4.

23 Yanagi Sōetsu and Bernard Leach, *The Unknown Craftsman: A Japanese Insight into Beauty*,Tokyo: Kodansha International, 1972, p. 123.

24 Elizabeth Gordon, "The Bloom of Time Called *Wabi* and *Sabi*," *House Beautiful*, 102/8, 1960, pp. 96–7。

25 同上，p. 97。

26 Leonard Koren, *Wabi-Sabi for Artists, Designers, Poets and Philosophers*, Berkeley, California: Stone Bridge Press, 1994.

27 Penelope Green, "At Home With Leonard

Koren: An Idiosyncratic Designer, a Serene New Home," *The New York Times*, September 23, 2010.

28 參見Robyn Griggs Lawrence, *The Wabi-Sabi House: The Japanese Art of Imperfect Beauty*, New York: Clarkson Potter, 2004; Mark Reibstein and Ed Young, *Wabi Sabi*, New York: Little, Brown, 2008。這是一本兒童讀物，主人公是一隻住在京都的小貓，名叫「Wabi Sabi」。故事講述了這隻小貓找尋自己名字的意義的故事；另見Arielle Ford, *Wabi Sabi Love: The Ancient Art of Finding Perfect Love in Imperfect Relationships*, New York: HarperOne, 2012。

29 引用戈登所寫〈The Bloom of Time Called *Wabi* and *Sabi*〉，p. 123。

30 同上，p. 94。

31 詳見Hiroshi Nara, *The Structure of Detachment: The Aesthetic Vision of Kuki Shūzō*, Honolulu: University of Hawaii Press, 2004, p. 1。該書對於「粹」的構造進行了闡釋。

32 同上，pp. 30–2。

33 原文引自Doris Croissant, "Icons of Feminity: Japanese National Painting and the Paradox of Modernity," in Joshua S. Mostow, Norman Bryson, and Maribeth Graybill (ed.), *Gender and Power in the Japanese Visual Field*, Honolulu: University of Hawai'i Press, 2003, p. 135。

34 Nara, *The Structure of Detachment*, p. 41.

35 同上，p. 50。

36 詳見辻惟雄在〈Ornament (*Kazari*): An Approach to Japanese Culture〉一文中對於風流的論述。出處：*Archives of Asian Art*, 47, 1994, pp. 36–9。

37 參見Patricia J. Graham, *Tea of the Sages: The Art of Sencha*, Honolulu: University of Hawai'i Press, 1998。

38 參見John T. Carpenter in "'Twisted' Poses: The *Kabuku* Aesthetic in Early Edo Genre Painting," in Nicole Coolidge Rousmaniere (ed.), *Kazari: Decoration and Display in Japan 15th–19th Centuries*, London: The British Museum, 2002, pp. 42–4；另見Carpenter為本卷第二節所寫的導論〈Swagger of the New Military Elite: First Half of the 17th Century〉，pp. 114–15。

39 同上，p. 43。

40 辻惟雄教授集中論述這一主題的出版物包括：*Kisō no keifu: Matabe–Kuniyoshi*，日文版於1970年首次出版，此英譯本於2012年出版，即*Lineage of Eccentrics: Matabei to Kuniyoshi*, Tokyo: Kaikai Kiki Co；另見*Playfulness in Japanese Art*, The Franklin Murphy Lectures VII, Lawrence, Kansas: Spencer Museum of Art, University of Kansas, 1986。

41 Tenmyouya Hisashi, *Basara: Japanese Art Theory Crossing Borders, From Jomon Pottery to Decorated Trunks*, Tokyo: Bijutsu Shuppan-sha, 2010, p. 11.

42 Kumakura Isao, "Keys to the Japanese Mind: The Culture of MA," *Japan Echo*, 34/1, 2007.

43 磯崎新等「*Ma: Space-Time in Japan*」展覽，展出地點：New York: Cooper-Hewitt Museum, 1979。此展覽也曾於巴黎舉辦。

44 更多磯崎新等關於「間」的著述，詳見他的另一本書*Japan-ness in Architecture*, Cambridge, Massachusetts: MIT Press, 2006，特別是章節"*Ma* (Interstice) and Rubble"，pp. 81–100。

45 同上，p. 12。

46 Gian Carlo Calza, *Japan Style*, London: Phaidon Press, 2007, p. 110.

47 同上。

48 Koike Kazuo (ed.) (trans. Ken Frankel and Yumiko Ide), *Issey Miyake: East Meets West* (*Miyake Issei no hasso to tankan*), Tokyo: Heibonsha, 1978.

49 Arthur C. Danto, "Dialogues with Clay and Color," in Susan Peterson, *Jun Kaneko*, London: Laurence King Publishing, 2001, p. 11.

50 Tanizaki Jun'ichirō (trans. Thomas J. Harper and Edward G. Seidensticker), *In Praise of Shadows*, New Haven: Leete's Island Books, 1977, p. 14.

51 同上，p. 19。

52 Dorr Bothwell and Marlys Mayfield, *Notan: The Dark–Light Principle of Design*, New York: Reinhold Book Corp., 1968; reprinted New York: Dover, 1991.

53 同上，Dover reprint, pp. 6–7。

54 同上，p. 78。

55 正確說法見Joseph Masheck所寫的文章〈Dow's 'Way' to Modernity for Everybody〉，以及Arthur W. Dow和Joseph Masheck合著的書：*Composition: A Series of Exercises in Art Structure for the Use of Students and Teachers*, Berkeley: University of California Press, 1997, p. 21。這本書是亞瑟‧W.道就這個主題寫過的一本書的重印版，重印版與第一版的名稱略有不同，第一版書名為：*Composition: A Series of Exercises Selected from a New System of Art Education, Part I*, Boston: J. M. Bowles, 1899。

56 Sharon Himes, "Notan: Design in Light and Dark," *ArtCafe*, March 9, 2011 http://artcafe.net/?p=117 <accessed December 12, 2012>

57 See Yūzō Yamane, "The Formation and Development of Rimpa Art," in Yūzō Yamane, Masato Naitō, and Timothy Clark, *Rimpa Art From the Idemitsu Collection, Tokyo*, London: British Museum Press, 1998, pp. 13–14.

58 John T. Carpenter, *Designing Nature: The Rinpa Aesthetic in Japanese Art*, New York: Metropolitan Museum of Art, 2012, p. 11.

59 Sherman E. Lee, *Japanese Decorative Style*, Cleveland: Cleveland Museum of Art, 1961, p. 7.

60 同上，p. 8。

61 Sherman E. Lee, *The Genius of Japanese Design*, Tokyo: Kodansha International, 1981.

62 Michael Dunn et al., *Traditional Japanese Design: Five Tastes*, New York: Harry N. Abrams, 2001.

63 Michael Dunn, *Inspired Design: Japan's Traditional Arts*, Milan: 5 Continents Editions, 2005.

64 Nicole Coolidge Rousmaniere, "Arts of *Kazari*: Japan on Display," in Nicole Coolidge Rousmaniere (ed.), *Kazari: Decoration and Display in Japan 15th–19th Centuries*, London: The British Museum, 2002, pp. 20–1.

65 Calza, *Japan Style*, p. 9.

66 同上，p. 109。

第二章

1 Langdon Warner, *The Enduring Art of Japan*, Cambridge: Harvard University Press, 1952; reprint New York: Grove Press, 1978, pp. 18–19.

2 Shinji Turner-Yamamoto, Patricia Graham, and Justine Ludwig, *Shinji Turner-Yamamoto Global Tree Project*, Bologna: Damiani Editore, 2012.

3 Jacquelynn Baas and Mary Jane Jacob (eds.), *Buddha Mind in Contemporary Art*, Berkeley: University of California Press, 2004, p. 265.

4 Gian Carlo Calza, *Japan Style*, London: Phaidon Press, 2007, p. 33.

5 有關「物哀」的論述，見Shuji Takashina, "The Japanese Sense of Beauty," in Alexandra Munroe (ed.), *From the Suntory Museum of Art, Autumn Grasses and Water: Motifs in Japanese Art*, New York: Japan Society, 1983, pp. 10–11；另見Haruo Shirane, *Japan and the Culture of the Four Seasons: Nature, Literature, and the Arts*, New York: Columbia University Press, 2012

6 有關「幽玄」的論述，見Richard B. Pilgrim, *Buddhism and the Arts of Japan*, New York: Columbia University Press, 1993, second revised edition, pp. 35–8；Stephen Addiss, Gerald Groemer, and J. Thomas Rimer, *Traditional Japanese Arts and Culture: An Illustrated Sourcebook*, Honolulu: University of Hawai'i Press, 2006, pp. 93–5；Graham Parkes, "Japanese Aesthetics," *The Stanford Encyclopedia of Philosophy* (ed. Edward N. Zalta), 2011 edition, http://plato.stanford.edu/archives/win2011/entries/japanese-aesthetics/

7 Dōshin Satō, *Modern Japanese Art and The Meiji State: The Politics of Beauty*, Los Angeles: Getty Research Institute, 2011, pp. 70–8；原版：佐藤道信，《明治國家と近代美術：美の政治學》，東京：吉川

弘文館，1999。

8 同上，p. 78。

9 Rupert Faulkner, *Japanese Studio Crafts: Tradition and the Avant-Garde*, London: The Victoria and Albert Museum, 1995, p. 12.

10 關於獲得「人間國寶」稱號的工藝家及其他資訊，參見Nicole Rousmaniere (ed.), *Crafting Beauty in Modern Japan: Celebrating Fifty Years of the Japan Traditional Art Crafts Exhibition*, Seattle: University of Washington Press, 2007；另見Masataka Ogawa et al., *The Enduring Crafts of Japan: 33 Living National Treasures*, New York: Walker/Weatherhill, 1968。有關當代日本傳統手工藝的調查，參考Diane Durston, *Japan Crafts Sourcebook: A Guide to Today's Traditional Handmade Objects*, Tokyo: Kodansha International, 1996。

11 Uchiyama Takao, "The Japan Traditional Art Crafts Exhibition: Its History and Spirit," in Nicole Rousmaniere (ed.), *Crafting Beauty in Modern Japan: Celebrating Fifty Years of the Japan Traditional Art Crafts Exhibition*, Seattle: University of Washington Press, 2007, p. 32.

12 Rupert Faulkner, "Sōdeisha: Engine Room of the Japanese Avant-garde," in Joan B. Mirviss Ltd (ed.), *Birds of Dawn: Pioneers of Japan's Sōdeisha Ceramic Movement*, New York: Joan B. Mirviss Ltd, 2011, pp. 11–17.

13 O-Young Lee, *The Compact Culture: The Japanese Tradition of Smaller Is Better*, Tokyo: Kodansha International, 1984, p. 19. 李御寧（1934—）是一名備受推崇的文化評論家，曾在日本從事研究員和教授工作，韓國首任文化部長。

14 同上，p. 22。高階秀爾也闡述了同樣的觀點，見Shuji Takashina, "The Japanese Sense of Beauty," in Alexandra Munroe (ed.), *From the Suntory Museum of Art, Autumn Grasses and Water*, New York: Japan Society, 1983, p. 10。

15 Isabella Stewart Gardner Museum (ed.), "Competition and Collaboration: Hereditary Schools in Japanese Culture," *Fenway Court*, Boston: Isabella Stewart Gardner Museum, 1992; and P. G. O'Neill, "Organization and Authority in the Traditional Arts," *Modern Asian Studies*, 8/4, 1984, pp. 631–45.

16 Roger S. Keyes, *Ehon: The Artist of the Book in Japan*, New York: The New York Public Library, 2006.

17 Morgan Pitelka, *Handmade Culture: Raku Potters, Patrons, and Tea Practitioners in Japan*, Honolulu: University of Hawai'i Press, 2005, p. 141.

18 Haruo Shirani, *Japan and the Culture of the Four Seasons*.

19 可參考Conrad Totman, *The Green Archipelago: Forestry in Preindustrial Japan*, Berkeley: University of California Press, 1989；以及Ian Jared Miller, Julia Adeney Thomas, and Brett L. Walker, *Japan at*

Nature's Edge: The Environmental Context of a Global Power, Honolulu: University of Hawai'i Press, 2013。有關對當代日本土地濫用情況的尖銳批評，參見Alex Kerr, *Dogs and Demons: Tales from the Dark Side of Japan*, New York: Hill and Wang, 2001。

20 關於陰陽道，參見"Onmyōdō in Japanese History," *Japanese Journal of Religious Studies*, 40/1, 2013。

21 Merrily Baird, *Symbols of Japan: Thematic Motifs in Art and Design*, New York: Rizolli International, 2001, pp. 9–25.

22 關於「節句」，參見U. A. Casal, *The Five Sacred Festivals of Ancient Japan: Their Symbolism and Historical Development*, Tokyo: Sophia University and Charles E. Tuttle, Co., 1967。

23 參見Nobuo Tsuji, *Playfulness in Japanese Art*, Lawrence, Kansas: Spencer Museum of Art, University of Kansas, 1986；以及Christine Guth, *Asobi: Play in the Arts of Japan*, Katonah, New York: Katonah Museum of Art, 1992。

24 關於武士的品味與美學，參見Andreas Marks, Rhiannon Paget, and Sabine Schenk, *Lethal Beauty: Samurai Weapons and Armor*, Washington, DC: International Arts and Artists, 2012。

第三章

1 Rutherford Alcock, *Art and Art Industries in Japan*, London: Virtue and Co., 1878.

2 Thomas W. Cutler, *A Grammar of Japanese Ornament and Design*, London: B. T. Batsford, 1880；George Ashdown Audsley, *The Ornamental Arts of Japan*, London: Sampson Low, Marston, Searle & Rivington, 1882。

3 Olive Checkland, *Japan and Britain after 1859: Creating Cultural Bridges*, London: RoutledgeCurzon, 2003, pp. 87–8.

4 有關日本藝術品在博覽會上展出的情況，參見Los Angeles County Museum of Art, Tokyo Kokuritsu Hakubutsukan, Nihon Hōsō Kyōkai, NHK Puromōshon, Ōsaka Shiritsu Bijutsukan, and Nagoya-shi Hakubutsukan, *Japan Goes to the World's Fairs: Japanese Art at the Great Expositions in Europe and the United States, 1867–1904*, Los Angeles, California: LACMA, Tokyo National Museum, NHK, and NHK Promotions Co., 2005；另見Ellen P. Conant, "Refractions of the Rising Sun: Japan's Participation at International Exhibitions 1862–1910," in Tomoko Sato and Toshio Watanabe (eds.), *Japan and Britain: An Aesthetic Dialogue 1850–1930*, London: Lund Humphries in association with the Barbican Art Gallery and the Setagaya Art Museum, 1991, pp. 79–92。

5 關於波士頓展覽會，參見Museum of Fine Arts, Boston (ed.), *Illustrated Catalogue of a Special Loan Exhibition of Art Treasures from Japan, Held in Conjunction with the Tercentenary Celebration of Harvard University, September–October, 1936*, Boston: Museum of Fine Arts, 1936。關於舊金山展覽會，參見Kokusai Bunka Shinkokai (ed.), *Catalogue of Japanese Art in the Palace of Fine and Decorative Arts at the Golden Gate International Exposition on Treasure Island, San Francisco, California, 1939*, Tokyo: Kokusai Bunka Shinkokai, 1939; Langdon Warner, "Arts of the Pacific Basin: Golden Gate International Exposition," *Magazine of Art*, 32/3, 1939；以及*Pacific Cultures, Department of Fine Arts, Division of Pacific Cultures*, San Francisco: Golden Gate International Exposition, 1939。

6 1933年日本退出國際聯盟後不久，國際文化振興會（KBS）即告成立，旨在通過增進國際社會對日本藝術、歷史和文化的瞭解，繼續獨立完成該組織的目標。該協會發行了大量由日本與外國作者撰寫的英文出版物，並在海外主辦了多場系列講座及藝術展。1972年被日本基金會（Japan Foundation）取代。

7 John La Farge, "Japanese Art," in Raphael Pumpelly, John La Farge, W. J. Linton, and Julius Bien, *Across America and Asia: Notes of a Five Years' Journey Around the World, and of Residence in Arizona, Japan, and China*, New York: Leypoldt & Holt, 1870, pp. 195–202.

8 針對這一觀點的討論，參見Henry Adams, "John La Farge's Discovery of Japanese Art: New Perspectives on the Origins of *Japonisme*," *Art Bulletin*, 67, 1985, pp. 475–6。

9 同上，p. 478。

10 關於拉法奇與佛教，參見Christine M. E. Guth, "The Cult of Kannon Among Nineteenth Century American Japanophiles," *Orientations*, 26/11, 1995, pp. 28–34。

11 Christopher Benfey, *The Great Wave: Gilded Age Misfits, Japanese Eccentrics, and the Opening of Old Japan*, New York: Random House, 2003, pp. 141–68.

12 John La Farge, *An Artist's Letters from Japan*, New York: The Century Co., 1897.

13 生平資料根據Theodore Bowie, "Portrait of a Japanologist," in Jack Ronald Hillier and Matthi Forrer (ed.), *Essays on Japanese Art Presented to Jack Hillier*, London: R. G. Sawers Publishing, 1982, pp. 27–31。

14 Henry P. Bowie, *On the Laws of Japanese Painting: An Introduction to the Study of the Art of Japan*, San Francisco: P. Elder and Company, 1911.

15 Denman Waldo Ross, *A Theory of Pure Design: Harmony, Balance, Rhythm, With Illustrations and Diagrams*, Boston: Houghton Mifflin, 1907.

16 同上，p. 194。

17 有關這一問題的討論，參見Marie Frank, *Denman Ross and American Design Theory*, Lebanon, New Hampshire: University Press of New England, 2011, pp. 68–72。

18 Thomas S. Michie, "Western Collecting of Japanese Stencils and Their Impact in America," in Susanna Kuo, Richard L. Wilson, and Thomas S. Michie, *Carved Paper: The Art of the Japanese Stencil*, Santa Barbara, California: Santa Barbara Museum of Art, 1998, p. 163.

19 同上，p. 158。

20 Kevin Nute, *Frank Lloyd Wright and Japan: The Role of Traditional Japanese Art and Architecture in the Work of Frank Lloyd Wright*, New York: Van Nostrand Reinhold, 1993, p. 86.

21 Arthur Wesley Dow, "A Note on Japanese Art and on What the American Artist May Learn There-From," *The Knight Errant*, 1/4, 1893, pp. 114–17。本文的發表時間早於他關於這一主題的力作：*Composition: A Series of Exercises Selected from a New System of Art Education, Part I*, Boston: J. M. Bowles, 1899。

22 Dow, "A Note on Japanese Art," p. 113.

23 同上，p. 115。

24 Joseph Masheck, "Dow's 'Way' to Modernity for Everybody," in Arthur W. Dow and Joseph Masheck, *Composition: A Series of Exercises in Art Structure for the Use of Students and Teachers*, Berkeley: University of California Press, 1997, p. 21.

25 Gabriel P. Weisberg, Edwin Becker, and Evelyne Possémé, *The Origins of L'art Nouveau: The Bing Empire*, Amsterdam: Van Gogh Museum, 2004.

26 參見Michie, "Western Collecting of Japanese Stencils," p. 156；以及Mabuchi Akiko, Takagi Yoko, Nagasaki Iwao, and Ikeda Yuko, *Katagami Style*，展覽圖錄（以日文為主，另外補充英譯），Mitsubishi Ichigokan Museum, Tokyo: Nikkei, 2012。

27 基本生平資料參考自Anne Helmreich, "Marcus Huish (1843–1921)," *Victorian Review*, 37/1, 2011, pp. 26–30。

28 Marcus Bourne Huish, *Japan and Its Art*, London: B. T. Batsford, third edition, 1912, p. 342.

29 同上，p. 5。

30 Ken Vos, "The Composition of the Siebold Collection in the National Museum of Ethnology in Leiden," *Senri Ethnological Studies*, 54, 2001, pp. 39–48.

31 西博德從未將其收藏的700–800幅畫作公開發表，只在他的手記中把這些收藏描述為「技術性物件」，並按主題做了分類。參見W. R. van Gulik, "Scroll Paintings in the Von Siebold Collection," in Matthi Forrer, Willem R. van Gulik, Jack Ronald

Hillier, and H. M. Kaempfer (eds.), *A Sheaf of Japanese Papers*, The Hague: Society for Japanese Arts and Crafts, 1979, p. 59。

32　Philipp Franz von Siebold, *Nippon. Archiv zur beschreibung von Japan und dessen neben- und schutzländern Jezo mit den südlichen Kurilen, Sachalin, Korea und den Liukiu-inseln*；原版於1832年開始發行，作者去世後，Würzburg: L. Woerl於1897年出版了增訂版全集。

33　Frank, *Denman Ross and American Design Theory*, p. 239.

34　Museum of Fine Arts Boston and Edward Sylvester Morse, *Catalogue of the Morse Collection of Japanese Pottery*, Cambridge: Riverside Press, 1900.

35　Edward Sylvester Morse, *Japan Day by Day, 1877, 1878-79, 1882-83*, two volumes, Boston: Houghton Mifflin Company, 1917.

36　同上，vol. 1, pp. 252-3。

37　Percival Lowell, *Occult Japan, or, The Way of the Gods: An Esoteric Study of Japanese Personality and Possession*, Boston: Houghton Mifflin and Co., 1894.

38　Percival Lowell, *The Soul of the Far East*, Boston: Houghton, Mifflin and Co., 1888.

39　同上，pp. 110-11。

40　同上，pp. 131-2。

41　有關德萊賽與日本的資料來自Widar Halén, "Dresser and Japan," in Michael Whiteway (ed.), *Shock of the Old: Christopher Dresser's Design Revolution*, London: Victoria and Albert Museum Publications, 2004, pp. 127-39。

42　見德萊賽首本關於日本藝術的著作：*The Art of Decorative Design*, London: Day and Son, 1862。

43　Christopher Dresser, *Japan: Its Architecture, Art and Art Manufactures*, London: Longmans, Green, and Co., 1882; reprinted London: Kegan Paul International, 2001; reprinted New York: Dover as *Traditional Arts and Crafts of Japan*, 1994.

44　同上（Kegan Paul版），p. vi。

45　同上，p. 114。

46　Halén, "Dresser and Japan," p. 134.

47　生平資料出自Fujimori Terunobu, "Afterword: Josiah Conder and Japan," in J. Conder, *Landscape Gardening in Japan: With the Author's 1912 Supplement to Landscape Gardening in Japan*, Foreword by Azby Brown, Tokyo: Kodansha International, 2002, pp. 230-40。藤森照信的這篇文章原載於展覽圖錄：河鍋楠美 [ほか] 編，《鹿鳴館の建築家ジョサイア コンドル展》（*Josiah Conder: A Victorian Architect in Japa*），東京：東日本鉄道文化財，1997；亦收錄於該圖錄的增補版：鈴木博之、藤森照信、原三監修，《鹿鳴館の建築家ジョサイア・コンドル展」図録 増補改訂版》，東京：建築画報社，2009。

48　Yamaguchi Seiichi, "Josiah Conder on Japanese Studies," in Hiroyuki Suzuki et al., *Josiah Conder*, pp. 49–52.

49　Josiah Conder, *The Flowers of Japan and the Art of Floral Arrangement*, Tokyo: Hakubunsha, Ginza, 1891.

50　同上，p. 2。

51　同上，p. 41。

52　J. Conder and K. Ogawa, *Supplement to Landscape Gardening in Japan*, vol. 2, Tokyo: Kelly and Walsh, 1893, description to plate XXII.

53　Josiah Conder, *Landscape Gardening in Japan*, Tokyo: Kelly and Walsh, 1893; and Conder and Ogawa, *Supplement to Landscape Gardening in Japan*。康德於1912年出版了《日本庭園補編》的增修版，2002年由講談社再版發行（參見第三章註釋47）。

54　Nute, *Frank Lloyd Wright and Japan*, p. 86.

55　Frank Lloyd Wright, *Hiroshige: An Exhibition of Colour Prints from the Collection of Frank Lloyd Wright*, Chicago: Art Institute of Chicago, 1906.

56　Frank Lloyd Wright, *The Japanese Print, An Interpretation*, Chicago: Ralph Fletcher Seymour Co., 1912.

57　Julia Meech, *Frank Lloyd Wright and the Art of Japan: The Architect's Other Passion*, New York: Harry N. Abrams, 2000, p. 267.

58　同上，p. 270。

59　*Fundamentals of Japanese Architecture*, Tokyo: Kokusai Bunka Shinkōkai, 1936; and *Houses and Peoples of Japan*, Tokyo: Sanseidō, 1937.

60　Jonathan M. Reynolds, "Ise Shrine and a Modernist Construction of Japanese Tradition," *The Art Bulletin*, 83/2, 2001, pp. 316–41.

61　相關評傳參見Ellen P. Conant, "Captain Frank Brinkley Resurrected," in Oliver R. Impey and Malcolm Fairley (eds.), *The Nasser D. Khalili Collection of Japanese Art, Umi o watatta Nihon no bijutsu. Dai 1-kan, Ronbun hen* (Decorative arts of the Meiji period from the Nasser D. Khalili Collection, vol .1, Essays), London: Kibo Foundation, 1995, pp. 124–50。

62　*Atlantic Monthly*, 0/417, 1892, pp. 14–33.

63　相關討論見John T. Carpenter, *Designing Nature: The Rinpa Aesthetic in Japanese Art*, New York: Metropolitan Museum of Art, 2012, pp. 20–21。該畫同時被翻拍收錄於Ernest Fenollosa, *Epochs of Chinese and Japanese Art: An Outline History of East Asiatic Design*, London: William Heineman, 1912, vol. 2，p. 132對頁，相關討論在p. 134。

64　Fenollosa, *Epochs of Chinese and Japanese Art*, vol. 2, p. 129。

65　同上。

66　Timothy Clark, " 'The Intuition and the Genius of Decoration:' Critical Reactions to Rinpa Art in Europe and the USA During the Late Nineteenth and Early Twentieth Centuries," in Yūzō Yamane, Masato Naitō, and Timothy Clark, *Rinpa Art: From the Idemitsu Collection, Tokyo*, London: British Museum Press, 1998, pp. 72–3.

67　John Clark, "Okakura Tenshin and Aesthetic Nationalism," in J. Thomas Rimer (ed.), *Since Meiji: Perspectives on the Japanese Visual Arts, 1868–2000*, Honolulu: University of Hawaii Press, 2012, p. 212.

68　同上，pp. 236-8。有關多名學者對岡倉天心富有見地的評價，另見"Beyond Tenshin: Okakura Kakuzo's Multiple Legacies," *Review of Japanese Culture and Society*, Josai University Journal, vol. 24, 2012。

69　Kakuzō Okakura, *The Book of Tea*, New York: Putnam's Sons, 1906, p. 1.

70　D. T. Suzuki, *Zen and Japanese Culture*, 2010

reprint, Princeton: Princeton University Press, p. 27.

71 Daisetz Teitaro Suzuki, *Zen Buddhism and Its Influence on Japanese Culture*, Kyoto: Eastern Buddhist Society, 1938.

72 參見Richard Jaffe在2010年版中所寫的序論。

73 Jane Naomi Iwamura, "Zen's Personality: D. T. Suzuki," *Virtual Orientalism: Asian Religions and American Popular Culture*, New York: Oxford University Press, 2011, pp. 23–62.

74 Muneyoshi Yanagi and Bernard Leach, *The Unknown Craftsman: A Japanese Insight into Beauty*, Tokyo: Kodansha International, 1972.

75 有關柳宗悅的評論,參見Yuko Kikuchi, *Japanese Modernisation and Mingei Theory: Cultural Nationalism and Oriental Orientalism*, London: Routledge Curzon, 2004;以及Kim Brandt, *Kingdom of Beauty: Mingei and the Politics of Folk Art in Imperial Japan*, Durham: Duke University Press, 2007。另見Chiaki Ajioka, "Aspects of Twentieth-Century Crafts: The New Craft and Mingei Movements," in J. Thomas Rimer (ed.), *Since Meiji: Perspectives on the Japanese Visual Arts, 1868–2000*, Honolulu: University of Hawaii Press, 2012, pp. 424–31。

76 Langdon Warner, *The Enduring Art of Japan*, Cambridge: Harvard University Press, 1952, p. 83.

77 Theodore Sizer, "James Jackson Jarves: A Forgotten New Englander," *New England Quarterly*, 6/2, 1933, p. 328.

78 James Jackson Jarves, *A Glimpse at the Art of Japan*, New York: Hurd & Houghton, 1876; reprinted Rutland, Vermont: Tuttle Publishing, 1984, p. 155 (Tuttle edition).

79 同上,p. 136。

80 同上,p. 139。

81 Gabriel P. Weisberg, "Buhot's Japonisme Portfolio Revisited," *Cantor Arts Center Journal*, 6, 2008/9, pp. 35–45.

82 Théodore Duret, *Voyage En Asie*, Paris: Michel Lévy, 1874, p. 23。英譯版:Jacquelynn Baas, *Smile of the Buddha: Eastern Philosophy and Western Art from Monet to Today*, Berkeley: University of California Press, 2005, p. 22。

83 Sadakichi Hartmann, *Japanese Art*, Boston: L. C. Page, 1903, pp. 248–9.

84 Ernest Hart, "Ritsuō and His School," *Artistic Japan*, 2/12, pp. 142–3。更多討論以及有關這些雕像圖片,參見Paul Moss, *One Hundred Years of Beatitude: A Centenary Exhibition of Japanese Art*, London: Sydney L. Moss, 2011, pp. 192–8。

85 Gabriel P. Weisberg, *The Independent Critic: Philippe Burty and the Visual Arts of Mid-Nineteenth Century France*, New York: P. Lang, 1993.

86 Théodore Duret, *L'art Japonais: Les Livres Illustrés, Les Albums Imprimés: Hokousai*, Paris: Quantin, 1882.

87 Théodore Duret, *Voyage En Asie*, Paris: Michel Lévy, 1874.

88 Louis Gonse, *L'art Japonais*, Paris: Librairies-imprimeries réunies, 1886. English edition, *Japanese Art*, Chicago: Morrill, Higgins and Co., 1891.

89 Timothy Clark, "The Intuition and the Genius of Decoration," in Yūzō Yamane, Masato Naitō, and Timothy Clark, *Rimpa Art From the Idemitsu Collection, Tokyo*, London: British Museum Press, 1998, pp. 68–9.

90 同上,pp. 72–3,與費諾羅沙相較,關於尾形光琳派的討論。

91 相關討論參見Cary Nelson, "Contemporary Portraits of Sadakichi Hartmann," *Modern American Poetry*。http://www.english.illinois.edu/maps/poets/g_l/hartmann/portraits.htm

92 David Ewick, "Hartmann, Sadakichi. Works 1898?–1915?" *Japonisme, Orientalism, Modernism: A Critical Bibliography of Japan in English-language Verse of the Early 20th Century*, 2003. http://themargins.net/bib/B/BC/bc24.html#bc24a

93 生平資料參考自George Knox, "Introduction," *The Life and Times of Sadakichi Hartmann, 1867–1944*, catalogue of an exhibition at the University Library and the Riverside Press-Enterprise Co.,University of California, Riverside, May 1–May 31, 1970; University of California, Riverside, John Batchelor, Clifford Wurfel, and Harry W. Lawton, *The Sadakichi Hartmann Papers: A Descriptive Inventory of the Collection in the University of California, Riverside, Library*, Riverside, California: The Library, 1980;以及Jane Calhoun Weaver, *Sadakichi Hartmann: Critical Modernist: Collected Art Writings*, Berkeley: University of California Press, 1991。

94 Sadakichi Hartmann, *A History of American Art*, 2 volumes, Boston: L. C. Page, 1902; reprinted London: Hutchinson, 1903; revised edition, 1932.

95 Sadakichi Hartmann, *Japanese Art*, Boston: L. C. Page, 1903; reprinted New York: Horizon Press, 1971, and Albequerque: American Classical College Press as *The Illustrated Guidebook of Japanese Painting*, 1978.

96 David Ewick, "Laurence Binyon, Matushima (1932)," *Japonisme, Orientalism, Modernism: A Critical Bibliography of Japan in English-language Verse of the Early 20th Century*, 2003。最早見於Laurence Binyon, *Koya San: Four Poems from Japan*, London: Red Lion, 1932。三首詩再版於*The North Star and Other Poems*, 1941。

97 Ewick, "Laurence Binyon, Matushima (1932)."

98 Laurence Binyon, *Painting in the Far East: An Introduction to the History of Pictorial Art in Asia, Especially China and Japan*, London: E. Arnold, 1908.

99 同上,1923年第三版,p. 215。

100 Laurence Binyon, *The Flight of the Dragon: An Essay on the Theory and Practice of Art in China and Japan, Based on Original Sources*, London: John Murray, 1911.

101 Laurence Binyon, *The Spirit of Man in Asian Art: Being the Charles Eliot Norton Lectures Delivered in Harvard University, 1933–34*, Cambridge, Massachusetts: Harvard University Press, 1935.

102 *Museum of Fine Arts Bulletin*, 8/47, 1910, p. 39.

103 Warner, *The Enduring Art of Japan*.

104 同上,p. 7。

105 同上,p. 17。

106 同上,p. 80。

107 John Rosenfield, "Dedication: Langdon Warner (1881–1955)," in Kurata Bunsaku, *Horyū-ji, Temple of the Exalted Law: Early Buddhist Art from Japan*, New York: Japan Society, 1981.

108 原田治郎於戰後再版重印的著作中,較著名的有:*The Gardens of Japan*, London: The Studio Publications, 1928;*The Lesson of Japanese Architecture*, London: The Studio Publications, 1936。關於他對庭園的觀點與早期作家喬賽亞·康德有何不同,參見Toshio Watanabe, "The Modern Japanese Garden," in J. Thomas Rimer (ed.), *Since Meiji: Perspectives on the Japanese Visual Arts, 1868–2000*, Honolulu: University of Hawaii Press, 2012, p. 350.

109 Jirō Harada, *A Glimpse of Japanese Ideals; Lectures on Japanese Art and Culture*, Tokyo: Kokusai Bunka Shinkōkai, 1937.

110 同上,p. 6。

111 同上,p. 8。

112 同上,p. 9。

113 同上,p. 207。

114 同上。

115 Noritake Tsuda, *Handbook of Japanese Art*, Tokyo: Sanseidō, 1935; reprinted Rutland, Vermont: Tuttle Publishing as *A History of Japanese Art: From Prehistory to the Taisho Period* with a Foreword by Patricia Graham, 2009.

116 Andrew W. Tuer, *The Book of Delightful and Strange Designs Being One Hundred Facsimile Illustrations of the Art of the Japanese Stencil-Cutter &c.*, London: Leadenhall Press, 1892; reprinted New York: Dover as *Traditional Japanese Patterns*, 1967.

延伸閱讀

Addiss, Stephen, Gerald Groemer, and J. Thomas Rimer, Traditional Japanese Arts and Culture: An Illustrated Sourcebook, Honolulu: University of Hawai'i Press, 2006.

Baird, Merrily, Symbols of Japan: Thematic Motifs in Art and Design, New York: Rizolli International, 2001.

Benfey, Christopher, The Great Wave: Gilded Age Misfits, Japanese Eccentrics, and the Opening of Old Japan, New York: Random House, 2003.

Calza, Gian Carlo, Japan Style, London: Phaidon Press, 2007.

Carpenter, John T., Designing Nature: The Rinpa Aesthetic in Japanese Art, New York: Metropolitan Museum of Art, 2012.

Dunn, Michael, Inspired Design: Japan's Traditional Arts, Milan: 5 Continents Editions, 2005.

Dunn, Michael et al., Traditional Japanese Design: Five Tastes, New York: Harry N. Abrams, 2001.

Faulkner, Rupert, Japanese Studio Crafts: Tradition and the Avant-Garde, London: The Victoria and Albert Museum, 1995.

Guth, Christine, Asobi: Play in the Arts of Japan, Katonah, New York: Katonah Museum of Art, 1992.

Hiesinger, Kathryn B. and Felice Fischer, Japanese Design: A Survey Since 1950, Philadelphia: Philadelphia Museum of Art, 1994.

Isozaki, Arata and Virginia Poncirolli, Katsura Imperial Villa, Milan: Electa Architecture, 2004.

Keyes, Roger S., Ehon: The Artist of the Book in Japan, New York: The New York Public Library, 2006.

Kuo, Susanna, Richard L. Wilson, and

Thomas S. Michie, Carved Paper: The Art of the Japanese Stencil, Santa Barbara, California: Santa Barbara Museum of Art, 1998.

Lee, O-Young, The Compact Culture: The Japanese Tradition of Smaller Is Better, Tokyo: Kodansha International, 1984.

Lee, Sherman E., The Genius of Japanese Design, Tokyo: Kodansha International, 1981.

_____, Japanese Decorative Style, Cleveland: Cleveland Museum of Art, 1961.

Meech, Julia, Frank Lloyd Wright and the Art of Japan: The Architect's Other Passion, New York: Harry N. Abrams, 2000.

Mizoguchi, Saburo (trans. Louise Allison Cort), Design Motifs (Arts of Japan, vol. 1), New York: Weatherhill and Shibundo, 1973.

Munroe, Alexandra (ed.), From the Suntory Museum of Art, Autumn Grasses and Water: Motifs in Japanese Art, New York: Japan Society, 1983.

Nara, Hiroshi, The Structure of Detachment: The Aesthetic Vision of Kuki Shūzō, with a translation of Iki no kōzō, Honolulu: University of Hawaii Press, 2004.

Oka, Midori, "The Indulgence of Design in Japanese Art," Arts of Asia, 36/3, 2006, pp. 81–93.

Okakura, Kakuzō, The Book of Tea, New York: Putnam's Sons, 1906.

Parkes, Graham, "Japanese Aesthetics," The Stanford Encyclopedia of Philosophy (Winter 2011 Edition), Edward N. Zalta (ed.), <http://plato.stanford.edu/archives/win2011/entries/japanese-aesthetics/ <accessed December 15, 2012>.

Richie, Donald, A Tractate on Japanese Aesthetics, Berkeley, California: Stone

Bridge Press, 2007.

Rousmaniere, Nicole Coolidge (ed.), Crafting Beauty in Modern Japan: Celebrating Fifty Years of the Japan Traditional Art Crafts Exhibition, Seattle: University of Washington Press, 2007.

_____, Kazari: Decoration and Display in Japan 15th–19th Centuries, London: The British Museum, 2002.

Shirane, Haruo, Japan and the Culture of the Four Seasons: Nature, Literature, and the Arts, New York: Columbia University Press, 2012.

Sigur, Hannah, The Influence of Japanese Art on Design, Layton, Utah: Gibbs Smith, 2008.

Suzuki, D. T. (Daisetz Teitaro), Zen and Japanese Culture, Princeton, New Jersey: Princeton University Press, 1938; reprinted with an Introduction by Richard M. Jaffe, 2010.

Tanizaki, Jun'ichirō (trans. Thomas J. Harper and Edward G. Seidensticker), In Praise of Shadows, New Haven: Leete's Island Books, 1977.

Tsuji, Nobuo, Lineage of Eccentrics: Matabei to Kuniyoshi, Tokyo: Kaikai Kiki Co., 2012.

Warner, Langdon, The Enduring Art of Japan, Cambridge: Harvard University Press, 1952; reprinted New York: Grove Press, 1978.

Weisberg, Gabriel P., and Petra ten-Doesschate Chu, The Orient Expressed: Japan's Influence on Western Art, 1854–1918, Jackson: Mississippi Museum of Art, 2011.

Yamane, Yūzō, Masato Naitō, and Timothy Clark, Rinpa Art: From the Idemitsu Collection, Tokyo, London: British Museum Press, 1998.

索引

（按筆劃，粗體表示出自圖說）

致謝

　　在本書的寫作過程中，特別感謝我的丈夫大衛‧鄧菲爾德（David Dunfield）一如既往的慷慨支持與幫助，他認真審閱了原稿並為本書拍攝了插圖照片。非常感謝諸位私人收藏家、藝術家、博物館館長以及友人慷慨地幫助我以最少的費用甚至無償使用相關圖片，尤其是受到納爾遜－阿特金斯藝術博物館的柯林‧麥肯齊（Colin MacKenzie）和史黛西‧謝爾曼（Stacey Sherman）很多照顧。在此也向多年來所有參與過此書計畫的朋友致上最深的謝意，他們不僅幫助我獲取資料照片並十分大方地允許我參觀拍攝其收藏品：喬安‧貝克蘭（Joan Baekeland）、Cynthea Bogel、約翰‧卡朋特（John Carpenter）、比爾‧克拉克（Bill Clark）、蘇‧克拉克（Sue Clark）、艾倫‧柯南特（Ellen Conant）、吉羅德（Gerald）與愛麗絲‧迪茨（Alice Dietz）、鮑伯（Bob）及貝絲蒂‧費恩伯格（Betsy Feinberg）、大衛‧弗蘭克（David Frank）與杉山和邦、霍利斯‧古德（Hollis Goodall）、Philip Hu、Junko Isozaki、Lee Johnson、珍妮絲‧卡茨（Janice Katz）、柳孝一東方藝術畫廊的 Yoshi Munemura、羅伯‧明茨（Rob Mintz）、安德維亞斯‧馬克斯（Andreas Marks）、茱莉婭‧米奇（Julia Meech）、喬安‧米爾維斯（Joan Mirviss）、哈斯理‧諾斯（Halsey）與艾莉絲‧諾斯（Alice North）、貝絲‧舒爾茨（Beth Schultz）、費德‧施奈德（Fred Schneider）、喬伊‧索伊堡（Joe Seubert）、瀧下嘉弘以及馬修‧委爾奇（Matthew Welch）。最後要感謝 Tuttle 出版社的出版人艾瑞克‧歐伊（Eric Oey）在文本修訂過程中提出深刻見解，以及編輯卡爾‧巴克斯戴爾（Cal Barksdale）、珊卓‧柯林查克（Sandra Korinchak）和 June Chong 讓本書得以順利問世。多虧熱心的卡蘿‧莫蘭（Carol Morland）仔細閱讀了全書的初稿，以及瑪莉‧默特森（Mary Mortensen）俐落地幫忙整理出索引。謹以此書獻給我的母親露絲（Ruth）和我已故的父親亞瑟‧格拉罕（Arthur Graham），表達我無盡的感激之情。